動畫監製大師

女性角色

繪畫技巧

角色設計・動作呈現・增添陰影

森田和明

林晃 (Go office)・九分くりん

目錄

前言

自動鉛筆的握法

繪畫時，改變自動鉛筆的握法勾勒出流暢的線條。

● 握住自動鉛筆的後段　描繪骨架等粗略打稿的握筆法。

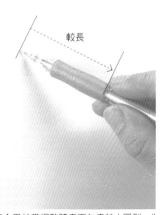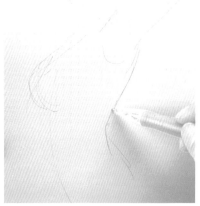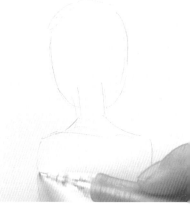

較長

此握法適合用於掌握整體畫面勾畫較大圖型，為了不影響後續繪製工作，以極淺的線條進行描繪，同時也非常容易勾勒長線條。顏色極淺的線條即使在照片上也無法清楚顯現出來，幾乎是必須靠電腦修正才看得出來的淺線條。

● 手握書寫時的握筆位置　描繪草圖或勾畫略微明確的線條時所使用的握筆方式。

握筆前端的極限位置

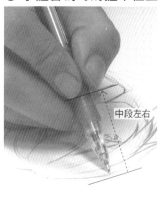

中段左右

手握後段

書寫位置。
稍微偏向前端

稍長或稍短的線條、略微鮮明的線條、淺線條等，任何線條皆能輕易描繪的握筆方式。也使用於小型畫作的骨架繪製作業上。

● 握住自動鉛筆的前段　繪畫時的「標準」位置。

前端位置。
繪圖標準握法

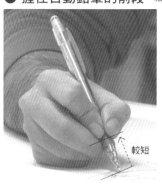

較短

位置再往前移。
精確運筆握法

有利於精細的握筆操控，可輕鬆勾勒線條的方向及粗細。這樣的握筆方式使用於細微部分的描繪、頭髮的刻畫以及層層堆疊短線條勾畫出長線條等完稿繪製作業。

繪畫步驟

開始利用淺色線條描繪骨架。

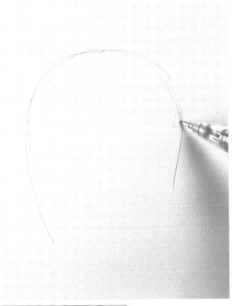

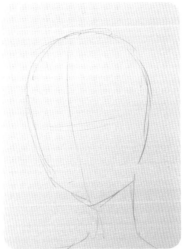

掌握臉型（輪廓）並加上五官大致位置的定位線（十字線）。

面向正面的臉部

頭部左右方向的正中央

頭部上下方向的正中央。描繪眼睛、耳朵時的大致位置。

面向左側

中央略為偏左的位置。

1. 描繪骨架 〈極淺線條〉

勾畫粗略的「○（圓型）」描繪頭型。繪製身體時也要用極淺線條描繪大略的整體形狀。

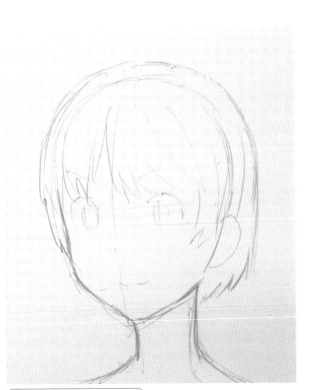

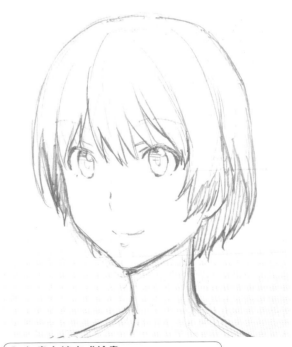

2. 描繪草圖 〈淺色線條〉

描繪五官或髮型等人物特徵及整體形象，臉部輪廓及頸部等部分，下筆不需猶豫，將線條加重進行繪製。這也就是漫畫的「底稿」。

3. 勾畫主線完成繪畫 〈深色線條＋筆觸等〉

以明確的線條（主線）描繪頭髮及五官。
在眼睛及頭髮加強筆觸，完成繪畫。

※在動畫的原畫當中，1～2 為底稿，3 為草圖。原畫的「完稿」則是第 3 步驟的線條再加以修飾而成。

前言

第 1 章概要

角色設計

利用髮型及表情展現角色形象（個性、性格、角色風格等）。

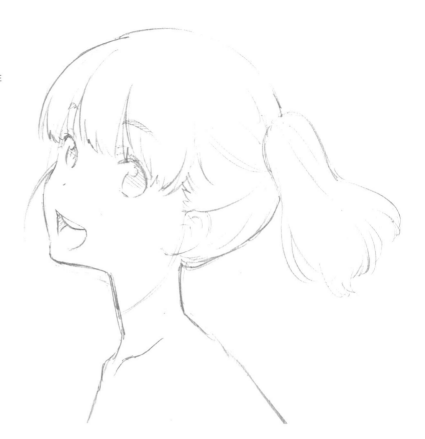

在草圖階段就讓性格及個性呈現在表情上。

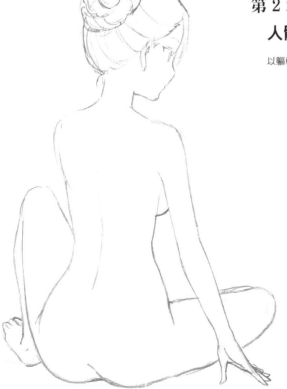

第 2 章概要

人體的繪畫技巧

以軀幹、肩膀、腋下及背部等為主題，學習胸部及臀部的繪畫技巧。

注意頭身（頭部和身體）比例，描繪粗略的「骨架構圖」（整體圖）。

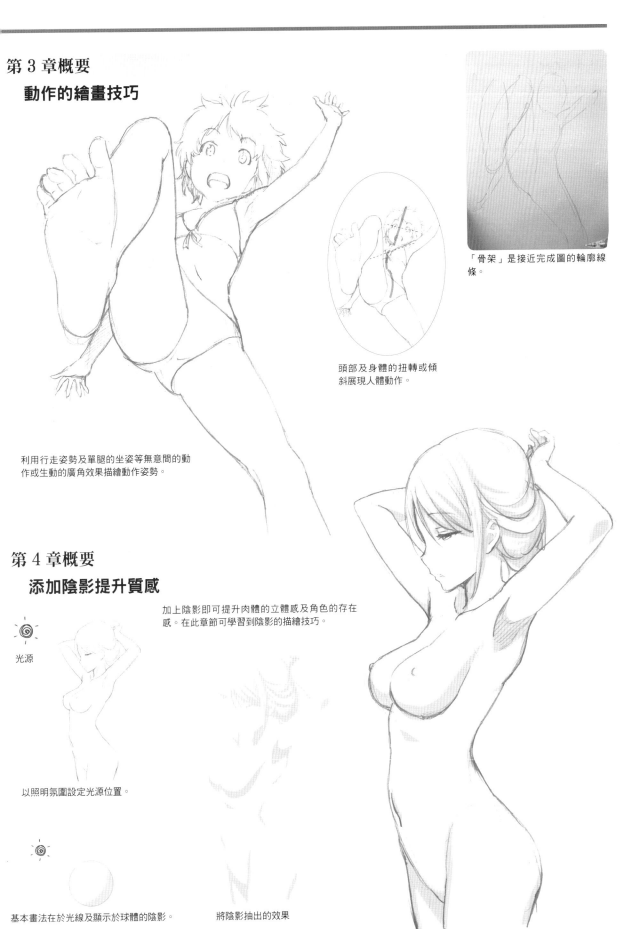

第3章概要

動作的繪畫技巧

「骨架」是接近完成圖的輪廓線條。

頭部及身體的扭轉或傾斜展現人體動作。

利用行走姿勢及單腿的坐姿等無意間的動作或生動的廣角效果描繪動作姿勢。

第4章概要

添加陰影提升質感

加上陰影即可提升肉體的立體感及角色的存在感。在此章節可學習到陰影的描繪技巧。

光源

以照明氛圍設定光源位置。

基本畫法在於光線及顯示於球體的陰影。

將陰影抽出的效果

本書的宗旨

在漫畫、動畫、遊戲等情境世界當中，女性人物多為「必要角色」之一。為了突顯帥氣男子的存在感，女性人物在很多時候皆扮演重要角色。

女性角色的臉部、頭髮及身體姿態等更為獨具特殊魅力的綜合體。
本書特別請到動畫界的實力派角色設計師兼作畫監製 - 森田和明先生，徹底解析可供讀者們參考的魅力女性角色繪畫技巧。

關於角色設計（臉部）、身體及動作這三篇作畫單元，可從繪畫過程的圖片中學習到動畫作畫監製的繪畫（素描）重點。
另外，本書也在所有的畫作中添加了「陰影」。
陰影的描繪可讓繪製角色增添立體感，使角色的存在感倍增。

熱情及繪畫樂趣可說是作畫的生命。
雖然本書的畫作僅使用自動鉛筆及白紙完成，但描繪步驟及繪畫重點與使用繪圖板或電腦大同小異。
另外，在動畫繪製時，陰影上色僅使用彩色鉛筆的指定色進行描繪，但現在也經常利用電腦進行上色作業（本書的上色作業也是利用電腦及繪圖板完成）。
當然，彩色鉛筆及COPIC麥克筆仍是重要的繪圖用具。
無論您使用何種用具，希望本書的資料皆可供您參考利用。

Go office　林　　晃

森田先生的繪圖桌

第 1 章

角色設計

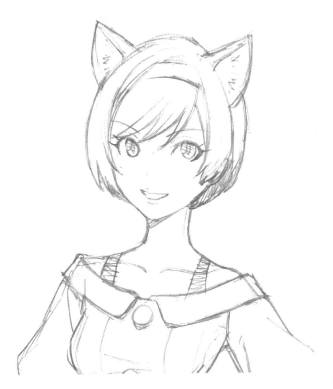

合乎要求的角色設計

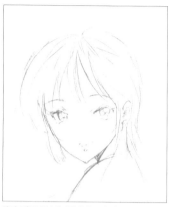

沒有受托於任何要求的一般角色設計。主題是放鬆、舒適、清秀、略帶性感（成熟的感覺）。

● 一般來說怎麼畫都不成問題

是誰都可以繪製獨創角色，這就是所謂的角色設計。只要不在意任何人的評價，一般來說是不太會注意「讀者」或角色繪製目的等要素吧！

當然也可能會有「想要畫那個角色!」等，以作品的「餘韻」進行繪製的情況。當你愈來愈習慣繪圖時，便可能會開始設定「主題」，決定描繪的角色氛圍及性格。其中也有人在繪圖時會一邊預想「這女孩是獨生女，個性傲驕好強…」等角色的成長經歷及背景，進行所謂的「角色設定」。

很多時候畫出來的角色會與某個角色相似，或者好像在哪部漫畫裡看過？這反而是很理所當然的情況，只要自己開心，怎麼畫都是OK的。

然而，漫畫或動畫的「作品」一旦視為「商品」進行角色設計，便有「委託者」的存在，實在不太可能會有任何設定皆馬上同意的情況。
不僅可能會要求你「模仿某個角色進行繪製」，也可能會因為「與某部作品的氛圍相似」而慘遭退件。

截取森田先生的素描本

從路人角色中
前進一大步

● 在專業的工作場合中…

角色設計在一般情況下是「怎麼畫都可行的」，但在職場上是必須因應「要求」進行繪圖及設計。
・作品的對象年齡（小孩？大人？男性？）
・作品的內容、主題、氛圍（開朗？黑暗？）
・時代或背景設定（現代？古代？）
僅是「繪製角色」，首先就需要留意許多的「客戶要求」才能進行繪圖。

「先決定該角色所要傳達的訊息再開始繪製」

（設想讀者的看法進行繪圖）

專業的漫畫家或動畫家在從事角色設計的工作時，需合乎客戶要求，掌握明確目的及想像進行繪製。
初稿完成之後，必須加以修改，也可能需歷經依據情況全部重畫等的反覆修改才能完成（最終原稿）。

●「從路人角色中前進一大步」 ～具有重點特徵即可～

在作品當中，主角或主要角色之外的「其他眾人」稱之為「路人角色」。
將其融入各個角色當中，便會「遭致埋沒」。為了不要發生這種情況，心中所切記的一句話便是「從路人角色中前進一大步」。雖然顯眼、特異的華麗角色也是選擇之一，但是主角大多要求要有「平易近人」的特質所在。

此角色擁有明亮大眼及開朗嘴型，充分展現容易親近的氛圍，瀏海及蓋住側臉的頭髮鋸齒感則呈現髮質的一致性讓特徵更為突顯。另外，部分筆觸表現出毛髮的厚度，補強了角色的個性。別具一格的短髮角色就此誕生。

繪圖中的森田先生

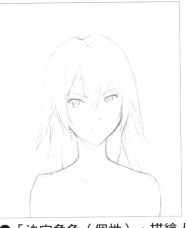 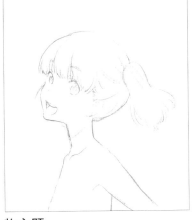 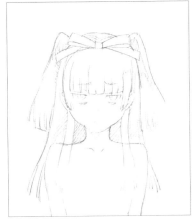

● 「決定角色（個性），描繪人物主題」

請參照「角色設計 - 臉部」。
以「角色部分」為主題，在繪圖時最初是以什麼感覺繪製初稿的呢？於是描繪出這些女性角色。
以主角為「基準」，比主角還冷酷、開朗、陰沉等，角色所呈現的氛圍及外觀皆「全員不同」。繪製出無論遠看或細看皆可有所區別
的角色人物。

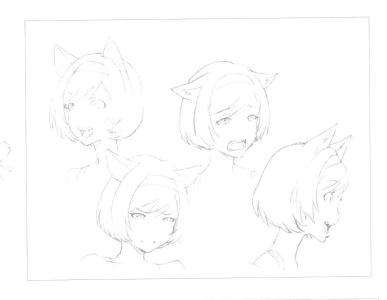

這次的角色設計要求

・讀者對象…國中至高中以上，想嘗試繪圖或是正在學習繪畫的人。
・作品氛圍…青春物語。有點虛幻的感覺也 OK。

● 角色設計─全身及表情

以「短髮」為主題，自由設計人物角色。
接著在完成全身設計之後，以製作「角色表」的心態描繪表情集。（角色表…
以多樣角度、多樣表情繪製單一角色。一個角色也可能高達十幾張圖以上。）

<重點：角色設定>
在漫畫或動畫作品當中，即便是「同個角色、同張臉」皆必須描繪出各種不同的角度及表情，因此講
究「繪圖簡易度」就變得特別重要。
・盡量減少精緻的飾品配件
・突顯五官、髮型、顏色等特徵
然而，以各種不同角度（側臉、仰角描繪的情況等）所繪製的圖樣稱之為「角色表」。遊戲角色或動
畫作品皆需要準備角色表。

主角設計

主角形象通常被要求具備親和力及好感度。不僅要具有個人特色，還不能太過標新立異。先以「草圖人偶」為基礎進行繪圖。

1. 繪製骨架

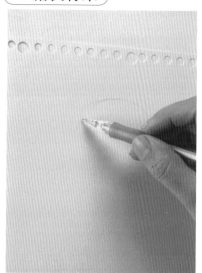

長握自動鉛筆，開始描繪顏色極淺的線條。

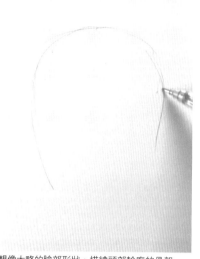

想像大略的臉部形狀，描繪頭部輪廓的骨架。

在臉部畫上十字線（眼睛位置、連結鼻子到下巴的縱向線條），確認頭部整體形狀及比例。

在臉部畫一條交會下巴尖端的中心線。在描繪之前先明確構思描繪完成後的線條感。

相對於頭部的縱向線條，橫向中央線請畫一條稍微向下彎的弧度。微微低下頭的保守角色就此完成。

朝向正面的下巴尖端位置。

加上脖子、肩膀、鎖骨的骨架，描繪軀幹的輪廓線。

鎖骨的骨架。此處為預設上胸厚度的基準線。

從覆蓋頭髮的位置下方開始勾畫輪廓線。

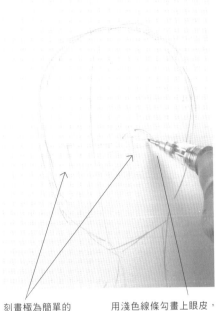

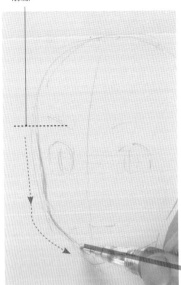

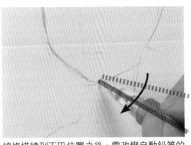

線條描繪到下巴位置之後，需改變自動鉛筆的角度。

刻畫極為簡單的眼睛骨架。

用淺色線條勾畫上眼皮，描繪出眼睛形狀。

關於臉部的輪廓線，額頭到下巴的線條與下巴到耳朵的線條，描繪方向是不同的。為了更好勾畫，請改變自動鉛筆的握法（角度）。

描繪嘴巴、耳朵、瀏海的骨架，再用稍微深一點的線條繪製頭型。

簡單地描繪至頸後髮際，使頭部整體「輪廓」顯現出來。

頭髮的分量感

沿著頭型描繪頭髮的外輪廓線。

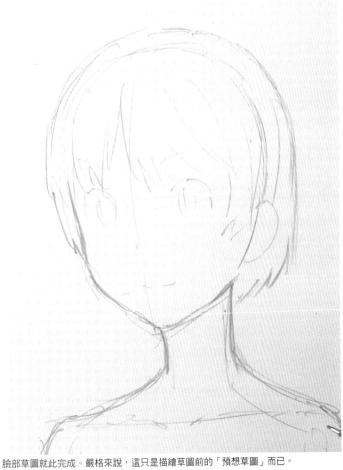

臉部草圖就此完成。嚴格來說，這只是描繪草圖前的「預想草圖」而已。

13

眼睛的畫法

從人物的左眼開始描繪。

刻畫眼皮的線條。

對於眼睛尺寸，設計稍大的眼球。由於橢圓的形狀較大，先從上方開始描繪，再勾勒下方曲線（弧線），使其完成自然的橢圓形。

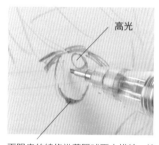

高光

下眼皮的線條沿著眼球下方描繪，線條顏色稍微加深一點即可。

描繪成橢圓形。

關於眼球的形狀

從正面看，眼球的形狀幾乎為正圓形。

斜側角度的眼球為縱長的橢圓形。

右眼同樣從上眼皮開始描繪。從眼頭開始注意角度，描繪出與左眼相同感覺的眼睛。

在描繪眼球上半部時，便將高光刻畫進去。

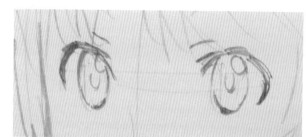

描繪眼皮線條，眼睛部分就此完成。

輪廓、嘴巴、眉毛

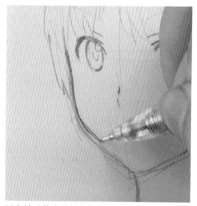

以主線（紮實的線條）描繪輪廓。掌握眼睛和鼻子的比例，一邊修正草圖線條，一邊進行繪製。

描繪至下巴尖端之後就要改變自動鉛筆的角度，畫法與繪製草圖時相同。請留意下巴尖端的線條需流暢。

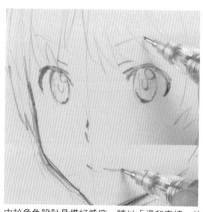

由於角色設計具備好感度，請以「溫和表情」的印象描繪嘴型及眉毛。

頭髮

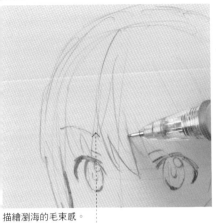

描繪瀏海的毛束感。

頭髮的髮流就以分線為界線，進而改變曲線的方向。

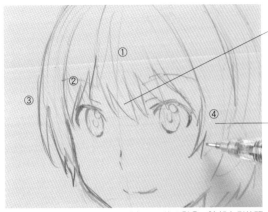

瀏海太長時個性看起來會變強，另一方面也會加深神祕印象，所以長度大概蓋到眼睛即可。

臉部側邊的頭髮（鬢角）具有臉部輪廓的作用，同時也左右角色的印象。內彎的髮流（曲線）會給人溫和的印象。

描繪瀏海①②、外輪廓線及右臉頰周圍的頭髮③、臉部左側的頭髮④。瀏海線條在此階段顏色仍然很淡，還是「草圖」的感覺。

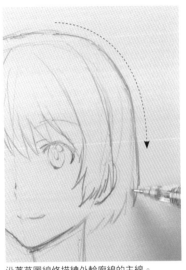

沿著草圖線條描繪外輪廓線的主線。

嘴唇效果略顯可愛氛圍

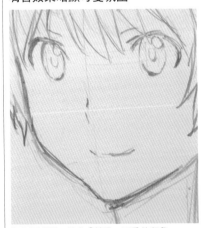

沒有下嘴唇…給人「普通」可愛的印象

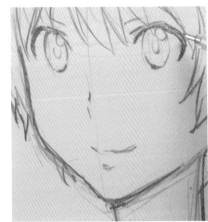

加一點下嘴唇…提升活潑生動的感覺

※想要營造可愛印象，所以稍微描繪了一點下嘴唇。其實這也是「從路人角色中前進一大步」的其中一個效果。

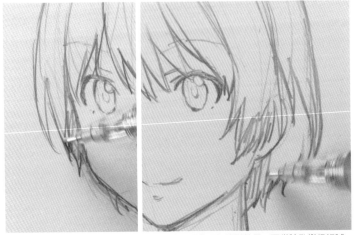

以主線描繪瀏海，下方毛髮的一部分利用筆觸變化添加陰影效果。不僅臉孔變得細膩，臉部整體印象也更為鮮明。這也是「從路人角色中前進一大步」的效果。

眼球

左眼也以相同筆觸完成。

眼球部分加入輕微漸層筆觸。使用平行線的畫法，愈往上畫密度愈高。

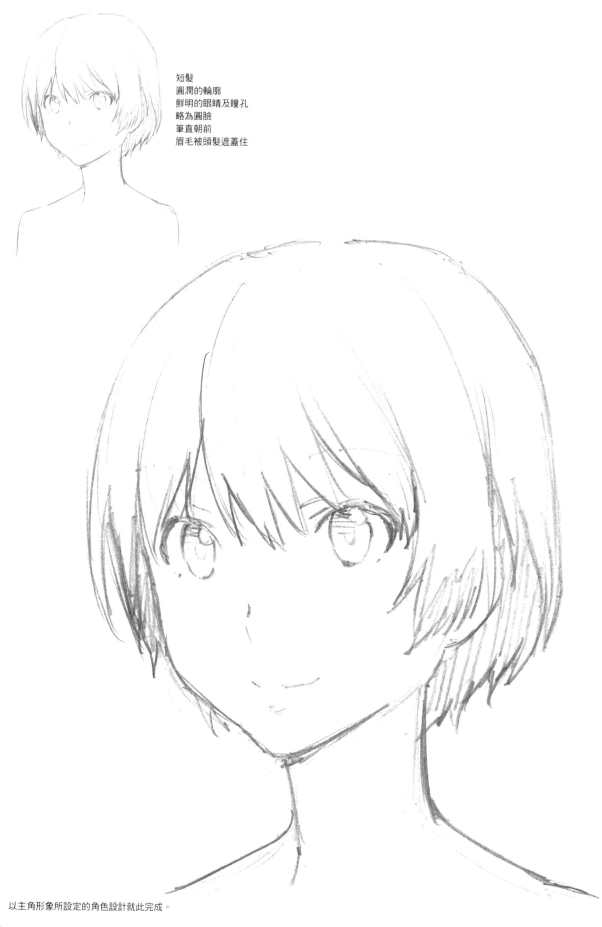

短髮
圓潤的輪廓
鮮明的眼睛及瞳孔
略為圓臉
筆直朝前
眉毛被頭髮遮蓋住

以主角形象所設定的角色設計就此完成。

配角設計

「一般的工作內容是如何進行的呢？」因為收到這樣的詢問，所以繪製了這一系列的女性角色。「首先，先繪製主角，再以主角為基準描繪「配角（強勢、軟弱等）」，性質大概就先提出這些，之後再不斷地進行討論。」（森田）

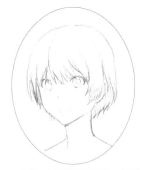

主角。相對於這個角色，髮型（輪廓）、眼型、鼻子位置、臉型等部位，設計上皆要一眼就能有所區別。

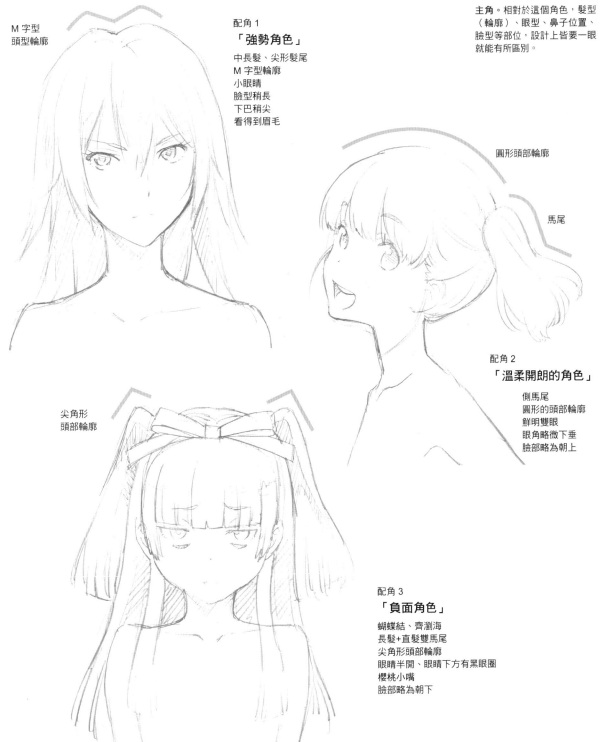

M 字型
頭型輪廓

配角 1
「強勢角色」
中長髮、尖形髮尾
M 字型輪廓
小眼睛
臉型稍長
下巴稍尖
看得到眉毛

圓形頭部輪廓

馬尾

配角 2
「溫柔開朗的角色」
側馬尾
圓形的頭部輪廓
鮮明雙眼
眼角略微下垂
臉部略為朝上

尖角形
頭部輪廓

配角 3
「負面角色」
蝴蝶結、齊瀏海
長髮＋直髮雙馬尾
尖角形頭部輪廓
眼睛半開、眼睛下方有黑眼圈
櫻桃小嘴
臉部略為朝下

「強勢」「年紀較大」…主題是「強勢的姊姊角色」。
繪畫時就以「年紀稍長」及「看起來強勢」為重點。

1. 骨架～草圖的畫法

「強勢。提升年紀感。」
（森田）

以長臉的感覺描繪臉部骨架。想要呈現強勢的感覺，下巴就畫尖一點。

眼型的描繪呈現吊眼的感覺。

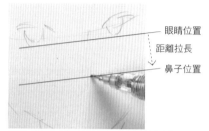

眼睛位置
距離拉長
鼻子位置

眼睛（下眼皮）線條及鼻子位置的距離拉長，呈現成熟氛圍。

眉型明顯的眉毛、緊閉小嘴。預想表情描繪臉部草圖。

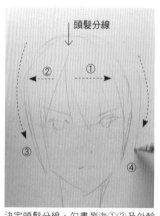

頭髮分線

② ①
③ ④

決定頭髮分線，勾畫瀏海①②及外輪廓線③④，描繪臉部整體印象。

眼睛位置
距離短
鼻子位置

主角的眼睛及鼻子距離較近，設計上呈現可愛氛圍。

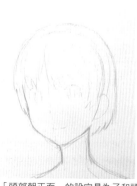

「頭部朝正面」的設定是為了和頭部朝左的角色有所區別，具有反映角色氣勢的效果。

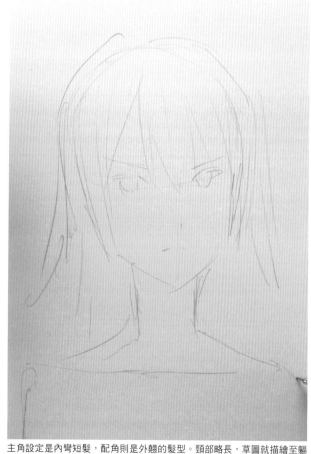

主角設定是內彎短髮，配角則是外翹的髮型。頸部略長，草圖就描繪至軀幹部分為止。

2. 一邊調整線條，一邊進行描繪

臉部輪廓～肩膀

從沒被頭髮遮住的部分開始勾畫。

方向略為改變

輪廓線需考量眼鼻位置、骨架的縱向線條等整體比例進行描繪。

下巴周圍及頸部、肩膀

由於臉部印象十分鮮明，下巴下方不妨刻畫可上陰影的界線。

描繪頸部及肩膀的線條，決定角色的上半身印象。

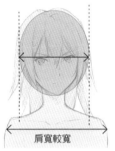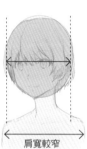

肩寬較寬　　　肩寬較窄

肩寬略為加寬也可呈現成熟氛圍。

描繪時以頭部的大小決定肩寬。

眼睛

配合草圖的感覺，從左眼開始描繪。

方向略為改變

描繪鮮明的雙眼皮線條。

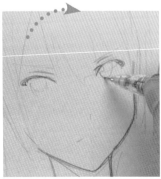

描繪眼球。想要展現氣勢，使眼神朝向正前方。

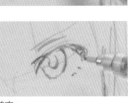

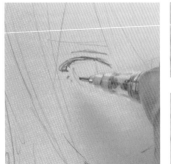

描繪右眼眼球。

臉部五官

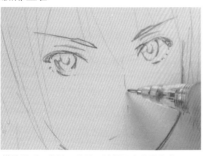

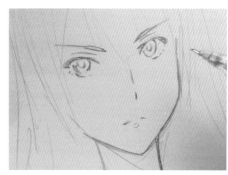

描繪眉毛、鼻子、嘴巴，臉部五官大致完成。

頭髮的畫法

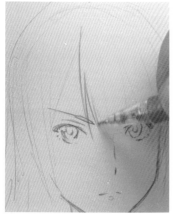
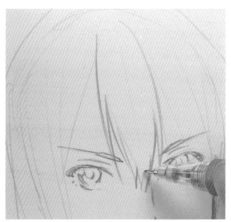

頭髮分線

描繪瀏海部分。

從頭髮分線開始描繪頭部右側。

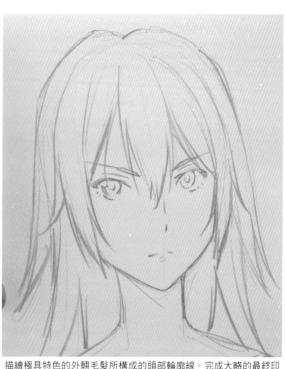

描繪構成臉部輪廓的鬢角區塊。

描繪後方髮流。

描繪極具特色的外翹毛髮所構成的頭部輪廓線。完成大略的最終印象。

細部描繪

清楚描繪鎖骨及肩膀周圍線條。

骨骼略顯結實的肩寬輪廓呈現俐落感，亦適合呈現具有活力的成熟女子。

完成眼睛及眼球

從右眼開始描繪，加深左右眼皮線條，使眼睛印象不輸毛髮。

加上睫毛，並且同時從右眼開始在眼球中增添筆觸變化。眼球大小不要碰到下眼皮，使其呈現三白眼。強烈眼神就此誕生。

頭髮增添筆觸

描繪筆觸部分的界線，再利用長線條的筆觸增添陰影。

後側毛髮也利用長線條增添筆觸。不畫頭髮線條改成加入陰影的方式，可清楚表現頭髮的「外翹」。另外也具有讓頭部整體印象更為細膩的效果。

加上線條使其完成

在頭頂加上線條，讓頭髮的毛束感及區塊更加清楚。充足的髮質散發分量感。

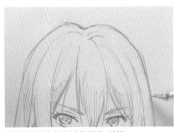

調整頭部輪廓使線條更為俐落。

下巴下方增添筆觸呈現陰影，使其完成繪圖。

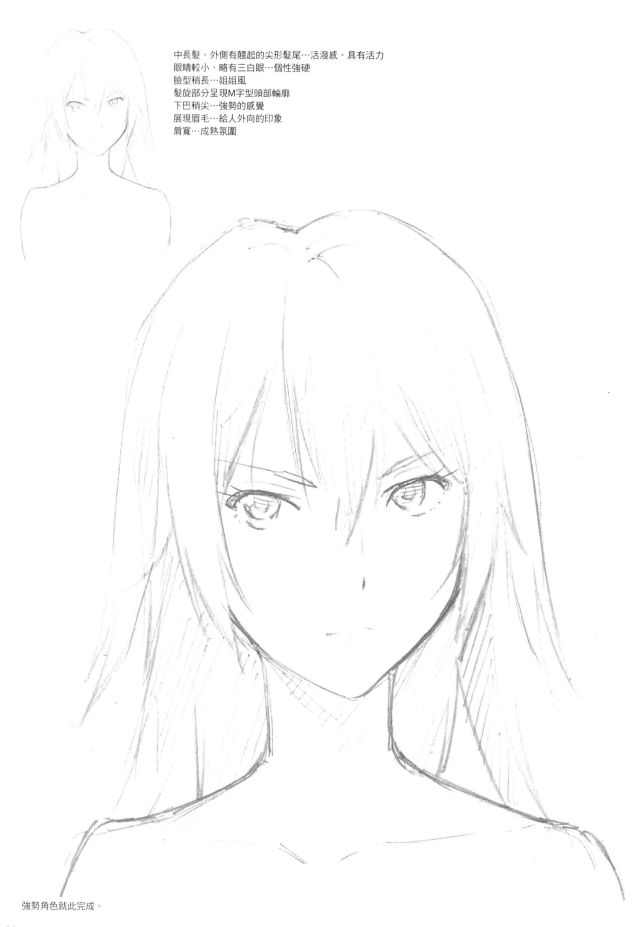

中長髮、外側有翹起的尖形髮尾…活潑感、具有活力
眼睛較小、略有三白眼…個性強硬
臉型稍長…姐姐風
髮旋部分呈現M字型頭部輪廓
下巴稍尖…強勢的感覺
展現眉毛…給人外向的印象
肩寬…成熟氛圍

強勢角色就此完成。

溫柔開朗的角色

以「兼具溫柔氛圍及開朗印象的角色」為主題。「強調孩童形象」…反映純真感及朝氣。

1. 骨架～草圖的畫法

「溫柔、開朗。強調『孩童』印象。」（森田）

一開始就先預想完稿情況，所以與一般的橢圓骨架大不相同，而是描繪傾斜的橢圓形。

抬起下巴的頭部骨架。想像後腦勺的頸部根部、頸部粗細，以及下巴的頸部根部描繪頸部。

先從後側開始描繪。

在臉部加入十字線描繪臉部五官（表情）

掌握眼睛位置描繪骨架線。線條大致是直線，原因在於想像略為朝上，但並非仰望的臉部。

主角。鼻子不明顯…低調、溫和、沉穩等印象。在草圖階段就呈現角色個性（定位）。

描繪連接鼻子及下巴的中心線。線條為直線。比起一般的斜側角度再稍微靠外側一些。

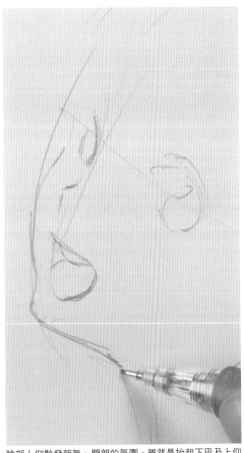

臉部上仰散發朝氣、開朗的氛圍。雖然是抬起下巴及上仰的臉部，但並非仰視，臉部五官就用一般角度描繪即可。

描繪頭髮完成草圖

瀏海至側面的頭髮用極淺線條進行描繪。

描繪馬尾。馬尾位置不在正後方,而是略為靠側邊的髮型設計。

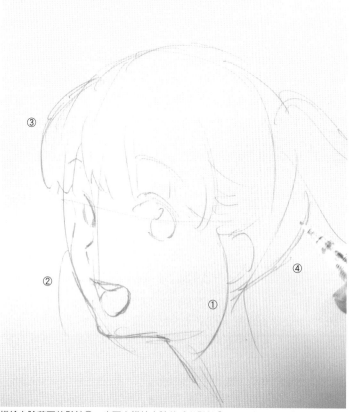

描繪左臉落下的髮絲①,也不忘描繪右臉的垂墜髮絲②。接著描繪瀏海③及頭部後側線條④,整體草圖就此完成。

2. 刻畫主線

眼睛 水汪汪大眼…散發孩子氣(具有朝氣及純真感)。

從右側眼睛(左眼)開始描繪。

下眼皮不往下垂,描繪橫向延伸的線條。

想要展現角色的開朗氛圍,眼球設定較大,高光的〇也偏大。

描繪眼球及睫毛。

角度較小的左側眼睛(右眼)。形狀和左眼不同。改變紙張的角度,仔細描繪流暢線條。

因為透視的關係,眼球呈現縱長形。高光大小則與左眼比例相同。

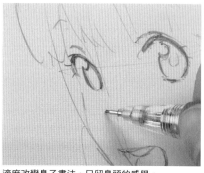

適度改變鼻子畫法,只留鼻頭的感覺。

臉型輪廓及臉部五官

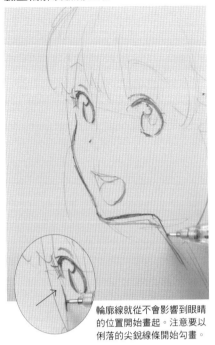

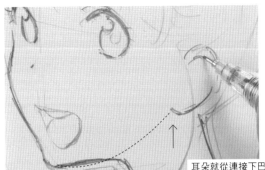

描繪耳朵內部。

耳朵就從連接下巴的根部開始畫起。想像下巴頂端連接至下巴根部的線條。

輪廓線就從不會影響到眼睛的位置開始畫起。注意要以俐落的尖銳線條開始勾畫。

嘴巴輪廓線需以容易勾畫的角度調整畫紙，接著再一邊慢慢描繪。

刻畫牙齒及舌頭的主線，並在口腔內部輕描筆觸增添陰影。

頭髮

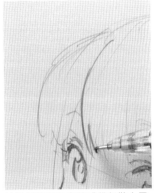

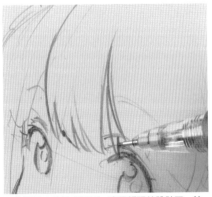

以繪製頭髮毛束的感覺勾勒大區塊。

以蓋住眼皮的長度即可。略露額頭的設計可一抹厚重感，散發輕快感。

描繪頭部前側區塊的毛束。

由於後側頭髮紮起，記得描繪髮際部分。此為鋸齒狀的畫法。

頭部輪廓描繪些許稀落感可帶出瀏海整體的調和感。

描繪左右側的垂墜髮絲。

肩膀及軀幹

清楚畫出從肩膀到手臂以及軀幹的輪廓線。在描繪馬尾時就要同時掌握動作感。

馬尾周圍

描繪往紮綁處集中的頭髮線條。強調頭部曲面的曲線。

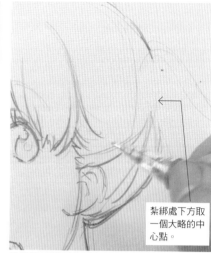

描繪出頭髮集中至紮綁處下方匯集點。

紮綁處下方取一個大略的中心點。

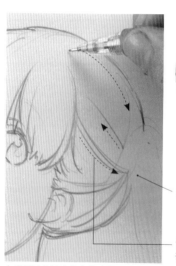

上半部的曲線方向有所改變。髮流朝紮綁處中心匯集。只要強調頭部曲面及紮綁點，線條方向並無限制。

描繪馬尾根部。

大概的中心位置。

髮流朝向紮綁處的下方部分。

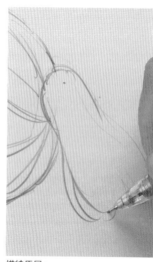

描繪馬尾。

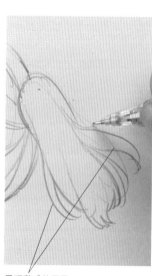

呈現動感的馬尾。

臉部

描繪左右兩邊的眉毛。

添加筆觸，散發眼球的透明感及存在感。

描繪表現兩頰紅潤的橢圓形。

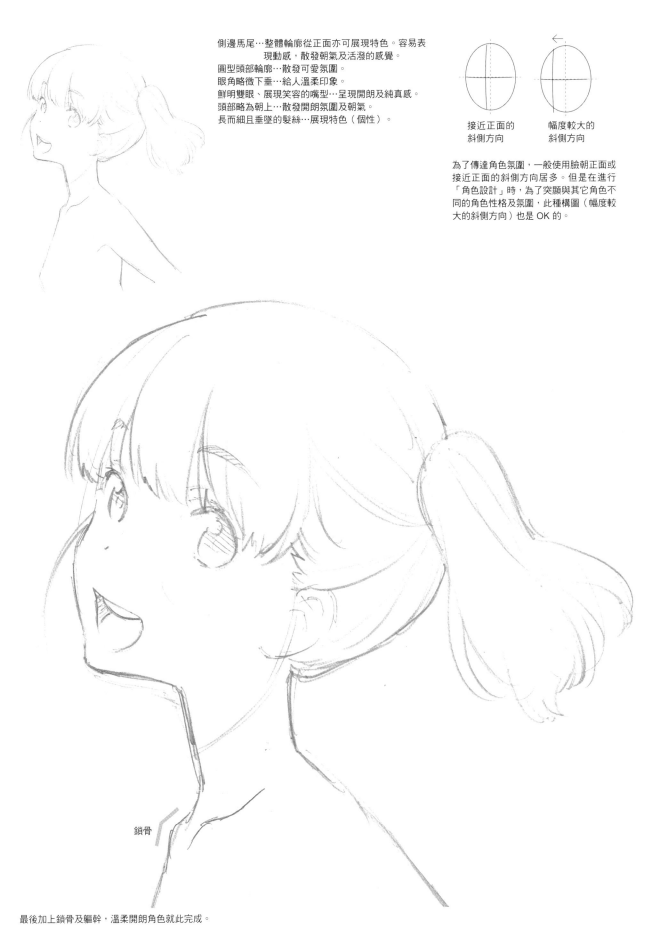

側邊馬尾⋯整體輪廓從正面亦可展現特色。容易表
　　　　　現動感，散發朝氣及活潑的感覺。
圓型頭部輪廓⋯散發可愛氛圍。
眼角略微下垂⋯給人溫柔印象。
鮮明雙眼、展現笑容的嘴型⋯呈現開朗及純真感。
頭部略為朝上⋯散發開朗氛圍及朝氣。
長而細且垂墜的髮絲⋯展現特色（個性）。

接近正面的　　　幅度較大的
斜側方向　　　　斜側方向

為了傳達角色氛圍，一般使用臉朝正面或
接近正面的斜側方向居多。但是在進行
「角色設計」時，為了突顯與其它角色不
同的角色性格及氛圍，此種構圖（幅度較
大的斜側方向）也是 OK 的。

鎖骨

最後加上鎖骨及軀幹，溫柔開朗角色就此完成。

超越低調的隱藏性角色。所謂「負面角色」就是陰沈、不健康等，具備消極要素的角色。而「角色顯眼」則意指在某種程度，個性比主角更為強烈，存在感甚至蓋過主角的設定。

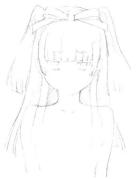

「負面角色。由於特徵強烈，角色十分顯眼。」（森田）

1. 骨架～草圖的畫法

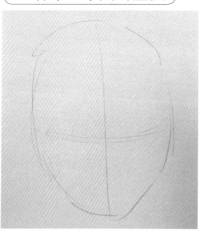

描繪頭部輪廓及臉部的十字骨架線。略為低頭的角色印象，眼睛位置的骨架線就畫在頭部中央略微下方的位置。

一般來說，會在接近中央的位置描繪眼睛的骨架線。

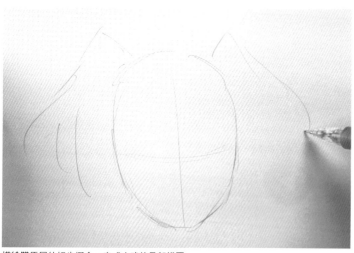

描繪雙馬尾的初步概念，完成大略的骨架構圖。

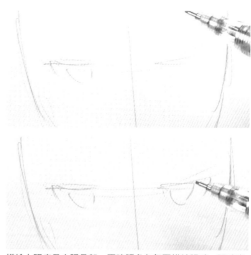

描繪上眼皮及右眼骨架，再確認角色氛圍描繪眼球。眼睛半開的感覺。

描繪特別強調的雙眼皮及眉毛。接著描繪額頭的髮際線，完成草圖。

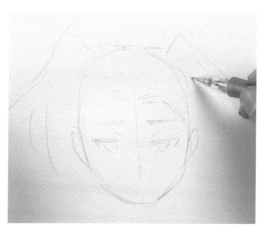

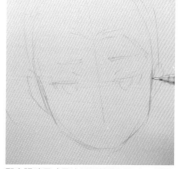

配合眼睛尺寸及比例調整臉型寬度，並同時描繪清楚臉部輪廓。

眼睛

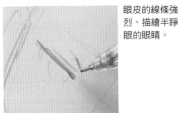

眼皮的線條強烈，描繪半睜眼的眼睛。

改變畫紙方向進行繪畫。

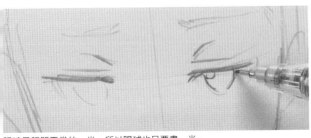

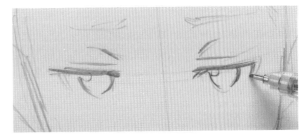

眼睛只張開平常的一半，所以眼球也只要畫一半。

臉部五官及輪廓

看似不滿的緊閉小嘴。為了定位在中央，請描繪一條中央基準線。

皺起眉頭的「困窘眉毛」。線條略粗，長度也偏短。呈現與其它角色的差異性。

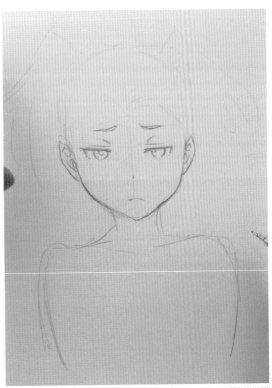

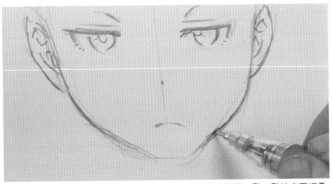

描繪耳朵及臉部輪廓線。由於臉部幾乎朝向正面，左右兩側一點一點地交互相疊線條，使臉部輪廓線左右對稱。

描繪頸部及鎖骨的骨架，以及肩膀～軀幹的輪廓草圖。肩膀略為聳肩，補強了「僵硬」、「緊張」等角色性格。

頸部、肩膀周圍

下巴下方增添筆觸並以主線清楚描繪頸部、肩膀、鎖骨等部位。

草圖的繪製是以「角色的原案」為主題，所以最重要的是臉部以及頸部以下的輪廓描繪。胸型、尺寸、衣著等皆可徹底省略（若最初設定就已有所指定的話，也可在這個階段描繪進去）。

頭髮（臉部周圍）

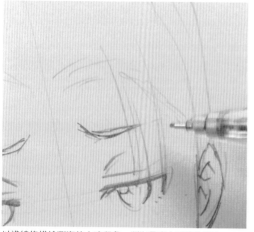

以淺線條描繪瀏海的大略印象。瀏海長度大概蓋住眼皮。

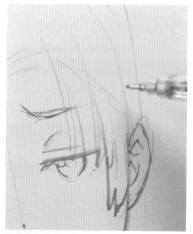

在此階段蓋住側臉的鬢角部分已明確，所以就用深色線條進行描繪。

另一邊也以相同手法進行描繪。

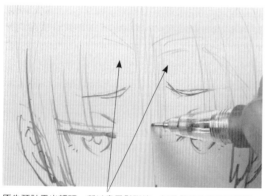

原先預計露出額頭，所以畫了髮際線，但是最終決定放下瀏海，更改成不露額頭的設定。

瀏海尾部用線條相連，表現出細緻稠密的頭髮，並設計出齊瀏海氛圍。

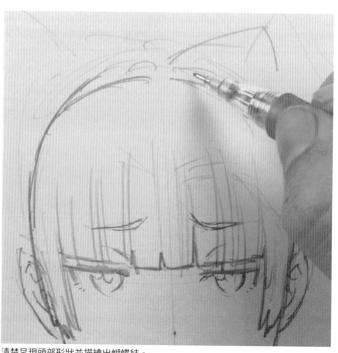

清楚呈現頭部形狀並描繪出蝴蝶結。

頭髮（垂散毛髮、馬尾）

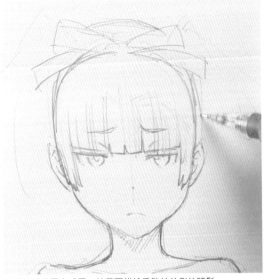

蝴蝶結的草圖完成了。接著要描繪垂散於前側的頭髮。

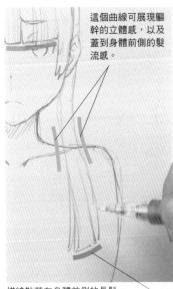

這個曲線可展現軀幹的立體感，以及蓋到身體前側的髮流感。

描繪散落在身體前側的長髮。

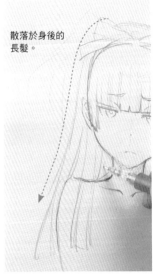

散落於身後的長髮。

刻畫對齊前端的線條，即可營造出與瀏海一致的髮質感。

描繪雙馬尾。

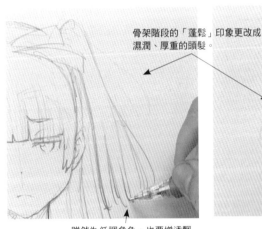

骨架階段的「蓬鬆」印象更改成濕潤、厚重的頭髮。

雖然為低調角色，也要增添飄逸感，營造動感變化。

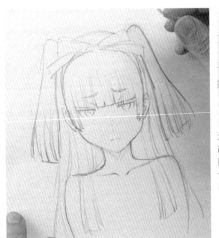

整體印象已明確定案。

清楚勾畫頭頂中央的蝴蝶結打結處。由於在進行繪圖時，整體的「左右中心位置」極為重要，因此就在此決定中心位置。

眼睛

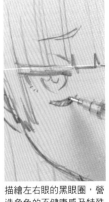

描繪左右眼的黑眼圈，營造角色的不健康感及特殊性。

最後的調整階段

清楚描繪左半邊髮流的輪廓線。

以「全部塗滿」的方式增添筆觸。

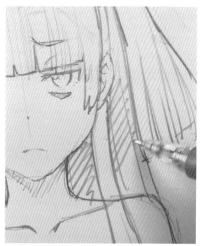 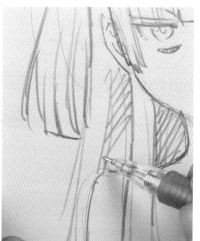

接著再增添筆觸變化，呈現淺顯易懂的毛髮前後關係。
在臉部周圍加強對比，可展現臉部向前突顯的效果。

以主線描繪蝴蝶結。

 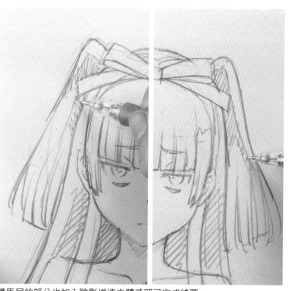

這是一條窄版緞帶。無論是蝴蝶結還是打結處，盡可能描繪相同寬度。

頭頂分線。描繪頭髮的髮流。

雙馬尾的部分也加入陰影增添立體感即可完成繪圖。

長髮＋直髮雙馬尾、齊瀏海
無論是輪廓或外觀皆賦予與其它角色不同的強烈個性。
另外，頭部的「厚重」感呈現該角色的「沉重氛圍」。
蝴蝶結…增添特色。具有講究內向性格的表現意義。
眼睛半開…內向性格、憂鬱感、軟弱的反面印象。
眼睛下方有黑眼圈…不健康的感覺。
看似略帶不滿的緊閉小嘴…散發低調、軟弱、強烈特色
困擾的眉毛、看似不滿的嘴型…強調憂鬱神情。
低頭程度…散發軟弱感的同時，有效襯托眼睛半開的眼神。

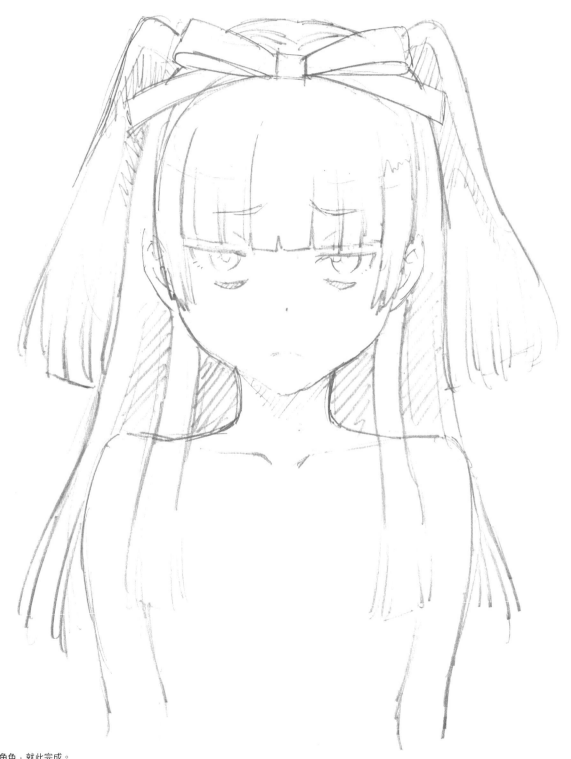

「負面角色」就此完成。

女主角設計

角色的全身畫法

來看看角色是如何被設計出來的。說到站姿，容易連想到「直立不動」的姿態，所以更要注意描繪出具有動作感的站姿。

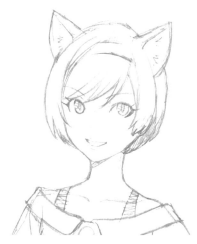

留意利用少許線條描繪出線條看似繁多的畫作。

「一般來說，描繪的物件愈多，資訊量便會跟著增加，此時角色的存在感會提升，給予人『看起來很厲害』的印象，例如增添飾品或有圖案的物品等。然而，單圖插畫或手機遊戲等偶爾穿插進來的畫面還算容易，若是在漫畫或動畫裡需要一直出現的角色，繪製便會更加繁瑣精細，作業必然困難許多。而 3D（動畫）又是另一個層面…。所以需要加以留意盡可能用少許線條描繪出線條看似繁多的畫作。」
（森田）

完稿階段。A4 紙上下無留白，繪製人物全身。

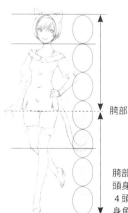

胯部

胯部以上大約是 3 頭身、腿部大約是 4 頭身比例的 7 頭身角色。

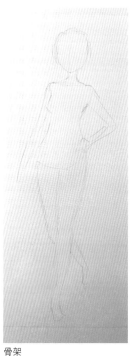

骨架

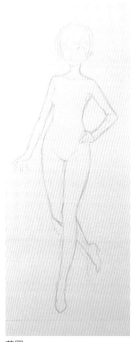

草圖

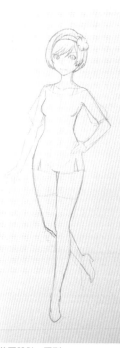

草圖設計 - 原型

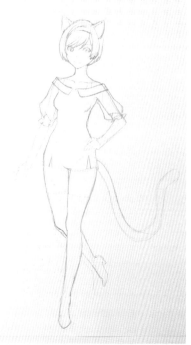

草圖設計 - 大致定案

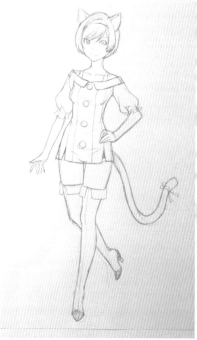

完成

1. 骨架的畫法

用A4紙描繪人物全身時，務必留意「全身比例的頭部尺寸」描繪頭部骨架。

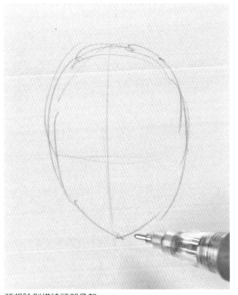

預想臉型描繪頭部骨架。

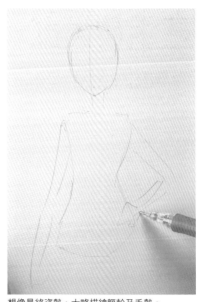

想像最終姿勢，大略描繪軀幹及手勢。

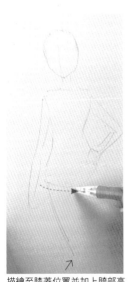

描繪至膝蓋位置並加上臀部高度的基準線。

一邊衡量左右膝位置，一邊描繪腿部姿勢的骨架。

對應上圍曲線描繪軀幹線條。

描繪頸部、鎖骨的骨架以及肩膀線條的草圖，完成全身骨架構圖（以輪廓線掌握動作姿勢的草圖概念）。

描繪胸部的隆起曲線，使整體輪廓更加明顯。

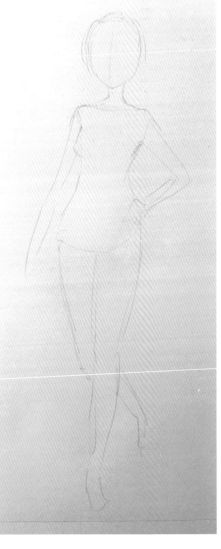

頭部、頭髮及臉部

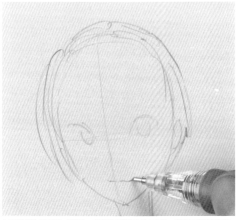

以頭部的骨架為基礎,增添頭髮的分量感,描繪頭部輪廓,並加上眼睛、鼻子、嘴巴。這是臉部設計中最一開始的初步概念。

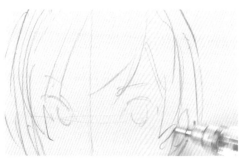

描繪瀏海,並勾畫出圍繞臉部的左右毛髮。這個角色的初期形象設計完成。

軀幹部分

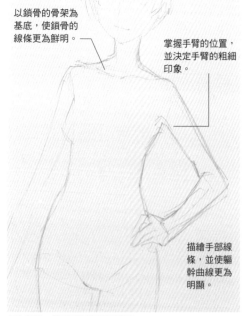

以鎖骨的骨架為基底,使鎖骨的線條更為鮮明。

掌握手臂的位置,並決定手臂的粗細印象。

描繪手部線條,並使軀幹曲線更為明顯。

加入軀幹、胯部及雙腿根部線條。

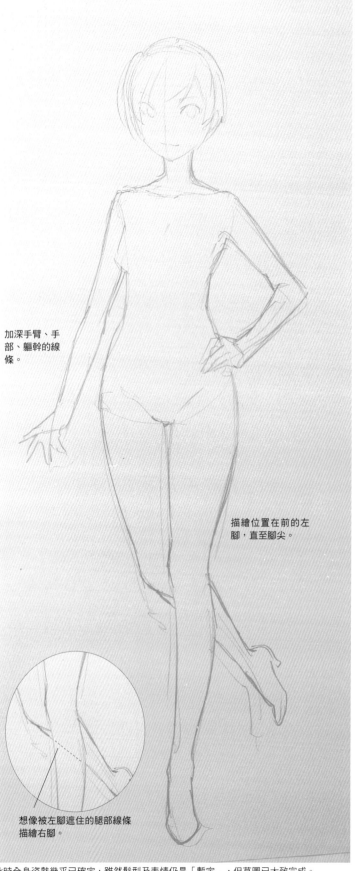

加深手臂、手部、軀幹的線條。

描繪位置在前的左腳,直至腳尖。

想像被左腳遮住的腿部線條描繪右腳。

此時全身姿勢幾乎已確定,雖然髮型及表情仍是「暫定」,但草圖已大致完成。

3. 一邊繪製草圖，一邊刻畫主線

角色設計具有「摸索」的要素在裡頭，一邊掌握可清楚勾勒的線條，一邊進行描繪。一邊確認試著一點一點地將線條加深的感覺，一邊進行設計。

頭部

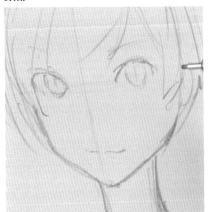

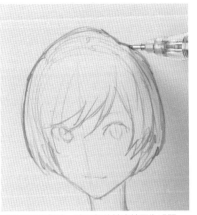

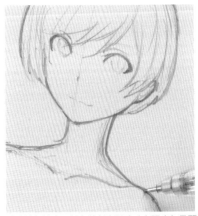

加深臉部輪廓及眼皮線條，使表情更加明顯。（這還只是「草圖」概念的延伸而已）

設計瀏海的髮流，讓頭部的輪廓線更為明顯。

確定臉部輪廓，並完整刻畫眼睛（上眼皮）及頸部到肩膀的線條。

軀幹、腿部、服裝 服裝要素為強調身體曲線的迷你洋裝、多層次、七分袖 + 過膝長靴

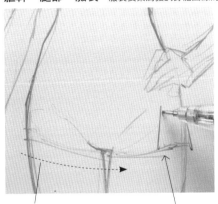

超迷你短裙的裙襬骨架。由於線條落在差一點就曝光的極限位置，因此先刻畫臀部位置之後再加以描繪。

繪出開衩處。

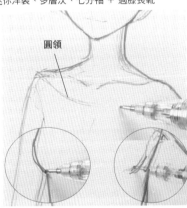

圓領

描繪右側胸部線條，左側則刻畫曲線，呈現部分下胸線條。

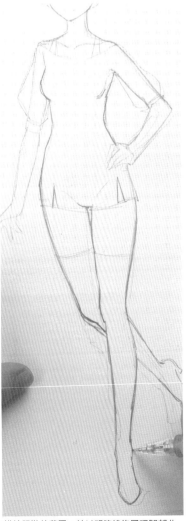

描繪服裝的草圖，並以明確線條展現腿部曲線。

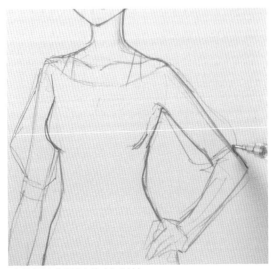

到手肘長度的寬鬆衣袖（七分袖）

過膝長靴的曲線

臉部及頭部的完稿階段

左眼

右眼

臉部輪廓→臉部周圍的毛髮

瀏海

髮箍邊緣的頭髮毛束

髮箍

花飾的骨架

擦掉骨架描繪花飾形狀。

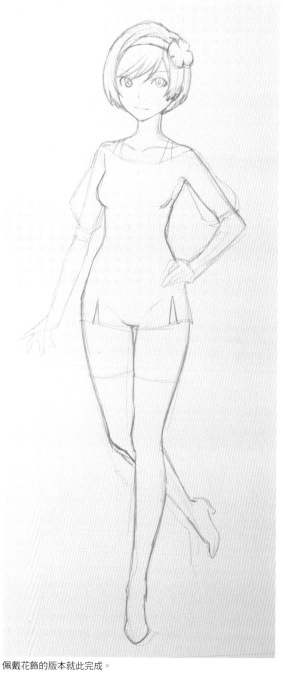

佩戴花飾的版本就此完成。

總覺得不太滿意，斷然擦掉。

接著再擦掉一部分，更改成貓耳的角色。

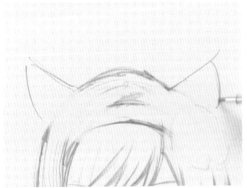

耳朵的骨架～草圖。步驟是相同的。

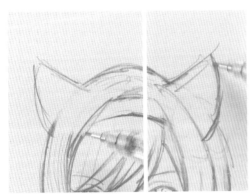

補足頭髮並以深色線條決定耳朵形狀。

描繪尾巴的骨架。

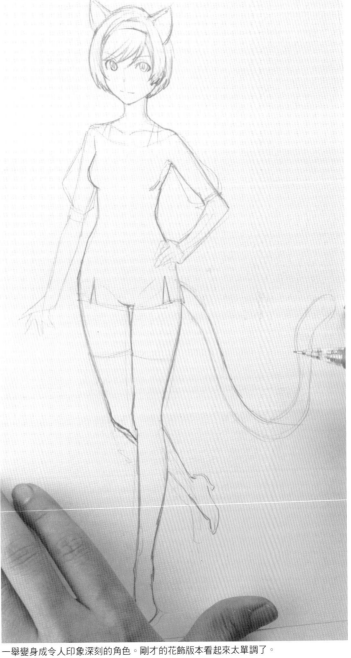

一舉變身成令人印象深刻的角色。剛才的花飾版本看起來太單調了。

衣領周圍及袖子

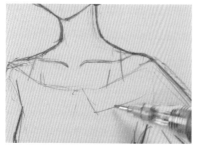

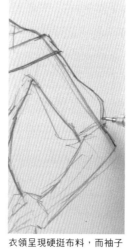
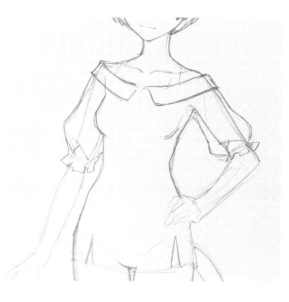

衣領呈現硬挺布料，而袖子
則用柔軟的感覺進行描繪。

軀幹、鈕釦及皺褶

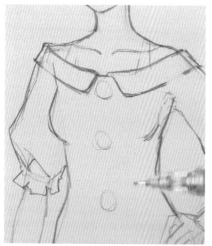
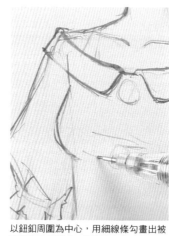
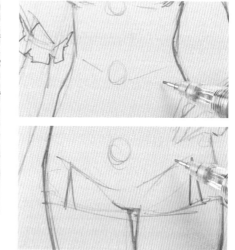

以相同間隔描繪鈕釦的骨架。

以鈕釦周圍為中心，用細線條勾畫出被
牽引般的皺褶感，營造貼合的感覺。

手部及其它細部

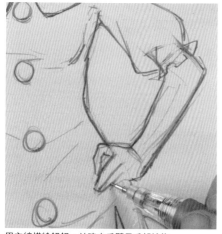
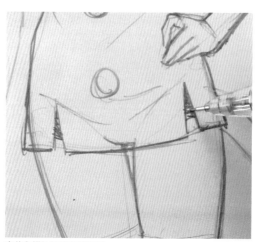

用主線描繪鈕釦，並確定手臂及手部線條。

穿著內搭短褲的服裝設定。

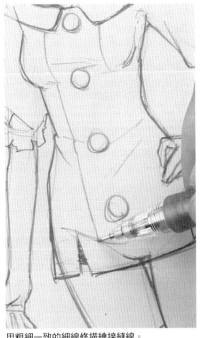
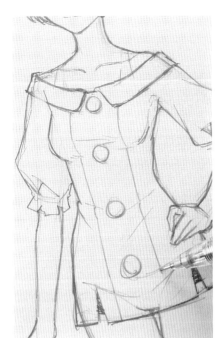

用粗細一致的細線條描繪接縫線。

確定坦克背心的肩帶。

描繪尾巴時請注意不要中途改變粗細，在接近尾巴末段加上小物可營造角色的時尚氛圍。

描繪鞋後跟，並在前端加上線條。穆勒鞋（拖鞋式女鞋）造型的設計發想。

設計描繪過膝長靴。反折部分的直立寬度請務必使其左右腳相同。

在中央位置加入線條。這個線條並非接縫線，是讓畫作更加帥氣的效果。

※「基本上是雙過膝長靴，但卻在此融入穆勒鞋般的設計元素為此次的發想概念。」（森田）

細部描繪

完成耳朵及眼睛。

從左眼開始深刻描繪雙眼皮,並在眼球內增添筆觸,完成眼睛線條。

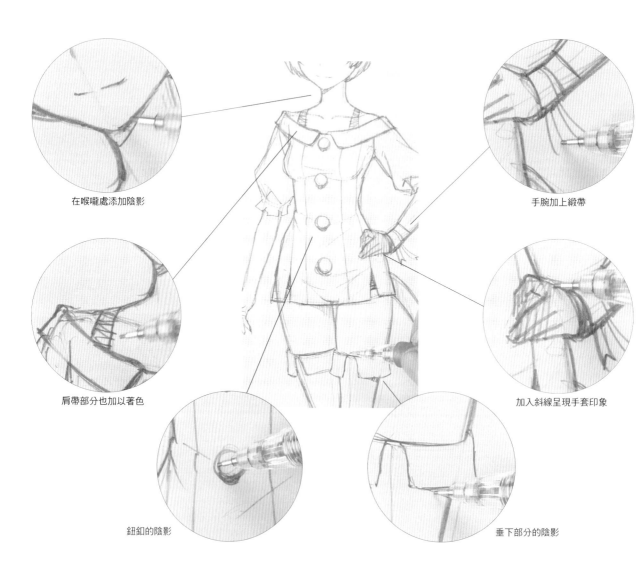

在喉嚨處添加陰影

手腕加上緞帶

肩帶部分也加以著色

加入斜線呈現手套印象

鈕釦的陰影

垂下部分的陰影

嘴型更改成笑臉

利用淺線條描繪嘴型。

描繪下嘴唇,並將嘴角顏色加深即可完成。

女主角設計‧站姿繪製大功告成。

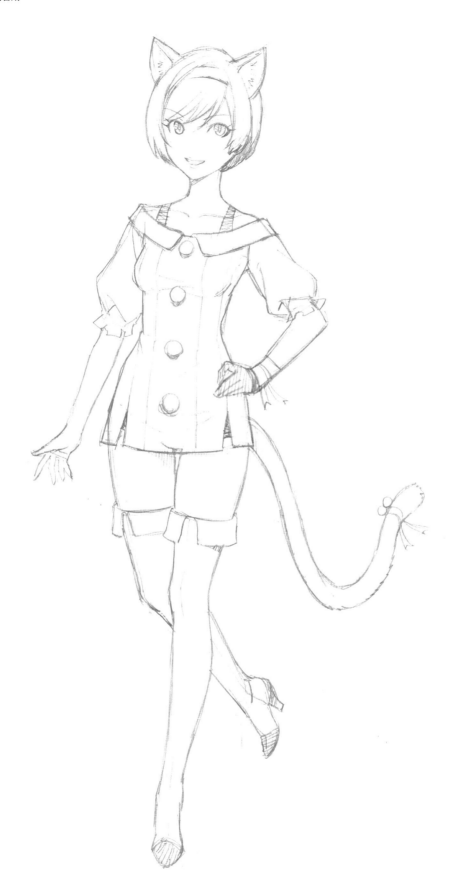

試著描繪角色的各種表情

一起學習以同一張臉描繪各種表情（使臉部更改為安定）的繪圖手法吧！

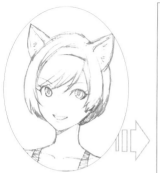

不勾畫下眼線的設計。利用眼球形狀及大小表現眼睛尺寸（睜大雙眼等表情）。

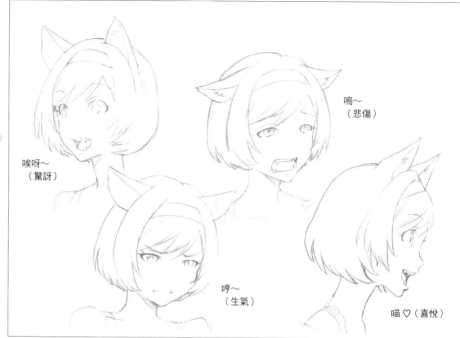

唉呀〜（驚訝）

嗚〜（悲傷）

哼〜（生氣）

喵♡（喜悅）

「集結多種表情描繪草圖」

Q. 「經常會在設定資料當中看到角色表情集之類的畫作，在繪製時是如何進行的呢？」

A. 「當角色設計定案之後，會集結多種表情描繪草圖。在尚未忘記『角色感』也就是該角色的氛圍及感覺前，一口氣畫完眼睛等多種樣貌。在繪製表情的同時，也描繪各種角度。在決定設計的時候，因應登場頻率或重要性等必要情況，可能需繪製數十張。」（森田）

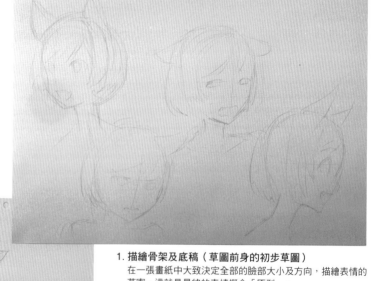

1. 描繪骨架及底稿（草圖前身的初步草圖）
在一張畫紙中大致決定全部的臉部大小及方向，描繪表情的草案。這就是最終的表情概念「原型」。

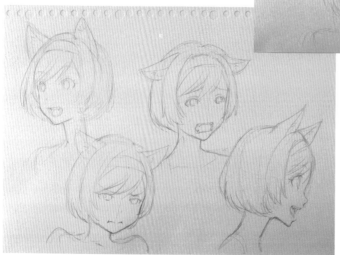

2. 描繪草圖
以底稿為基底，稍微再讓線條明顯一點。

4 種表情的底稿畫法

從骨架開始描繪粗略的草圖（底稿）。在這個階段就會確定所有的表情。

1. 唉呀～（驚訝） 略為驚訝的感覺。

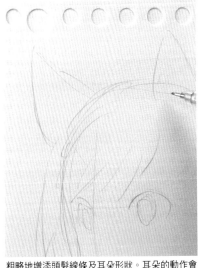

略為驚訝的表情重點在於嘴型。因此先描繪嘴型的概念。

接著再描繪略為睜大的雙眼。

頸部的骨架。

粗略地增添頭髮線條及耳朵形狀。耳朵的動作會反映表情（心情），在此設定與視線相同方向的直立耳朵。

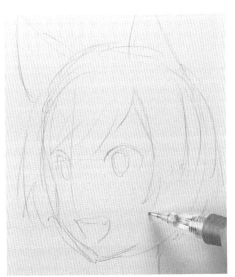

髮流朝向斜前方的頭髮設定。

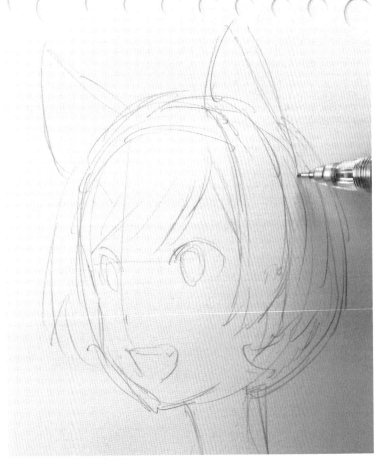

頸部骨架只用一筆線條實在不太明顯，所以先抓個簡單形狀。

稍微增添頭髮髮流，完成底稿。

2. 哼～（生氣）

繪圖位置。

首先先抓畫朝向右邊的臉部輪廓。

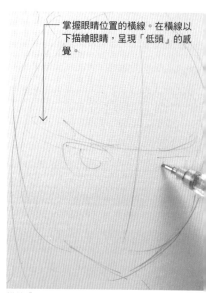

掌握眼睛位置的橫線。在橫線以下描繪眼睛，呈現「低頭」的感覺。

描繪「眼尾吊起」的生氣表情。眉毛及眼睛的形狀是生氣表情的重點。

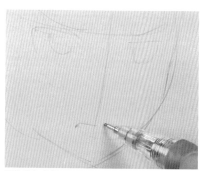

即使生氣也想展現可愛氛圍，於是描繪出使嘴角略為垂下的「嘟嘴」表情。

以耳朵反映角色的心情。描繪貓咪生氣時的飛機耳。

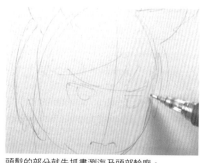

頭髮的部分就先抓畫瀏海及頭部輪廓。

身體也可呈現「正在生氣」的情緒。描繪兩肩略為聳起的骨架構圖。

3. 嗚～（悲傷）

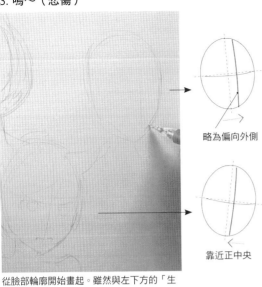

略為偏向外側

靠近正中央

從臉部輪廓開始畫起。雖然與左下方的「生氣」表情一樣是朝向右邊，但請注意臉部十字線的骨架差異。

從這個表情的重點「嘴巴」開始描繪。

首先先描繪嘴巴上緣，調整開嘴的嘴型大小。

繪製眼睛。描繪「眼角下垂」、「偏小雙眼」，營造快要哭的印象。

眉頭皺起的八字眉。

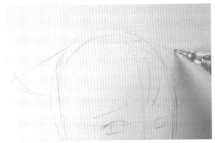

耳朵也可呈現「悲傷」情緒，描繪垂頭喪氣的低垂雙耳。

以左下「生氣」角色的耳朵為優先。

描繪頸部及肩膀的線條表現垂肩及略為後仰的感覺。

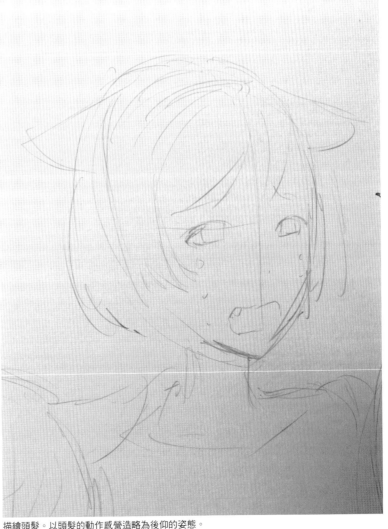

描繪頭髮。以頭髮的動作感營造略為後仰的姿態。

4. 喵 ♡（喜悅）

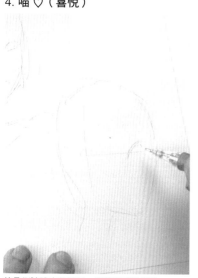

兼具側臉設定的繪圖，從眼睛開始描繪。

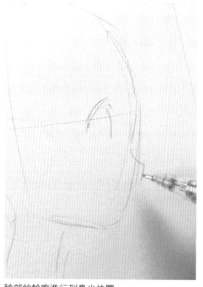

臉部的輪廓進行到鼻尖位置⋯。

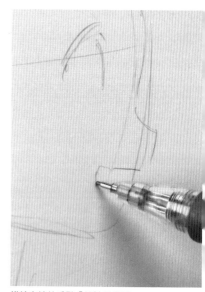

描繪表情的重點「笑臉的嘴型」。

描繪呈現好心情的直立耳朵。輪廓也可呈現開朗氛圍，所以要比眉毛、頭髮更先描繪。

大略勾畫眉毛及頭髮。

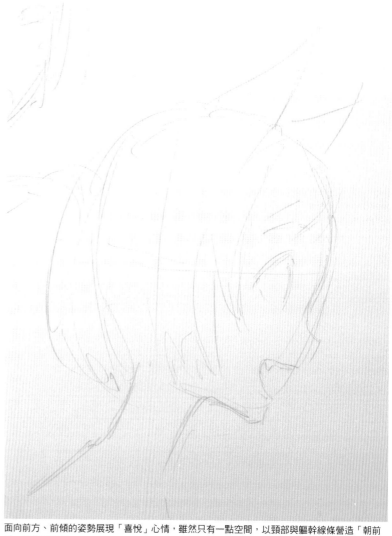

面向前方、前傾的姿勢展現「喜悅」心情，雖然只有一點空間，以頸部與軀幹線條營造「朝前看」的細膩表現。

4 種表情的「底稿」描繪重點

因為這是設計完成的角色表情集，

1. 描繪使用頻率較高的基本臉部方向。

2. 接著再描繪代表性的情感表情（喜怒哀樂）…眼睛、嘴巴、髮型的表現變化。這次描繪的是貓耳角色，所以包含伴隨情感而改變的耳朵動作及形狀變化等，盡可能在一個畫面中融入大量資訊。

3. 由於繪製時要「完全融入角色」，氣勢就更為重要了。秘訣在於比起正確性，更需著重於表現「一貫的大致印象」。

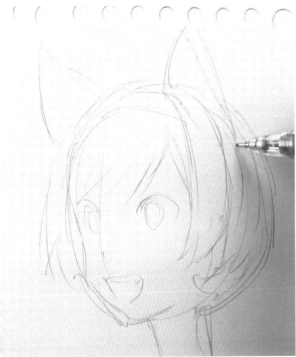

1. 唉呀～（驚訝）

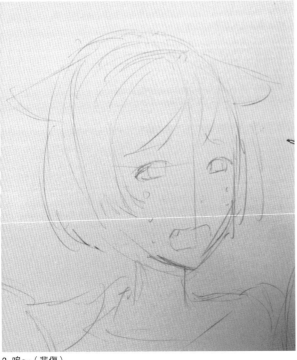

3. 嗚～（悲傷）

2. 哼～（生氣）

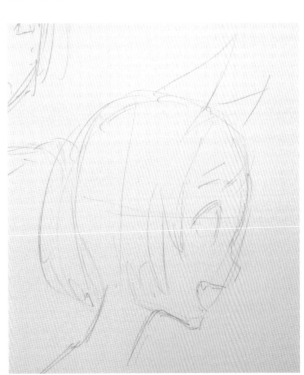

4. 喵♡（喜悅）

從底稿進入草圖階段。由於此階段的整體輪廓及五官形狀更為清楚，幾乎已是大致成形的狀態。

1. 唉呀 （開朗驚訝狀）

底稿

從清楚勾畫臉部輪廓開始。

決定表情關鍵的眼睛及嘴型。

清楚勾勒髮箍形狀，並稍微描繪瀏海及頭髮。

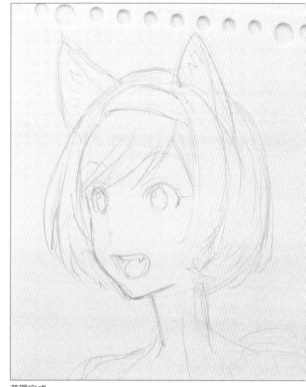

草圖完成

2. 哼（生氣不高興的表情）

底圖

清楚勾畫臉部輪廓。

決定表情關鍵的眼睛及嘴型。

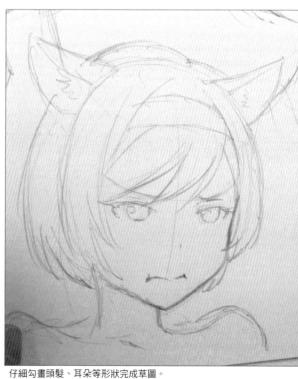

仔細勾畫頭髮、耳朵等形狀完成草圖。

3. 嗚～（悲傷）

底圖

清楚勾畫臉部輪廓，並描繪表情關鍵的嘴巴、眼睛、眉毛。

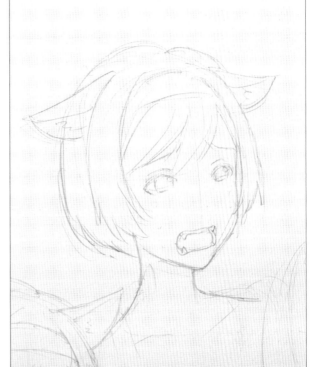

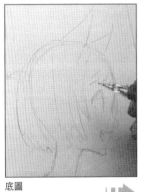

仔細描繪頭髮及耳朵形狀。

完成草圖

4. 喵♡（喜悅）

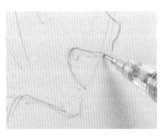

底圖

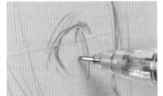

描繪輪廓、嘴巴、眼睛。

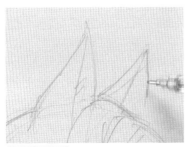

描繪頭髮及耳朵。

同時也描繪嘴巴內部。

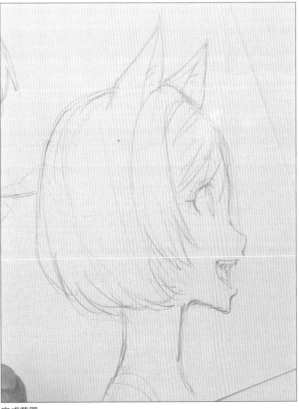

完成草圖

刻畫 4 種表情的主線

以明確的線條進行描繪，賦予草圖全新生命。在確定線條的同時，也勾畫細節部分加以完成繪圖。

1. 唉呀～（驚訝）

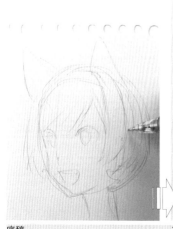

底稿

草圖

從需要修正線條的髮箍開始描繪。

描繪臉部輪廓並清楚描繪瀏海，以及在草圖階段粗略勾畫的側面毛髮。

確定頭部後側的輪廓線，並描繪眼睛、眼球及雙眼皮。

右眼眼皮的線條需轉動畫紙方向，謹慎描繪。

在眼球部分刻畫斜線，完成雙眼繪製。

完成嘴巴部分。

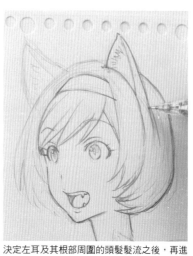

決定左耳及其根部周圍的頭髮髮流之後，再進行右側頭髮及右耳的繪圖。

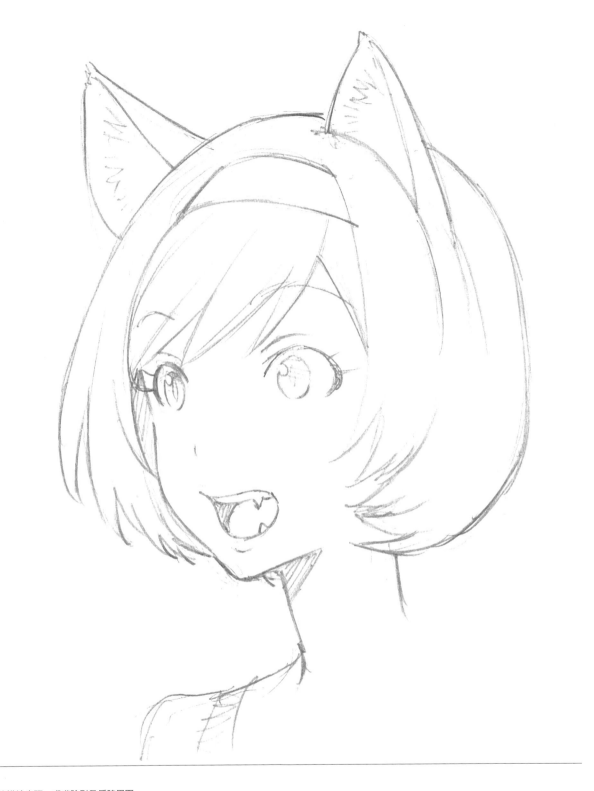

最後的描繪步驟…喉嚨陰影及肩膀周圍

2. 哼～（生氣）

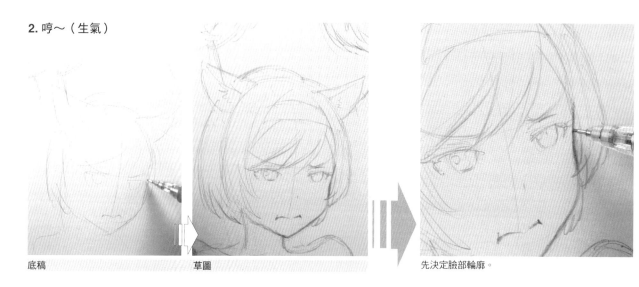

底稿 　　　草圖 　　　先決定臉部輪廓。

縮著頸部的感覺，因此先在下巴下方增添陰影。

先勾畫瀏海及臉部右側的頭髮，再描繪髮箍。

勾畫睫毛之後再描繪眼球。

皺起的眉毛描繪於緊貼眼皮線條的位置。

深刻描繪嘴角部分。緊閉的嘴型是此表情的重點所在。

描繪臉部左側的頭髮，並分別完成雙耳。

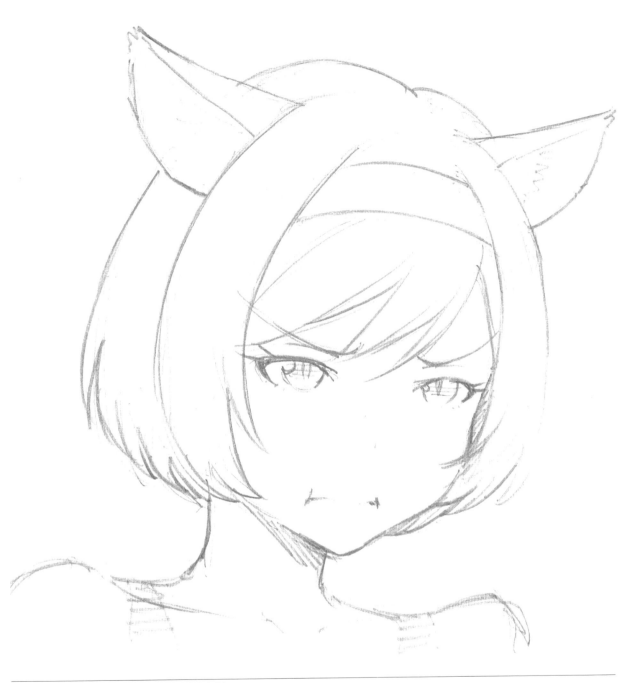

（眼球的斜線筆觸是在後來的確認階段時勾畫進去的）

最後的描繪步驟…頸部及肩膀周圍

3. 嗚〜（悲傷）

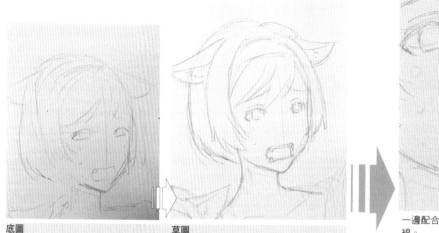

底圖　　　　　　　　草圖

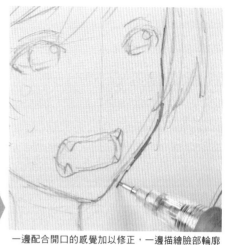

一邊配合開口的感覺加以修正，一邊描繪臉部輪廓線。

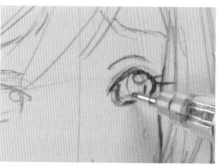

加粗眼球的輪廓線，呈現濕潤雙眼。

改變畫紙方向描繪左眼。

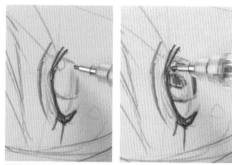

描繪偏大的高光呈現濕潤效果，並增添筆觸完成雙眼。

先勾畫嘴巴輪廓線，再描繪牙齒線條。

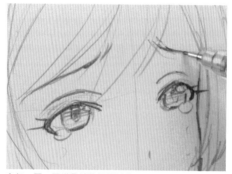

有如一層一層堆疊線條般描繪悲傷的眉型。

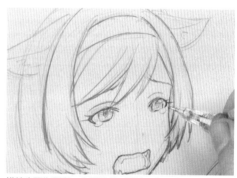

描繪步驟為瀏海→左側臉部→髮箍→右側臉部。

完成左右耳。

描繪牙齒及口腔內部，完成嘴巴繪圖。

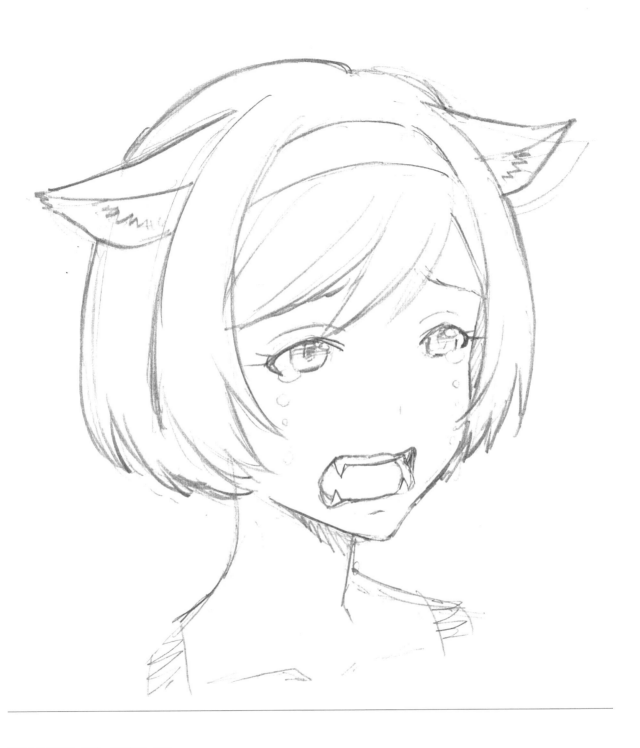

最後的描繪步驟⋯頸部、肩膀周圍、鎖骨

4. 喵 ♡ （喜悅）

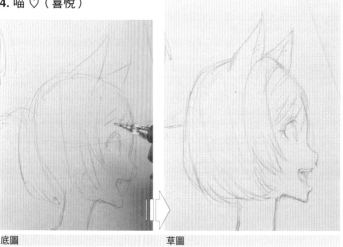

底圖　　　　　　　　　草圖

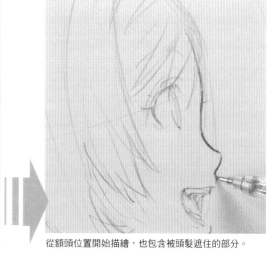

從額頭位置開始描繪，也包含被頭髮遮住的部分。

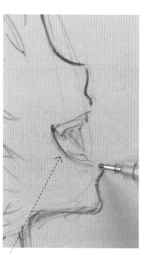

先描繪這線條。

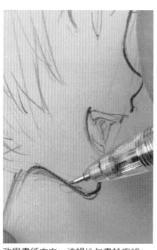

改變畫紙方向，流暢地勾畫輪廓線。

有如一層一層堆疊線條般清楚描繪眼皮。

勾畫眼球輪廓線，並加上黑色瞳孔部分。

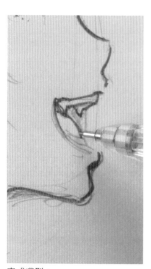

完成嘴型。
上唇→牙齒→舌頭→嘴巴內部

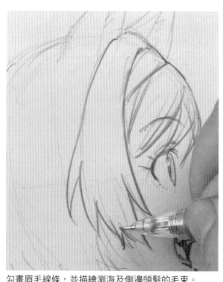

勾畫眉毛線條，並描繪瀏海及側邊頭髮的毛束。

分別完成雙耳。

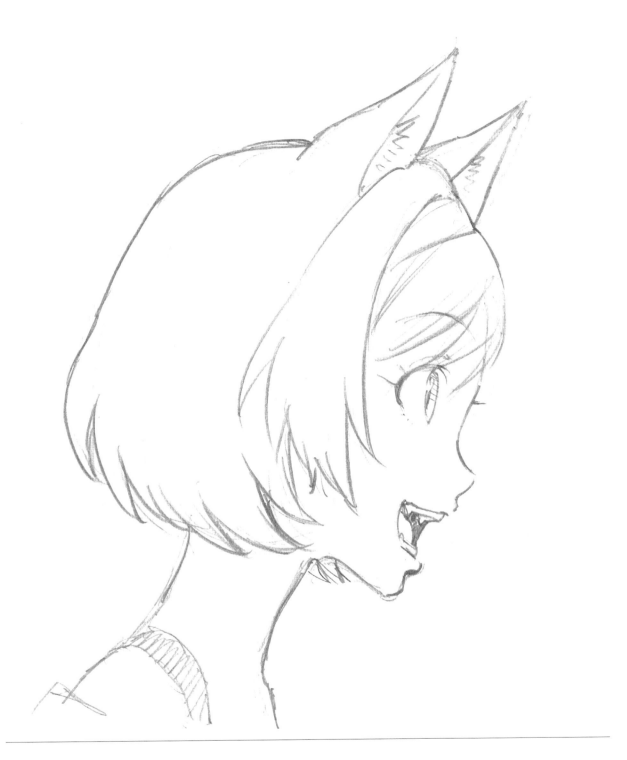

最後的描繪步驟…肩膀周圍、眼球筆觸

以模型為基礎進行描繪

參考模型試著描繪

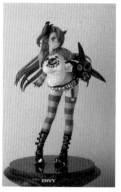

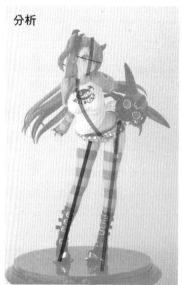

分析

分析姿勢結構,掌握臉部、身體方向以及腿部曲線。

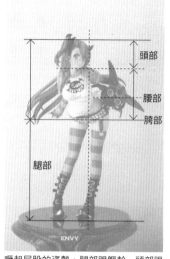

頭部

腰部

胯部

腿部

嘅起屁股的姿勢。腿部跟軀幹、頭部跟軀幹的長短關係(比例)、腰部位置等等,以頭部為基準抓出全身各部位的比例。

看著模型、喜歡的漫畫或動畫作品進行描繪是作為興趣或學習繪畫時經常做的事。

邊看邊畫的目的可列出以下兩點:
1. 掌握整體姿勢進行描繪…培養比例感。
2. 描繪細節…培養觀察細節的能力及集中力,進而學習細節部分的畫法。

由於每看一次模型等立體物,「看法感覺皆會不同」而感到十分困惑。因此,在此以「掌握整體形狀進行描繪」為主題描繪畫作。

骨架構圖。大略描繪到腿部為止的線條。

底圖。粗略描繪頭髮、T恤、胸部位置、短褲、配件等。

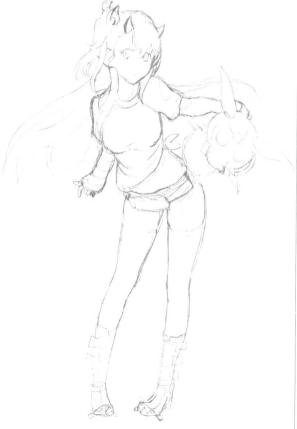

※骨架、底圖、草圖…這 3 個步驟和一般繪圖程序相同。
※描繪模型等立體物的時候,需要一邊分析姿勢、頭身等構圖,一邊描繪。不要過於執著才能開心繪圖。
「…需要分析之後再繪圖,真的很辛苦。」(森田)

掌握整體形狀,進而完成繪圖。

第2章

人體的繪畫技巧

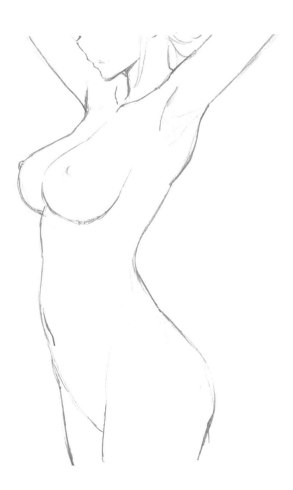

關於人體繪畫技巧

角色的身體是以人體構造為基礎。
本章節就從強調人體構成的繪圖來學習人體的繪畫技巧。

關於人體繪畫技巧的身體要素

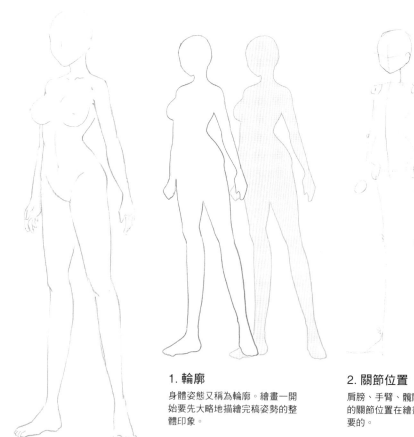

1. 輪廓

身體姿態又稱為輪廓。繪畫一開始要先大略地描繪完稿姿勢的整體印象。

2. 關節位置

肩膀、手臂、髖關節等主要的關節位置在繪畫時是很重要的。

3. 立體

拆解模型的各部位，對於想像身體立體感的繪圖是有幫助的。

4. 肌膚、身體表面（線條）

肌膚的柔軟度、突顯於表面的骨頭硬度及凹陷處等身體表面的起伏及輪廓，就以線條描繪細節，表現身體的立體感及肉感。

單薄
（平面）

增加「厚度」即可展現立體感。

平面 ⇒ 方柱體　圓柱體　陰影

肉體的表面是和緩的曲面。

一邊勾畫輪廓，一邊描繪關節等身體各部位的大略位置。

一邊調整形狀，一邊進行描繪。

掌握各部位的長度及位置 （身體比例）

頭身

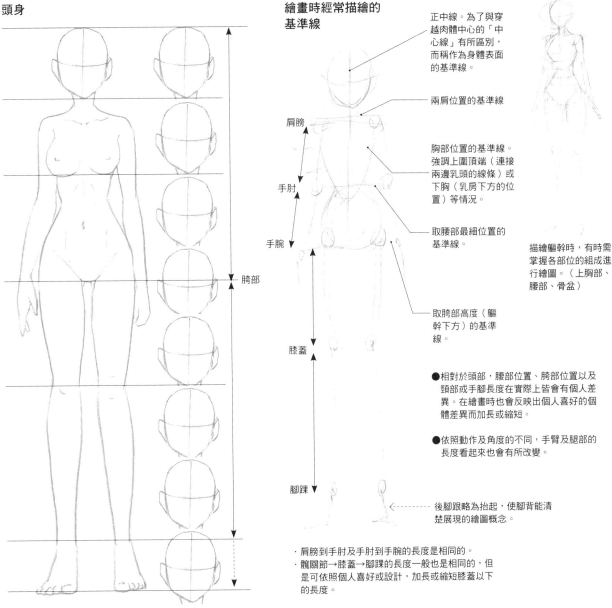

繪畫時經常描繪的基準線

正中線。為了與穿越肉體中心的「中心線」有所區別，而稱作為身體表面的基準線。

兩肩位置的基準線

胸部位置的基準線。強調上圍頂端（連接兩邊乳頭的線條）或下胸（乳房下方的位置）等情況。

取腰部最細位置的基準線。

取胯部高度（軀幹下方）的基準線。

肩膀

手肘

手腕

胯部

膝蓋

腳踝

後腳跟略為抬起，使腳背能清楚展現的繪圖概念。

描繪軀幹時，有時需掌握各部位的組成進行繪圖。（上胸部、腰部、骨盆）

●相對於頭部，腰部位置、胯部位置以及頸部或手腳長度在實際上皆會有個人差異。在繪畫時也會反映出個人喜好的個體差異而加長或縮短。

●依照動作及角度的不同，手臂及腿部的長度看起來也會有所改變。

· 肩膀到手肘及手肘到手腕的長度是相同的。
· 髖關節→膝蓋→腳踝的長度一般也是相同的，但是可依照個人喜好或設計，加長或縮短膝蓋以下的長度。

頭部及全身的長度以頭部的大小（縱長）來抓比例，稱之為「頭身」。依照體型不同，有小孩角色的 2～3 頭身，也有接近實際比例的 6～9 頭身。

頭部與全身的關係
因為畫上了頭髮，有時候頭部看起來會比較大。

實際的頭部與頭髮之間是有空隙的。

包含頭髮部分的輪廓　　去除頭髮部分的輪廓

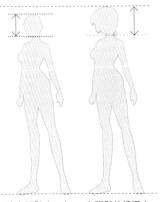

沒有頭髮時，大約是八頭身。　有頭髮的情況大約是七頭身。

膝上取景的人體畫法

膝上取景（大腿以上）繪圖時的人體繪畫步驟。

代表性的人體部位名稱

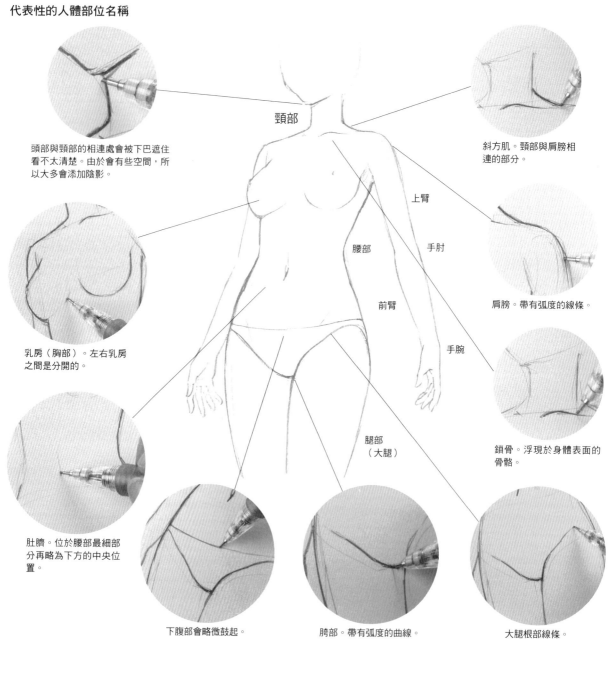

頸部

頭部與頸部的相連處會被下巴遮住看不太清楚。由於會有些空間，所以大多會添加陰影。

斜方肌。頸部與肩膀相連的部分。

上臂

手肘

腰部

前臂

手腕

乳房（胸部）。左右乳房之間是分開的。

肩膀。帶有弧度的線條。

肚臍。位於腰部最細部分再略為下方的中央位置。

鎖骨。浮現於身體表面的骨骼。

腿部（大腿）

下腹部會略微鼓起。

胯部。帶有弧度的曲線。

大腿根部線條。

外腹斜肌的下方部位。展現下腹部鼓起的流線，並與胯部相連。

腰部最細部位。向腰部縮窄，向臀部拉寬的分界起點。

男子的軀幹

與女子軀幹不同
・頸部較粗
・肩寬較寬
・胸部有厚度
・無論是胸部、腹部或腰部都會因為肌肉而有堅硬凹凸的感覺。
・肩膀寬大，手臂也較粗

1. 骨架的畫法

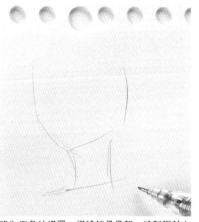

頭部尺寸是描繪身體時的繪圖基準，所以描繪步驟就從頭部及頸部開始。若可以預想最終完成圖來抓整體比例，即使省略上半部，也可進行描繪。

略為仰角的構圖。描繪鎖骨骨架，繪製軀幹上半部的粗略印象。

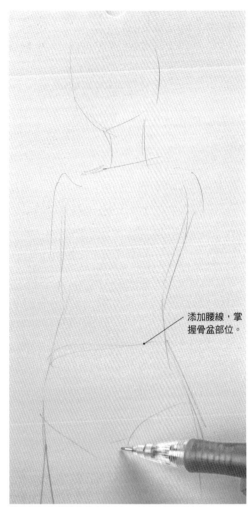

添加腰線，掌握骨盆部位。

尚未描繪的臉部十字線。在下巴及頭部的骨架階段就可以看到這個圖了。以下的繪圖皆以此為印象進行描繪。

想像肩寬畫上胸部的骨架構圖。

描繪軀幹的整體外型（輪廓），並抓取胯部位置。

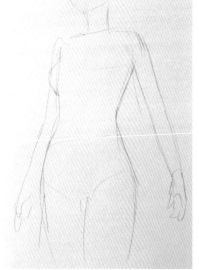

粗略描繪雙臂，並勾畫胸部骨架。

想像胸部尺寸決定乳房下側位置，進而描繪胸部骨架。

乳房根部（下側）

略為加深前側腰部附近線條，完成骨架構圖。

2. 一邊進行草圖，一邊刻畫主線

使頭部、頸部、肩膀的線條略微清晰。

調整右側胸部線條，並描繪左側乳房。

重新調整胯部位置，描繪大腿根部線條。

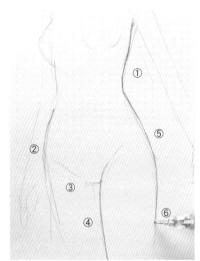

刻畫主線確定主要線條。

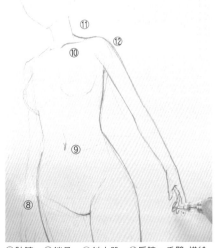

⑨肚臍　⑩鎖骨　⑪斜方肌　⑫肩膀～手臂　描繪
到手部為止的線條。

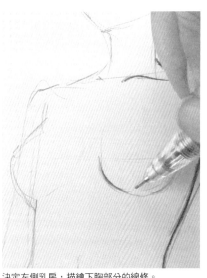

決定左側乳房，描繪下胸部分的線條。

自然的圓弧形很重要。描繪時要從腋下下
方連結至下胸線條。

從下方部分開始描繪，可勾畫出絕佳比例的
完美形狀。

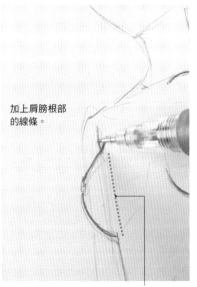

加上肩膀根部
的線條。

乳房要想像是從幾乎平坦的軀幹上裝
上去的。描繪乳房線條時，要注意是
從腋下根部開始連接的。

注意不能有線條中斷或高低落差，描繪出柔美曲線。

軀幹的輪廓線大致完成後，開始描繪手
臂及手部線條。

大腿根部線條與胯部是互相連接的。

左腿根部線條要先想像大腿的曲面，描繪出和緩的曲線。

肚臍宛如腹部出現凹陷處般，以
短線條進行描繪。

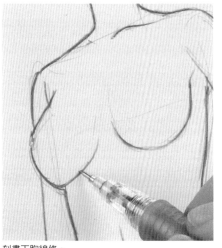

刻畫下胸線條。

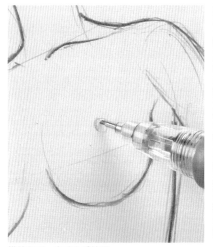

描繪乳頭，完成乳房繪圖。

在腋下增添陰影，使其提升軀幹的厚度及存在感。

描繪內褲。腿部露出部分（穿脫口、褲口）沿著大腿根部線條設計。

描繪內褲腰圍褲頭線條。步驟與其它繪圖相同，先淺淺勾畫，接著再以主線深刻描繪。

刻畫下腹部線條呈現肉感（曲面感）。

在腹直肌（腹肌）上側添畫直線，可營造緊實的身體曲線（若在肚臍下方加上直線，更能強調肌肉感）。

胯下骨架增添些許陰影，可展現身體下半部周圍的立體感，亦能呈現大腿的存在感。

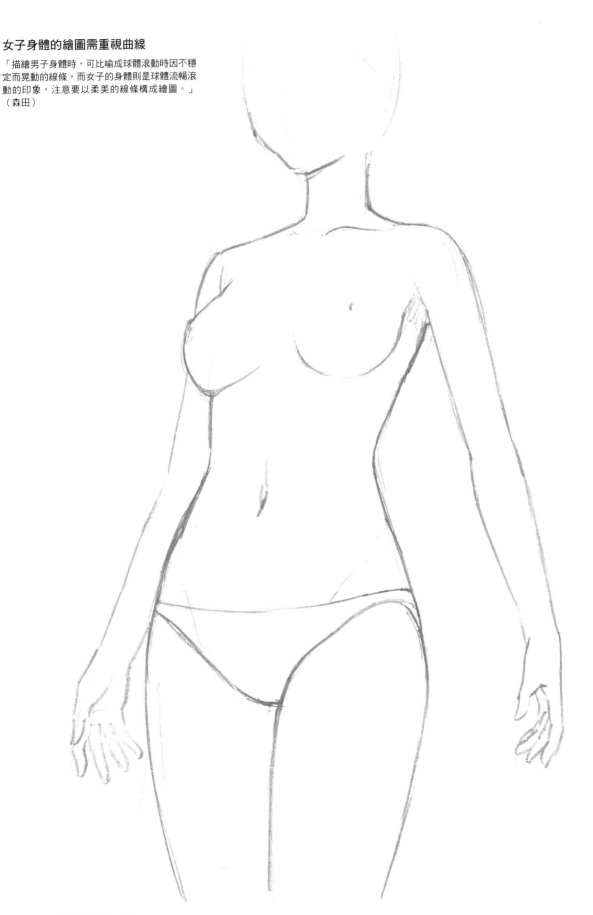

女子身體的繪圖需重視曲線

「描繪男子身體時，可比喻成球體滾動時因不穩
定而晃動的線條，而女子的身體則是球體流暢滾
動的印象，注意要以柔美的線條構成繪圖。」
（森田）

膝上取景的人體畫法就此完成。

描繪優雅

高舉雙手的姿勢

露出腋下的姿勢。

臉部朝向側面，軀幹也面向幾乎
接近側面的斜側方。

臉部略為朝下

肩膀

腋下

胸部頂端

下胸部

肩膀、腋下、胸部頂端、
下胸部幾乎平行。

鎖骨線條與肩膀相互連接。

以骨架所描繪的構圖

手腕

肘關節

乳房

肩關節

軀幹部分

大腿
根部

描繪頭部、手臂姿勢、胸部線條、身體線條的整體輪
廓。

凹陷

鼓起

腹部是以非常些微的「凹陷」以及「鼓
起」所構成的柔美線條。

臀部宛如從背部
（肩膀）向後突
顯出來般，描繪
較大形狀。

背肌伸展的狀態完美展現腰
部纖細處。

男子的軀幹

與女子軀幹不同
・肩膀寬大，手臂也較粗
・腰部纖細處不太明顯
・軀幹看起來較長
・無論是前側或是背面的輪
　廓線，皆在直線感中帶有
　堅硬凹凸的感覺

1. 骨架的畫法

描繪頭部、頸部、軀幹前側、胸部鼓起狀。在頭部的眼睛位置畫上骨架構圖線。

描繪肩膀關節處的圓弧。

描繪背部線條。

臉部略為傾斜。描繪出一點點「低頭」的感覺。

臉部的傾斜角度

略為調整胸部線條，並描繪手臂。

以肘關節及前臂展現姿勢輪廓線的地方勾畫頸部。

調整胸部線條的輪廓形狀。

描繪腰部以下的線條，完成骨架構圖。

2. 描繪草圖＋主線

頭部、肩膀～手臂

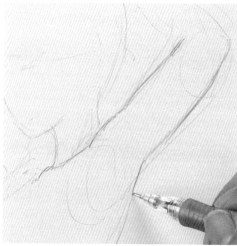

以「略為低頭」為印象，調整頭部輪廓線。

姿勢的重要部分。調整頸部～鎖骨、肩膀、手臂～手臂根部的線條。

胸部～軀幹

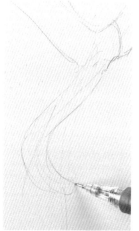

描繪前側（左側）乳房形狀的草圖。

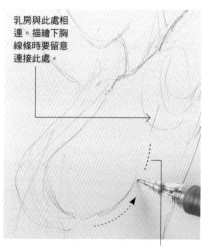

乳房與此處相連。描繪下胸線條時要留意連接此處。

乳房外側的線條與腋下相連。

省略中途線條。

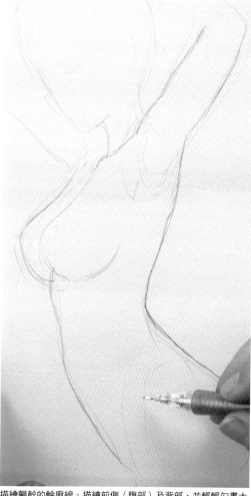

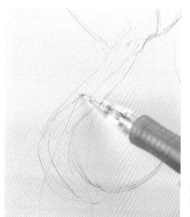

調整外側（右側）乳房。

角度上並無對稱，但是形狀要與左乳曲線一致。

描繪軀幹的輪廓線。描繪前側（腹部）及背部，並輕輕勾畫大腿根部線條。

手部～鎖骨

先描繪手肘,再描繪前臂及手部草圖。

手腕根部也調整成自然的曲線。

鎖骨從正面看來較容易認為是直線,但其實是彎曲的線條。這個角度的線條較短,更容易看出曲線。

頭部

描繪臉部輪廓線,並勾畫耳朵草圖。

想像從下巴延伸的顎關節,掌握耳朵位置。

描繪眼神朝下的半開眼睛。

眉毛及嘴巴的草圖。用淺線條進行描繪。

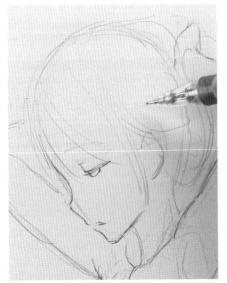

留意瀏海、鬢角、頭髮匯集的髮流等,描繪髮型的草圖。

開始刻畫主線

與草圖相同,一開始先確定姿勢的核心部分(頸部、鎖骨、肩膀～手部)。

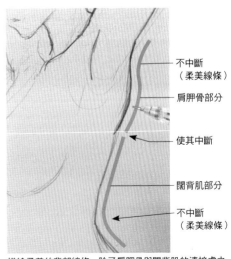

不中斷
(柔美線條)

肩胛骨部分

使其中斷

闊背肌部分

不中斷
(柔美線條)

描繪柔美的背部線條。除了肩胛骨與闊背肌的連接處之外,以相連的柔美曲線進行描繪。

胸部、軀幹

從前側乳房開始描繪。

一邊確定大致的草圖線條並注意不要畫歪，一邊調整成豐滿胸型。

確定軀幹的中央部分，描繪腹直肌的直線之後，接著勾畫肚臍線。

右側乳房構成該角色的整體輪廓線，所以線條需描繪得比左側乳房還要粗。

比骨架構圖還要圓潤的半圓曲線。

描繪前側、腹部的輪廓線。

右手、臉部

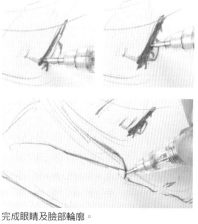

完成眼睛及臉部輪廓。

下巴下方的陰影、頭髮

 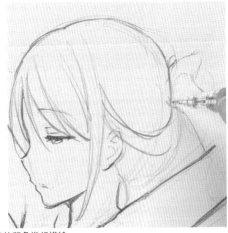

臉部略為朝下,所以喉嚨處的陰影一點點就好。線條加黑即可展現頭部的分量感。

描繪瀏海線條,而側面也要以頭髮往後匯集的印象進行描繪。

手臂及手部

左手就從前臂開始向手指進行描繪。

右手前臂。改變紙張方向進行描繪。

腋下的表現方式

陰影的輪廓線。呈現出手臂的立體(管狀)曲線。

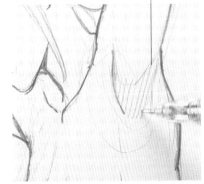

利用筆觸在腋下處增添陰影。表現出手臂的圓弧狀及軀幹的立體感。

腿部

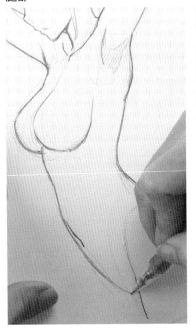

描繪軀幹的下腹部,接著描繪右腿。

乳頭

在乳房的頂端位置進行描繪。

放上小圓圈的概念。

高舉雙手的姿勢就此完成。

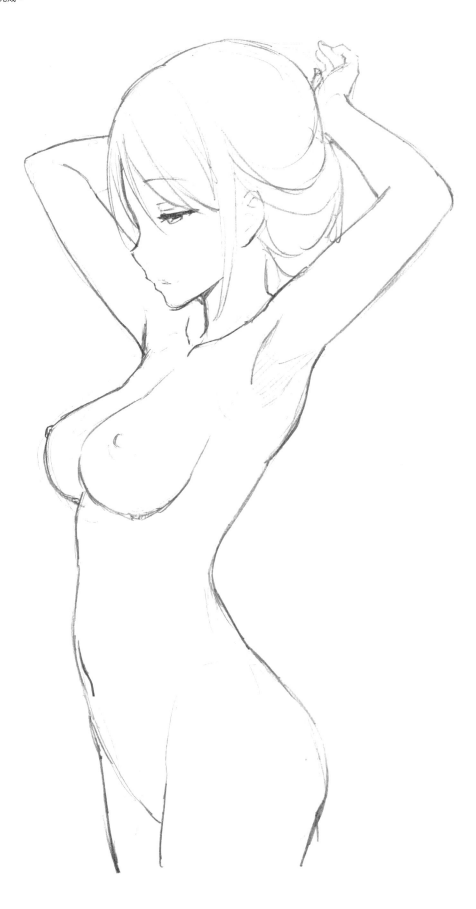

胸部尺寸的繪製 ①小胸部

胸部尺寸（乳房的大小、形狀）在角色區別的畫法上也是非常重要的。
先從小胸部開始描繪。

基本尺寸

角色呈現爽朗的感覺。

將兩者重疊比較。

1. 草圖的畫法

為了簡單了解畫出角色區別的重點，先墊一張基本尺寸的插圖，再以此插圖為骨架
進行描繪。

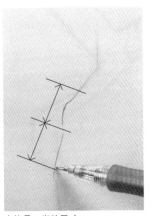

開始鼓起之前的部分，畫法皆是相
同的。

大約是一半的尺寸。

左側胸部位置比基本尺寸再稍微往
外偏一些。

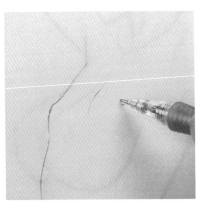

2. 刻畫主線

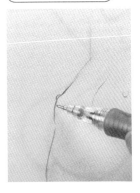

描繪乳頭。

胸部尺寸的繪製 ②大胸部

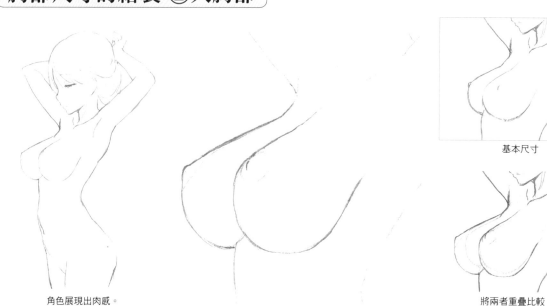

角色展現出肉感。

基本尺寸

將兩者重疊比較。

1. 草圖的畫法　與小胸部相同，先墊一張基本尺寸的插圖，再以此插圖為骨架加以利用。

上半部的線條大致相同，接著再稍微向外側鼓起一些。

擴大下胸部分的分量。

左側乳房的畫法也是一樣的。與右側乳房幾乎平行，但再略為向外擴張。

稍微擴大下胸的分量感。呈現方式不變，只需描繪下垂變化即可。

胸部根部畫法也沒有改變。

乳暈明顯畫大一些使其增加變化感。

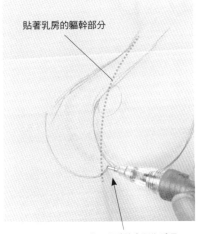

貼著乳房的軀幹部分

只要有了分量感，乳房就會因為重量而下垂貼於軀幹上。

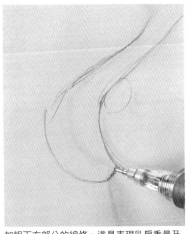

加粗下方部分的線條。這是表現乳房重量及立體感的關鍵重點。

描繪軀幹線條。

從下胸的曲線開始描繪。

左右胸皆由下方曲線開始描繪。

Q.「一般都會想要從上方的線條開始描繪，從下胸開始描繪的理由是什麼呢？」
A.「若從上方線條開始描繪的話，比例容易變形走樣。」
（森田）

一邊勾描線條，一邊修飾自然的曲線。

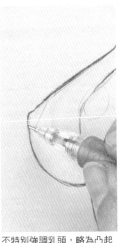

不特別強調乳頭，略為凸起的程度即可。

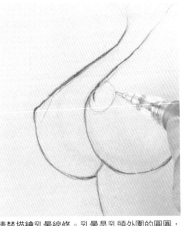

清楚描繪乳暈線條。乳暈是乳頭外圍的圓圈，有如描繪球體的圓一般，會依據角度不同，而變成橢圓形。

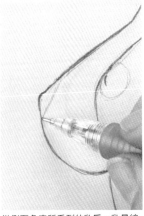

從側面角度所看到的乳房，乳暈線條是這種感覺（幾乎是直線）。

輕盈腳步的畫法

正面的腿部線條畫法。強調大腿根部，描繪優美的腿部線條。

兩腿間的縫隙。站立或行走時，大腿根部附近是不會緊貼在一起的。

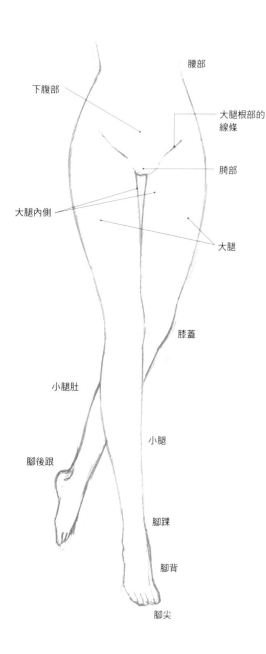

- 腰部
- 下腹部
- 大腿根部的線條
- 胯部
- 大腿內側
- 大腿
- 膝蓋
- 小腿肚
- 小腿
- 腳後跟
- 腳踝
- 腳背
- 腳尖

塑造優美腿部線條的重點

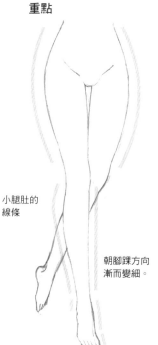

小腿肚的線條

朝腳踝方向漸而變細。

腰部至膝蓋以上部位就以「相連」的柔美曲線塑造完美輪廓。

骨架構圖的重點

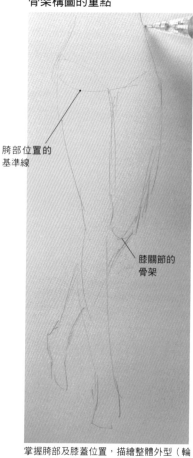

胯部位置的基準線

膝關節的骨架

掌握胯部及膝蓋位置，描繪整體外型（輪廓）。

圖示範例。在剛好遮住內褲的界線上加上裙襬線條。

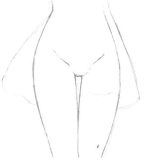

由於裙子會遮住胯部及腿部，所以經常會先畫裙子，再隨意地描繪腿部線條。但是，即使是看不到的部分，也是從軀幹下半部連接至腿部的，先理解這一重點後再描繪是很重要的。

1. 骨架的畫法

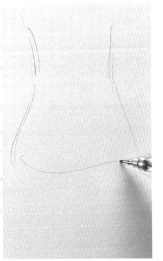

描繪軀幹，大約是從胸部下方位置到胯部位置的形狀。

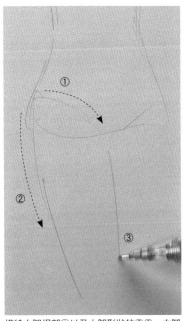

描繪右腿根部①以及大腿形狀的②③。右腳就照這個順序一筆畫至腳尖。

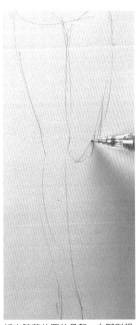

抓出膝蓋位置的骨架。左腳則想像成向後延伸的踢腿姿勢。

被右腳遮住的部分也輕輕勾畫線條進行描繪。

2. 草圖的畫法

加深軀幹線條，並從大腿根部的線條開始描繪。

線條中斷。

大腿內側線條也具有微妙的起伏曲線。

從腰部開始的輪廓線毫無間斷，進而描繪腿部線條。

描繪左腿根部。

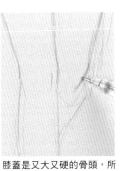

膝蓋是又大又硬的骨頭，所以描繪出稍微突起的感覺。

畫至腳尖的形狀，完成草圖。

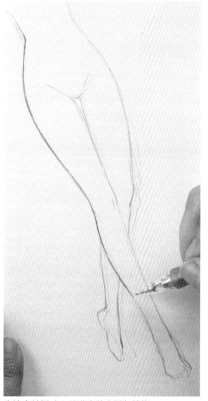

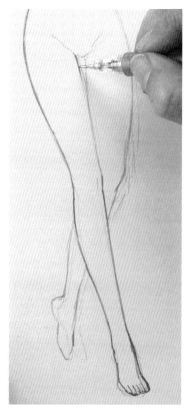

先決定前腳（向前邁步的右腳）線條。

勾畫胯部的圓弧形，並描繪大腿
內側線條。

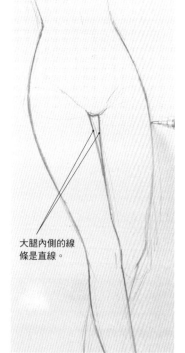

大腿內側的線
條是直線。

描繪時要注意粗線與右腿一致。

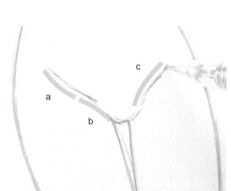

大腿根部線條的曲線左右邊有微妙差別。

a 表現下腹部鼓起狀的曲線。
b 呈現前腳的腿部線條。
c 呈現出向後延伸的腿部線條曲線。

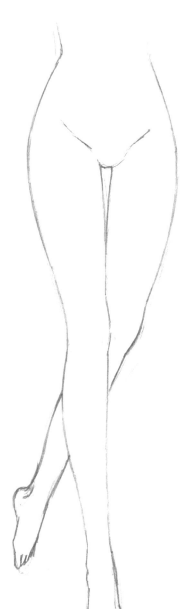

輕盈腳步的繪圖就此完成。

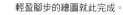

大腿及膝蓋 - 正面跪姿的腿部畫法

與站姿比較看看。

看起來內褲的線條與大腿根部的線條合而為一，其實是被隆起的肉給遮住了。

大腿

小腿肚

膝蓋

沒有空隙。

跪坐時，大腿及小腿肚的肉會被向外擠出來，呈現圓弧線條。

大腿的根部線條

中間有空隙。

膝蓋的骨架構圖

貼合地板部分的骨架線

膝蓋部分的厚度

大腿部分

膝蓋接合處

小腿部分

簡易版的膝蓋關節

膝蓋部分

因為跪坐而使腿部折疊時，膝蓋會比站立的時候還要厚一些。

1.骨架的畫法

從腰部開始描繪左右大腿的輪部線。

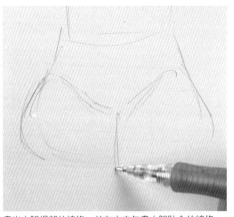

畫出大腿根部的線條，並在中央勾畫大腿貼合的線條。

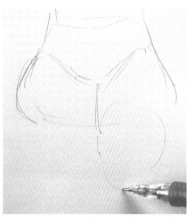

想像高度並畫個大大的橢圓表現膝蓋部分的厚度。

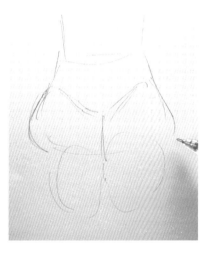

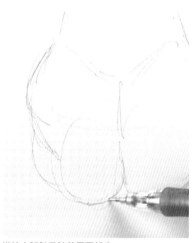

從左腳開始描繪輪廓的骨架線。

描繪小腿肚及膝蓋周圍部分。

2.描繪草圖＋主線

清楚勾勒大腿根部線條。

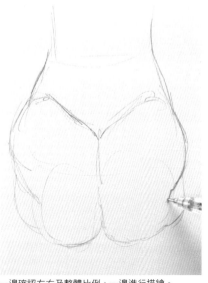

一邊確認左右及整體比例，一邊進行描繪。

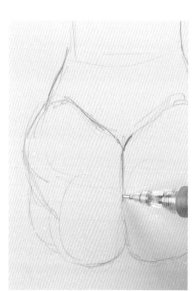

 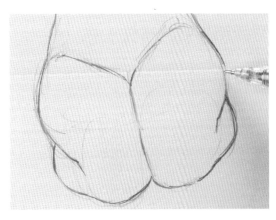

從外側描繪至內側（膝蓋），完成繪圖。

 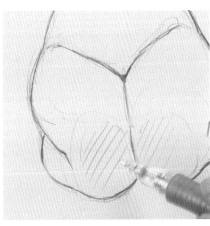

為了使大腿根部的線條也左右對稱，注意角度及曲線弧度進行描繪。

描繪展現膝蓋厚度的筆觸邊界線。

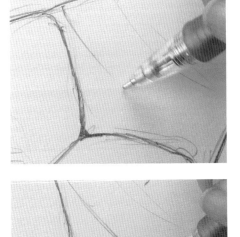

描繪內褲的褲頭完成繪圖。

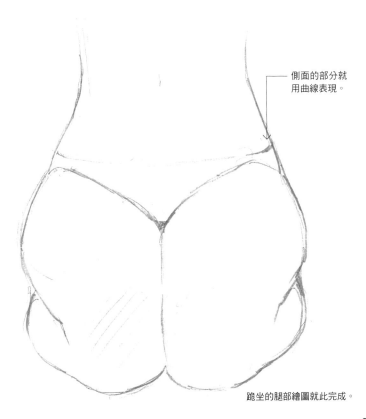

側面的部分就用曲線表現。

跪坐的腿部繪圖就此完成。

仰角描繪的正面身體畫法

插腰站立的姿勢。一起描繪胸部等部位的軀幹呈現方式之變化及身體厚度。

臉部朝向正面

軀幹略為朝右

腋下

下胸線條

肚臍。描繪橫長的凹陷狀。

一般角度所能看到的位置大概到這條虛線為止。

身體下方。（最下方部位）

臀部

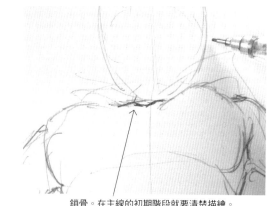

鎖骨。在主線的初期階段就要清楚描繪。

骨架

（繪圖時的輔助線）

表現仰角的臉部十字線。

下胸位置的基準線。

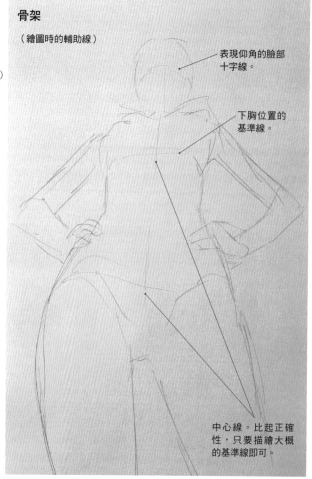

中心線。比起正確性，只要描繪大概的基準線即可。

在臉部及上胸部位所描繪的橫向骨架線是弧度朝上的曲線。在掌握眼睛及胸部位置的同時，亦可掌握「仰視」感。

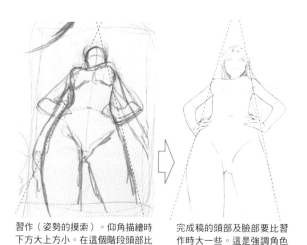

習作（姿勢的摸索）。仰角描繪時下方大上方小。在這個階段頭部比例較小，照片等情況則呈現這樣的感覺。

完成稿的頭部及臉部要比習作時大一些。這是強調角色氛圍的繪圖手法。

1. 骨架的畫法

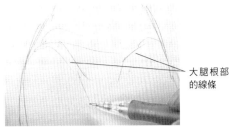

大腿根部的線條

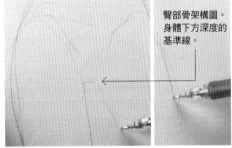

臀部骨架構圖。身體下方深度的基準線。

描繪頭部的圓弧狀及上胸部位。描繪仰角所看到的胸部輪廓線。

描繪至腰部左右的輪廓。

掌握大腿根部高度的基準線。

刻畫大腿內側的線條,描繪到腿部為止的骨架構圖。

描繪手部。首先描繪肩膀至上臂以及插在腰間的手部線條,接著再畫手肘、手臂的比例。

描繪臉部十字線。

掌握下胸位置。

加入中心線,掌握身體整體構造的骨架構圖就此完成。

2. 描繪草圖＋主線

軀幹上段的草圖

清楚描繪肩膀周圍到手臂以及側面部分線條，是為了掌握手臂根部、腋下與胸部的連接處，決定胸部線條的整體概念。

側面看得到的部分…需要描繪腋下，所以就從左手開始勾畫。

配合左邊乳房的輪廓及尺寸描繪右邊乳房。

胸部輪廓在完成草圖的階段就先描繪腋下及側面厚度。

腰部以下、腿部周圍的草圖

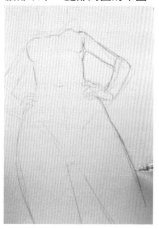

清楚描繪大腿根部。

描繪臀部並決定大腿根部周圍及軀幹深度線條。

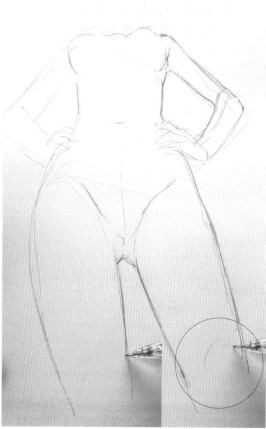

描繪腿部線條並抓取膝蓋位置的骨架。

軀幹右側　腰、右手、右臂～鎖骨

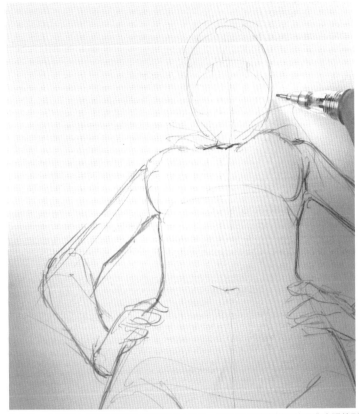

在右手、右臂等右半部的草圖完成階段加上鎖骨，頭部也以略為鮮明的深淺度調整形狀。由於繪畫時需想像角色在完成階段時的眼神，所以在此階段也要描繪非常簡單的眼睛骨架。

大腿根部周圍

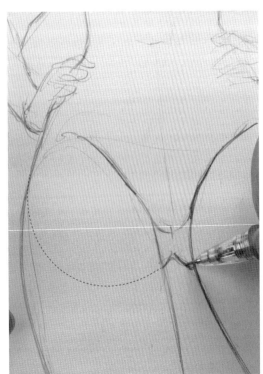

大腿根部線條的延長部分上（最下方部位的中心位置）描繪一條曲線。

想像臀部形狀描繪臀部的曲線。

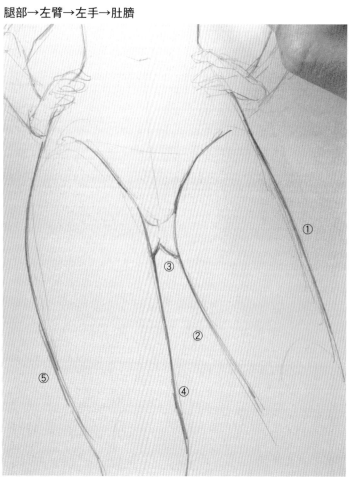

從大腿根部開始完成腿部繪圖。

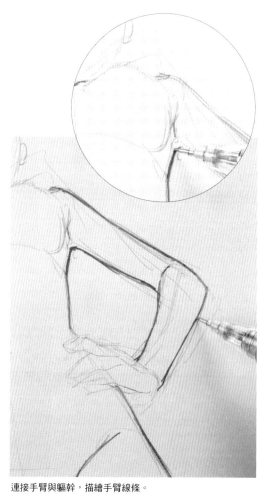

連接手臂與軀幹，描繪手臂線條。

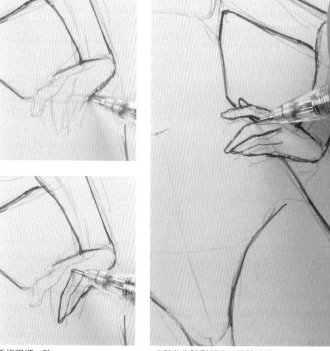

手指粗細一致。

空隙作為陰影部分，使其填滿。

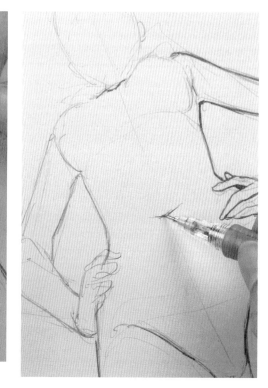

從胸部的中央部分描繪曲線。

由於左側乳房幾乎呈現由正下方往上看的角度，所以要描繪半圓型的輪廓線。

以極為緩和的曲線描繪下胸線條。

以左側乳房為基準描繪右側下胸線條。

與左側乳房不同，是從斜下方往上看的角度，所以就從下半部開始勾勒形狀。

描繪上半部。

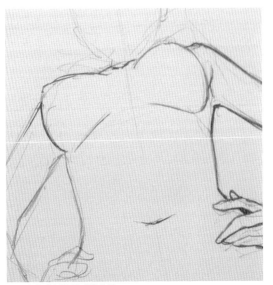

確認左右比例是否感覺自然。

頭部、臉部與頭髮

調整臉部輪廓，尤其是下巴周圍的線條。

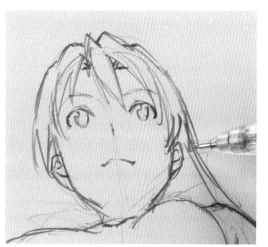 描繪臉部五官，接著再粗略勾畫頭髮。

深刻描繪上半部的輪廓線，接著再繼續描繪頭髮。

描繪細節

增添筆觸營造厚度。

在乳頭處加畫乳暈使其完成。

仰角描繪的正面身體就此完成。

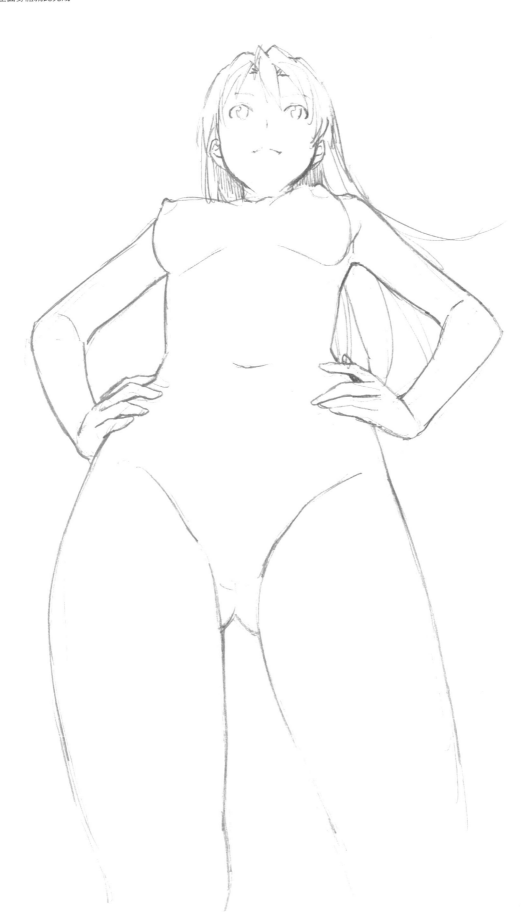

雙腳極為張開的站姿畫法

學習骨盆與腿部的連接處畫法

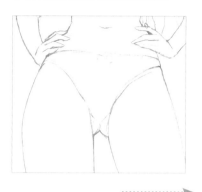

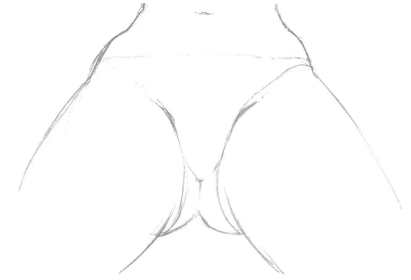

→再稍微仰角
＋腿再稍微打開

1. 骨架的畫法

勾畫骨盆與腿部根部。

輕輕勾畫腰部～軀幹線條，並加上中心線。

加畫臀部。仰角描繪的骨盆處骨架完成了。

2. 草圖的畫法

在左右腿的根部線條延伸處決定交界點。此處即為身體中央的最下方。

一邊勾勒腿部骨架，一邊描繪臀部線條。

描繪腿部骨架。

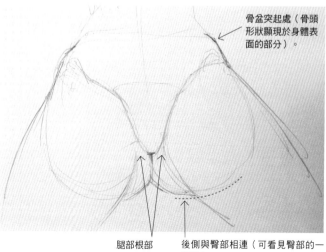

骨盆突起處（骨頭形狀顯現於身體表面的部分）。

腿部根部

後側與臀部相連（可看見臀部的一部分）。

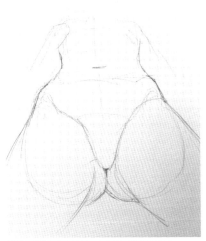

描繪軀幹輪廓及肚臍，接著進行胯部繪圖。

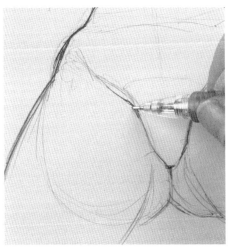

加上大腿根部線條。

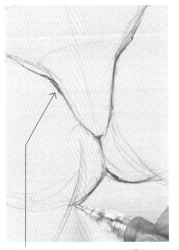

軀幹與腿部相連的胯部附近具有凹陷狀的起伏高低。

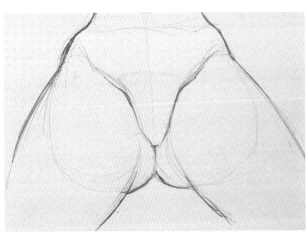

描繪完臀部之後，接著描繪腿部。

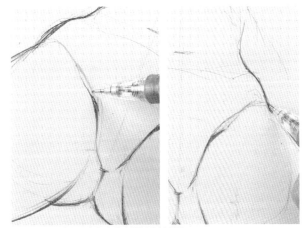

在大腿根部線條的略為上方處描繪內褲線條。

描繪身體下半部及腰圍褲頭，進而完成繪圖。

背面姿勢畫法

角色的背面。以背部及臀部為主題，姿勢就以軀幹為基礎。頸部與頭部、肩膀與手臂、臀部與腿部等，學習各部位與軀幹的相連畫法。

膝上取景的背面姿勢畫法

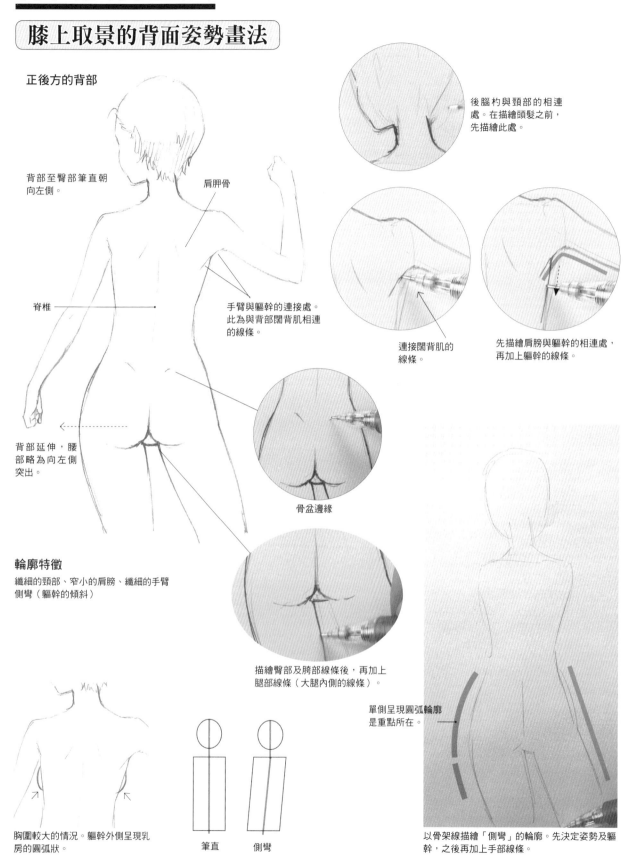

正後方的背部

背部至臀部筆直朝向左側。

肩胛骨

脊椎

手臂與軀幹的連接處。此為與背部闊背肌相連的線條。

背部延伸，腰部略為向左側突出。

後腦杓與頸部的相連處。在描繪頭髮之前，先描繪此處。

連接闊背肌的線條。

先描繪肩膀與軀幹的相連處，再加上軀幹的線條。

骨盆邊緣

描繪臀部及胯部線條後，再加上腿部線條（大腿內側的線條）。

單側呈現圓弧輪廓是重點所在。

輪廓特徵
纖細的頸部、窄小的肩膀、纖細的手臂
側彎（軀幹的傾斜）

胸圍較大的情況。軀幹外側呈現乳房的圓弧狀。

筆直

側彎

以骨架線描繪「側彎」的輪廓。先決定姿勢及軀幹，之後再加上手部線條。

1. 骨架的畫法

掌握軀幹上半部的骨架線。

描繪側彎的軀幹輪廓。

勾畫頭部、軀幹、腿部形狀後,接著描繪手部。

為了描繪出腰部幾乎不扭轉,並且幾乎是從正後方視角所掌握的臀部,臀部的股溝線條就要筆直勾畫。

2. 描繪草圖＋主線

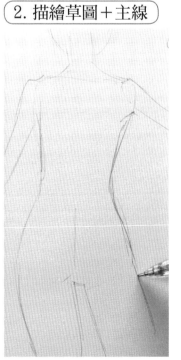

調整單邊軀幹到骨盆的輪廓。

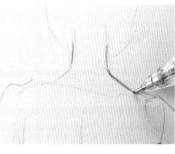

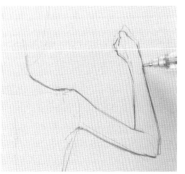

手部姿勢的重點在於軀幹與腋下的相連處。因此先描繪頸部至右側斜方肌的線條,接著再從右手開始描繪。

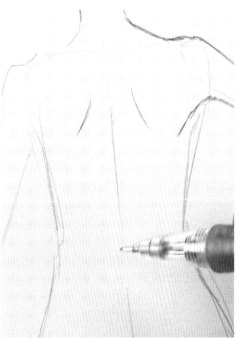

以「從正後方所掌握的背部」為主題。描繪肩胛骨及筆直的脊椎。

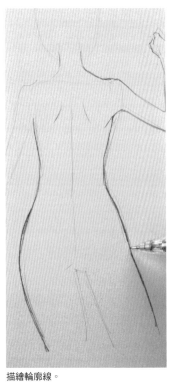

描繪輪廓線。

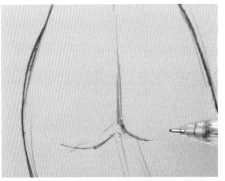

刻畫臀部的直線。粗略並淺淺地勾畫出臀部的肉感。

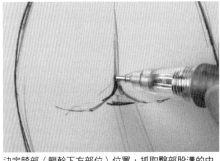

決定胯部（軀幹下方部位）位置，抓取臀部股溝的中心部分，確定臀部的主線。

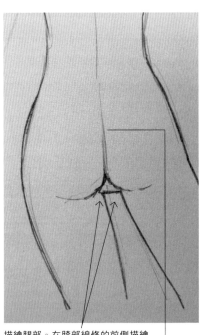

描繪腿部。在胯部線條的前側描繪大腿內部的線條。

加深描繪臀部線條。最後再使用橡皮擦調整長度。

手臂也從外輪廓線開始描繪。

描繪到手部為止，完成左手繪圖。

一般手臂放下來的時候，背肌的線條單純無變化。由於闊背肌延伸，所以描繪時線條稍微向外側傾斜。

頭部因為頸部略為扭轉而改變方向。調整下巴與頸部的連接處。

描繪耳朵及頭髮。

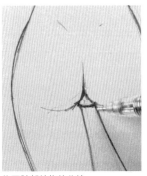

修正胯部線條的曲線。

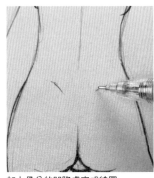

加上骨盆的凹陷處完成繪圖。

膝上取景的背面姿勢就此完成。

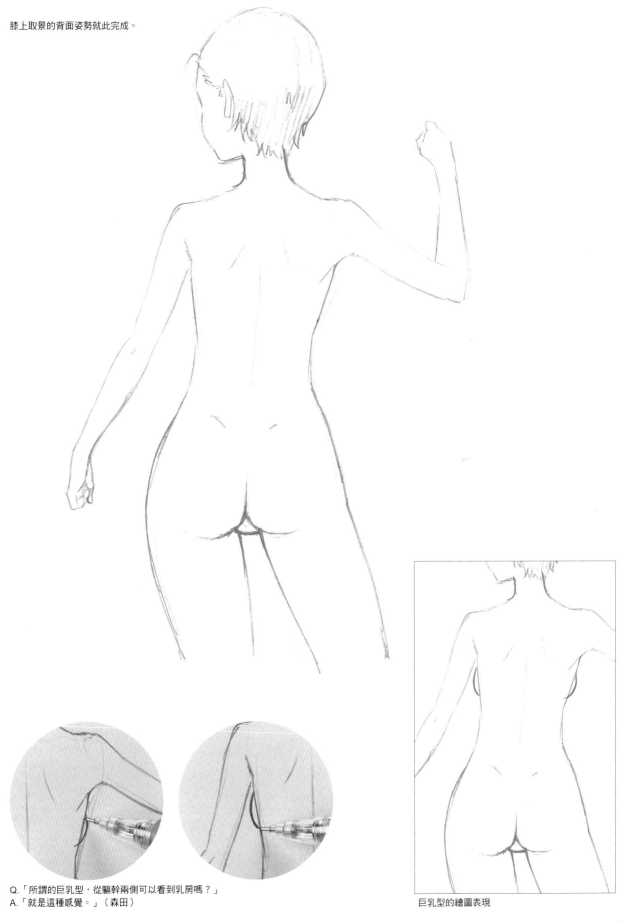

Q.「所謂的巨乳型，從軀幹兩側可以看到乳房嗎？」
A.「就是這種感覺。」（森田）

巨乳型的繪圖表現

背面站姿的畫法

描繪斜後側方位的背部、臀部及腿部。畫出因為腳尖方向而有所改變的腿部線條，以及膝蓋呈現方式的不同。

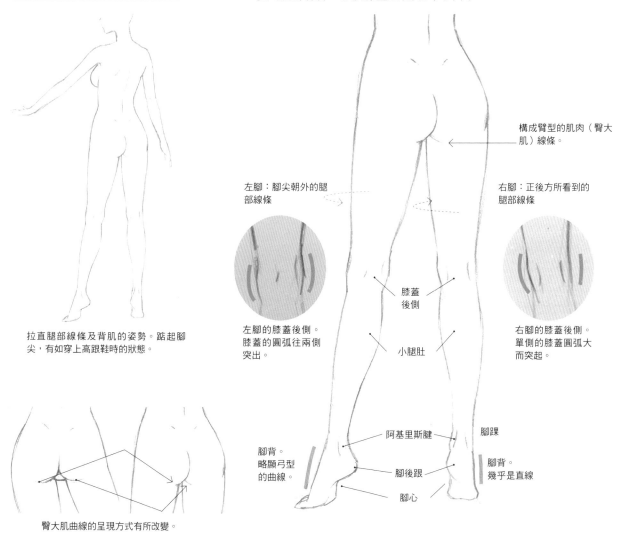

拉直腿部線條及背肌的姿勢。踮起腳尖，有如穿上高跟鞋時的狀態。

臀大肌曲線的呈現方式有所改變。

構成臀型的肌肉（臀大肌）線條。

左腳：腳尖朝外的腿部線條

右腳：正後方所看到的腿部線條

膝蓋後側

左腳的膝蓋後側。膝蓋的圓弧往兩側突出。

右腳的膝蓋後側。單側的膝蓋圓弧大而突起。

小腿肚

阿基里斯腱

腳踝

腳背。略顯弓型的曲線。

腳後跟

腳背。幾乎是直線

腳心

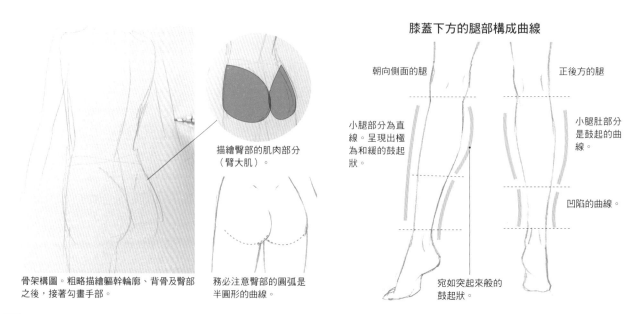

骨架構圖。粗略描繪軀幹輪廓、背骨及臀部之後，接著勾畫手部。

描繪臀部的肌肉部分（臀大肌）。

務必注意臀部的圓弧是半圓形的曲線。

膝蓋下方的腿部構成曲線

朝向側面的腿

正後方的腿

小腿部分為直線。呈現出極為和緩的鼓起狀。

小腿肚部分是鼓起的曲線。

凹陷的曲線。

宛如突起來般的鼓起狀。

1. 骨架的畫法

描繪軀幹。

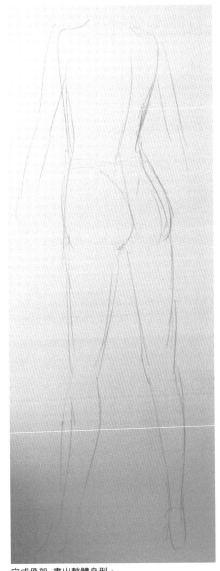

完成骨架 畫出整體身型。

2. 草圖的畫法

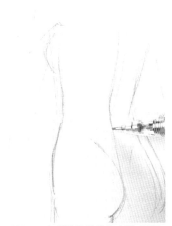

在清楚呈現軀幹線條的階段改變手部姿勢，並且也同時調整脊椎位置進行描繪。

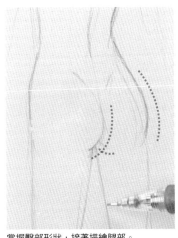

掌握臀部形狀，接著描繪腿部。

足部就從後腳跟開始描繪到腳掌，接著再從腳背描繪至腳尖。

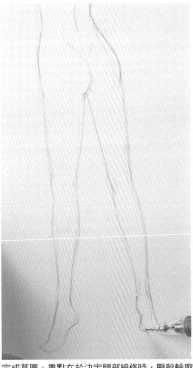

完成草圖。重點在於決定腿部線條時，軀幹輪廓及臀部線條就要清楚勾畫出來。

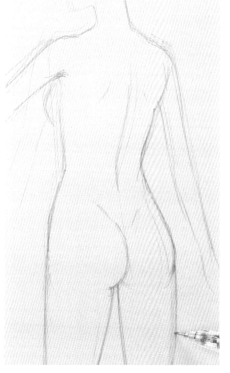

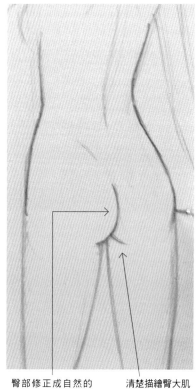

臀部修正成自然的
線條。

清楚描繪臀大肌
的線條。

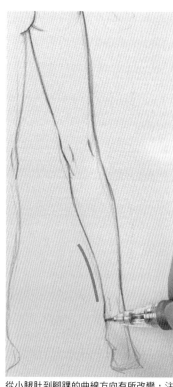

從小腿肚到腳踝的曲線方向有所改變，注
意描繪出自然的連接線條。

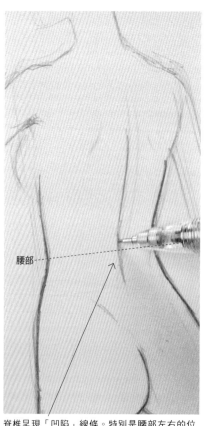

腰部----

描繪肩膀周圍及手臂根部。

完成左右腳之後，接著完
成軀幹繪圖。

脊椎呈現「凹陷」線條。特別是腰部左右的位
置，凹陷處較深。

胸部頂點若過於下面，會有下垂的感覺。大致就抓取在中間左右的位
置。

最後描繪頸部、手部、頭部，完成繪圖。

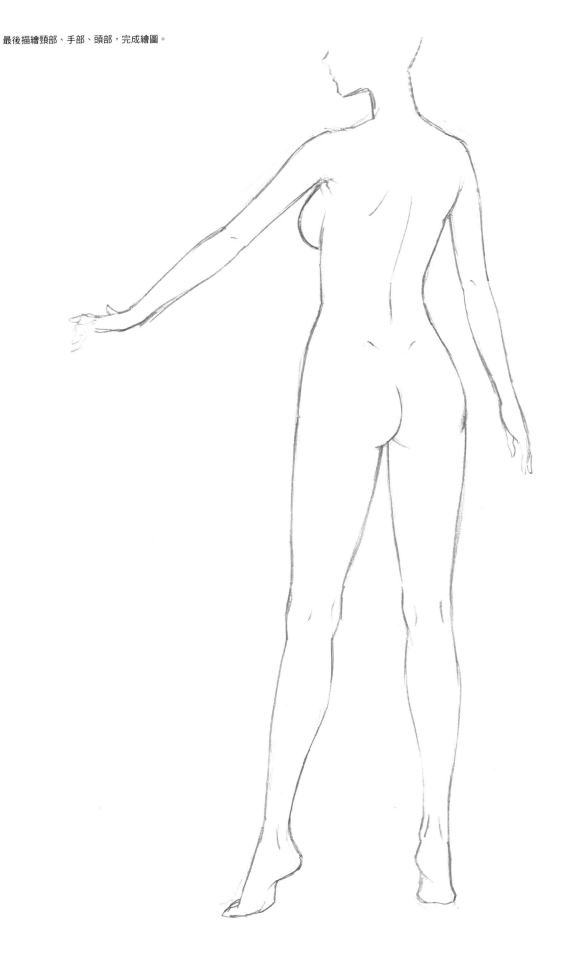

描繪呈現可愛氛圍的圓潤翹臀

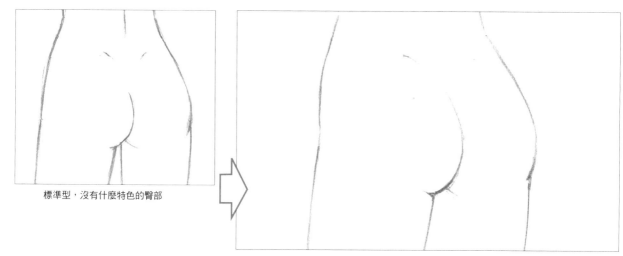

標準型，沒有什麼特色的臀部

帶點性感，營造可愛氛圍的臀部。

為了理解其中的差異及區別，透寫一般的標準型臀部進行描繪。

稍微修正輪廓線，調整軀幹的方向。

臀部的圓弧大約加大兩圈左右。

外輪廓線也重新調整成強調圓弧的形狀。

決定腿部的連接位置。

一邊修正從軀幹開始的輪廓線，一邊描繪腿部線條。

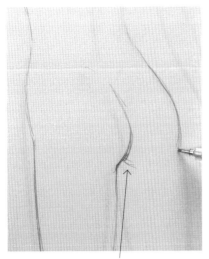
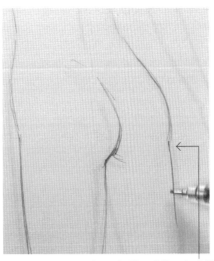

加上臀大肌的骨架，接著勾畫臀部，再粗略描繪腿部。

描繪纖細處。清楚勾畫臀部形狀的同時，俐落調整大腿的粗細（若沒有抓取纖細處，直接以臀部的大小描繪腿部，便會畫出非常粗的腿）。

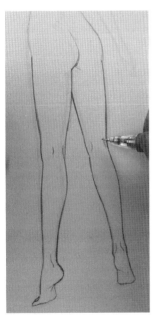

完成腿部線條之後，刻畫臀部的主線。

臀部的肉略為貼在大腿上。將線條加深強調立體感。

比起草圖所勾勒的線條，在此描繪出臀部的圓弧柔軟突出般的輪廓線條，使其完成繪圖。

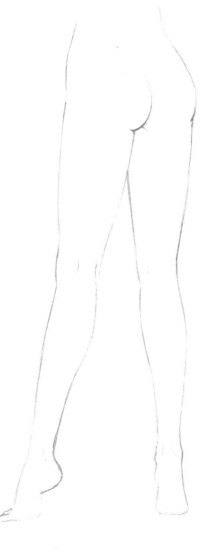

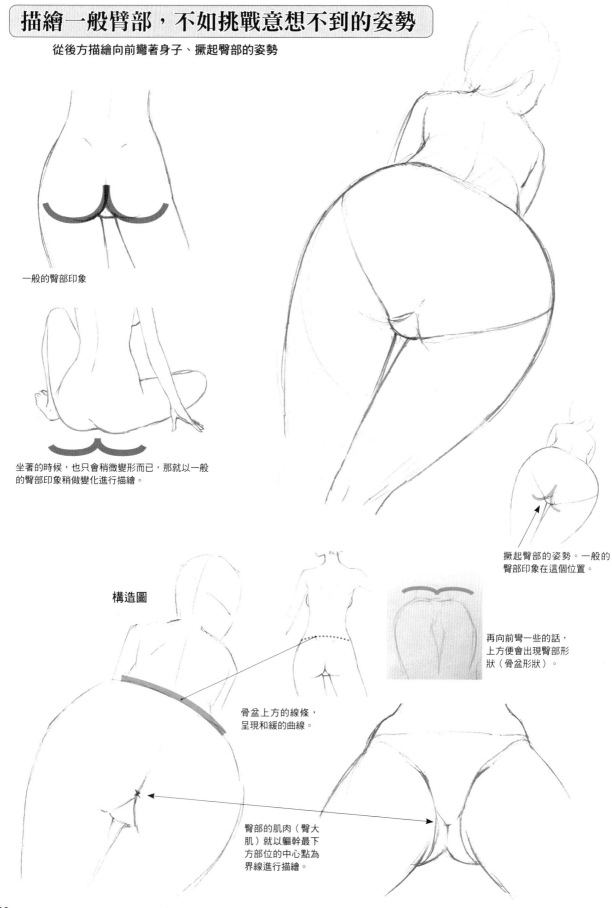

描繪一般臀部，不如挑戰意想不到的姿勢

從後方描繪向前彎著身子、撅起臀部的姿勢

一般的臀部印象

坐著的時候，也只會稍微變形而已，那就以一般
的臀部印象稍做變化進行描繪。

撅起臀部的姿勢。一般的
臀部印象在這個位置。

構造圖

再向前彎一些的話，
上方便會出現臀部形
狀（骨盆形狀）。

骨盆上方的線條，
呈現和緩的曲線。

臀部的肌肉（臀大
肌）就以軀幹最下
方部位的中心點為
界線進行描繪。

補充繪畫重點　抓取最下方部位描繪腿部

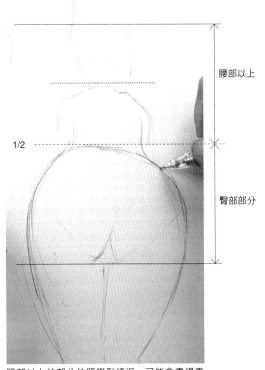

腰部以上

1/2

臀部部分

腰部以上的部分依照變形情況，可能會畫得更小。在此大約是臀部一半左右的大小。

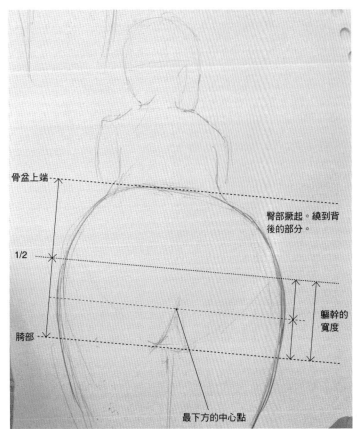

骨盆上端

臀部撅起。繞到背後的部分。

1/2

軀幹的寬度

胯部

最下方的中心點

從骨盆上端周密地抓取軀幹部分是有困難的，但可從骨盆上端到胯部位置找出最下方的中心點位置。

從中心點向左右邊各畫一條曲線，粗略描繪臀部形狀。

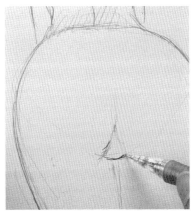

圓潤描繪胯部的輪廓線。

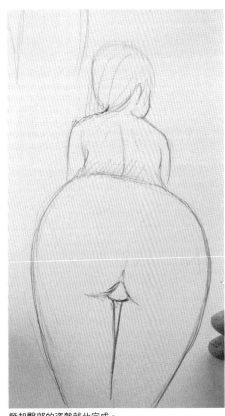

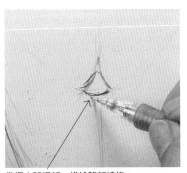

掌握大腿根部，描繪腿部線條。

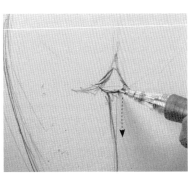

以同樣的畫法描繪左腳（大腿內側）。

撅起臀部的姿勢就此完成。

坐在地板上的女性姿勢畫法

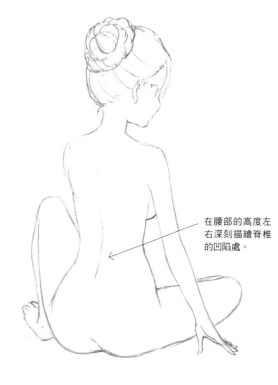

在腰部的高度左右深刻描繪脊椎的凹陷處。

描繪到臀部為止的軀幹骨架。

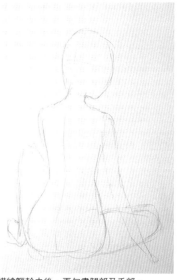

描繪軀幹之後，再勾畫腿部及手部。

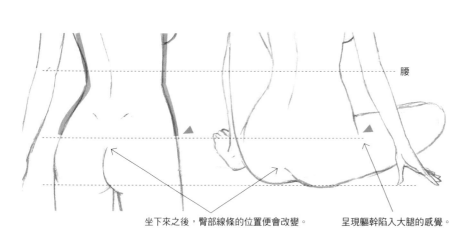

腰

坐下來之後，臀部線條的位置便會改變。

呈現軀幹陷入大腿的感覺。

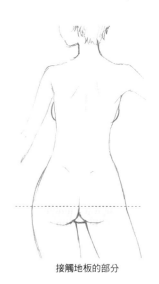

接觸地板的部分

軀幹與腿部線條的關係

左腳從臀部開始延伸，描繪在軀幹的外側。

腿部線條

軀幹線條

108

1. 骨架的畫法

想像頭部及身體的方向描繪骨架。

描繪腿部,將姿勢印象加以成形。

粗略描繪背部中心線,使面向的方位更為淺顯易懂。

2. 描繪草圖＋主線

在軀幹外側的位置描繪肩膀。

勾畫手部後,再描繪腿部,進而完成骨架構圖。

從身體右半邊開始描繪。

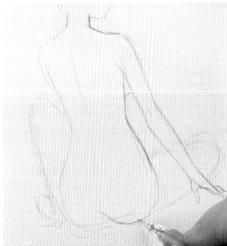

一邊調整骨架線條,一邊進行描繪。

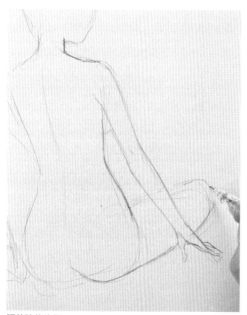

從接地面開始明確描繪線條。

線條幾乎是直線，但描繪時需注意肉體的柔軟感。

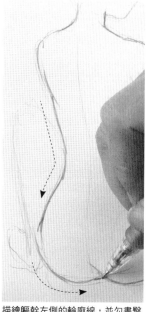

調整膝蓋位置。

描繪軀幹左側的輪廓線，並勾畫臀部線條。

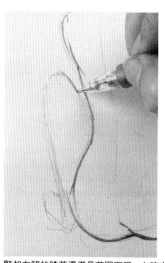

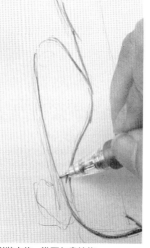

足部就從腳後跟部分開始畫起。

豎起左腿的膝蓋還僅是草圖而已。在確定形狀之後，進而勾畫線條。

調整膝蓋的圓弧並且描繪小腿肚。

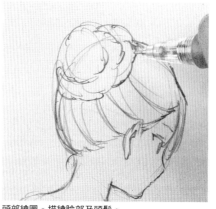

加上脊椎的線條，完成背部繪圖。

頭部繪圖。描繪臉部及頭髮。

從手臂描繪到手部，加以完成繪圖。

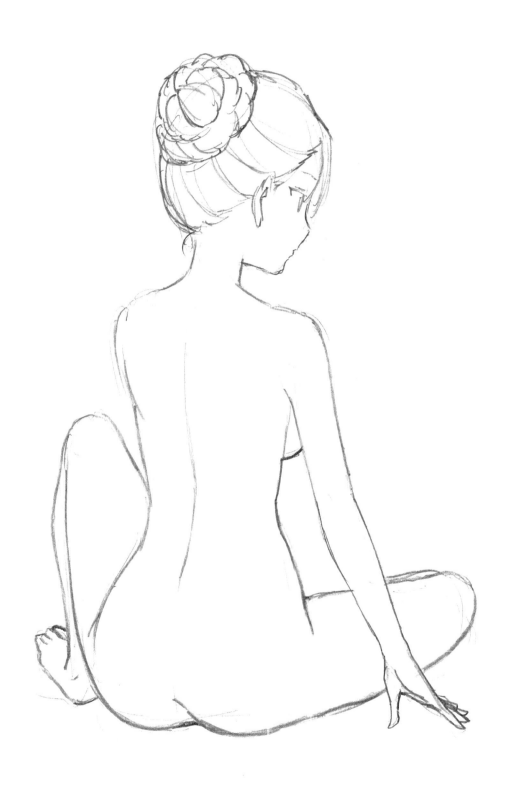

坐在地板上的女性姿勢就此完成。

蓬髮的描繪步驟

盤起丸子頭的蓬髮畫法。

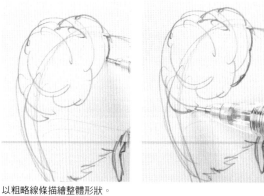

描繪蓬髮部分的輪廓線。此為骨架構圖。

以粗略線條描繪整體形狀。

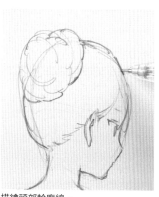

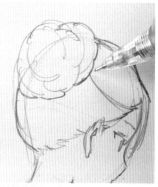
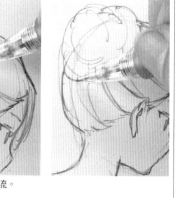

描繪頭部輪廓線。

描繪額頭的髮際線。

描繪朝蓬髮集中盤高的頭髮髮流。

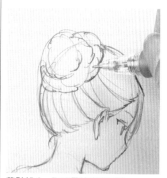
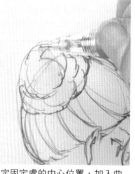

蓬髮部分。取分界線畫出區塊。

決定固定處的中心位置，加入曲線營造放射狀。

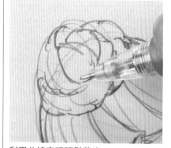
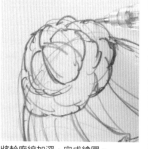

利用曲線表現頭髮蓬度。

將輪廓線加深，完成繪圖。

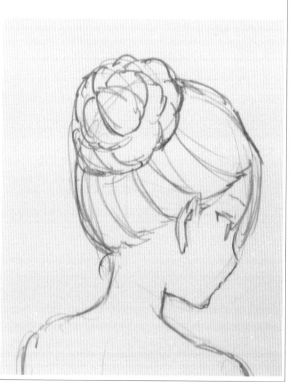

112

第**3**章

動作的繪畫技巧

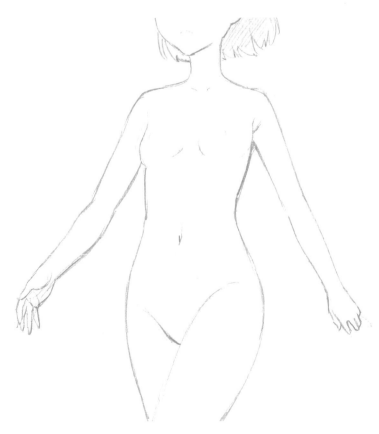

動作的關鍵在於「傾斜」

動作是以素描為基礎的「表現」方式。

● 動作表現的技巧

傾斜

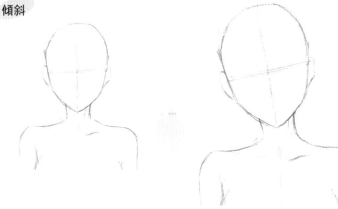

動作的表現方式

- 動作姿勢…傾斜、扭轉
- 飄逸的頭髮、動作所產生的衣服皺褶
- 構圖（角度）…仰視、俯瞰、廣角表現

與肩線平行。沒有動作。

傾斜頭部。頭部與肩線不再平行。

身體與臉部方向相同。只是傾斜臉部（頭部）就可營造動作感。

扭轉

改變身體及臉部方向的姿勢稱為「扭轉動作」。

掌握頭部、肩膀、骨盆的傾斜

連結左右眼的線條

連結雙肩的線條

連結左右髖關節的線條

毫無扭轉的筆直狀態。頭部及軀幹的線條呈現平行狀。

傾斜狀態。不僅是朝左右邊傾斜，頸部及腰部的扭轉亦可衍生這個姿勢。

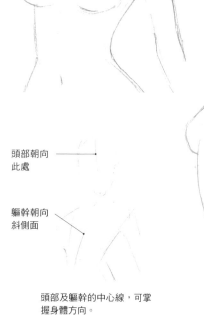

頭部朝向此處

軀幹朝向斜側面

頭部及軀幹的中心線，可掌握身體方向。

扭轉及傾斜

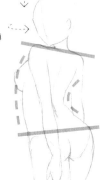

歪頭著（傾斜）

扭轉

軀幹營造彎曲狀。

筆直向前看

略為低頭

女生只是頭部的小動作即可展現可愛氛圍。

廣角表現（前方的東西畫得較大）

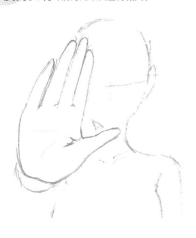

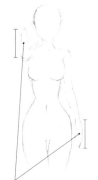

一般的情況。手不太顯眼。

左右手的大小幾乎相同。在繪圖表現上並無不正確。然而，在遠景構圖的情況，這種表現方式反而比較自然。

即便是廣角效果，傾斜表現比起筆直姿勢更能展現動作感。

仰視及俯瞰（透視效果）

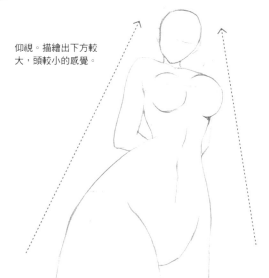

仰視。描繪出下方較大，頭較小的感覺。

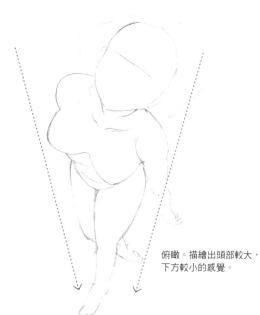

俯瞰。描繪出頭部較大，下方較小的感覺。

頭髮的飄逸感

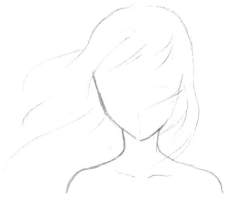

展現角色動作之後的姿態及風吹狀態。亦有營造角色心境等動態印象的效果。

動作所產生的衣服皺褶表現

雖然皺褶也會因為衣服本身重量而產生，但透過畫出伴隨身體動作所產生的皺褶，即可營造出看不見的肉體動作。

● 探討傾斜與扭轉

行走

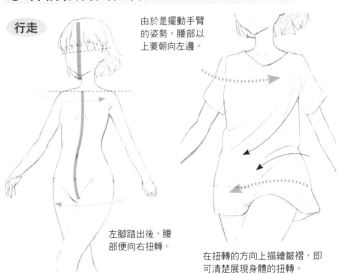

由於是擺動手臂的姿勢，腰部以上要朝向左邊。

左腳踏出後，腰部便向右扭轉。

行走的動作會扭轉軀幹。

在扭轉的方向上描繪皺褶，即可清楚展現身體的扭轉。

豎起單膝的坐姿

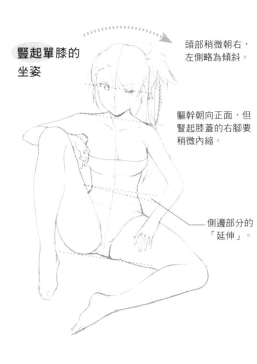

頭部稍微朝右，左側略為傾斜。

軀幹朝向正面，但豎起膝蓋的右腳要稍微內縮。

側邊部分的「延伸」。

招手姿勢

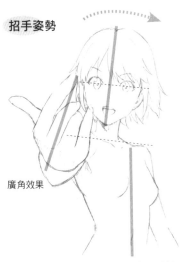

廣角效果

身體及臉部方向不同。另外，頭部及手部傾斜。

快跌倒般的動作

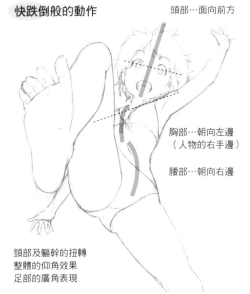

頭部…面向前方

胸部…朝向左邊（人物的右手邊）

腰部…朝向右邊

頸部及軀幹的扭轉
整體的仰角效果
足部的廣角表現

・整體傾斜。
・由於足部的傾斜方向不同，亦能表現腳踝的扭轉。
・左右手為直線，大而展現出失去平衡的感覺。

坐姿仰望的姿勢

俯瞰效果

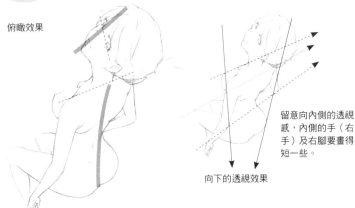

留意向內側的透視感，內側的手（右手）及右腳要畫得短一些。

向下的透視效果

人類即使是一般情況也會有彎曲或扭轉的動作，幾乎沒有完全靜止不動的狀態。即便是一般站著，也會有腰部朝左或朝右突出，或者是身體傾斜的姿態。「筆直姿態」反而用於營造必要氣圍，例如靜止感、緊張感、說明性質的畫作等等。因此不要排斥角色的些許「傾斜」或「歪曲」，盡情地描繪吧！

以模型為基礎進行描繪

試著加以改造

活用既有角色的設計及姿勢。
這個模型的特徵在於犄角、長髮、服裝及姿勢。如果去掉這4點，就不構成改造。另一方面，也必須一眼就看出「差異點」。營造出該角色的「姐妹角色」、「挫劣變裝」、「假冒者」、「潛在人格」等各種「改造」的變化效果。現在就以角色扮演的心情輕鬆地建構各種角色形象吧！

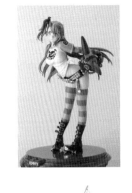

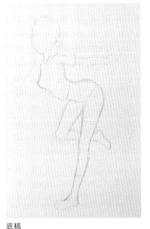

底稿

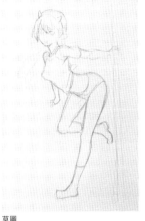

草圖

變更點
・瀏海及側邊馬尾
・配件（玩偶換成長槍）
・手腳姿勢、鞋子等等

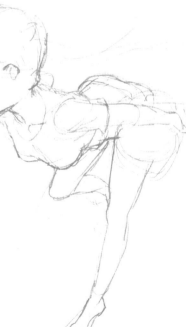

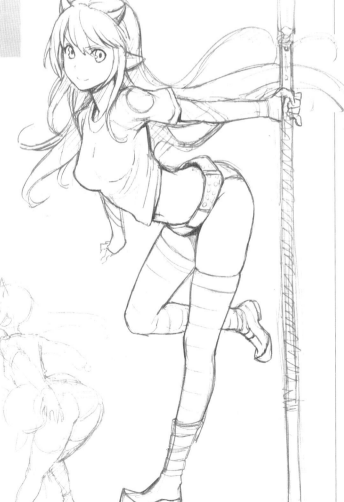

「描繪略為極端的姿勢，利用廣角角度呈現變形效果也是其中一種方法。」（森田）

改造的時候暫且先將實際物品（原來的模型）收起，不揣摩物品，只憑著既有印象描繪之後再加以補充、修正，這樣較能畫得更輕鬆自在。

描繪行走姿勢

行走的動作會扭轉軀幹，不僅僅是擺動手臂、邁出腳步的動作姿勢而已，亦能營造出頭髮的飄逸感及動作感。

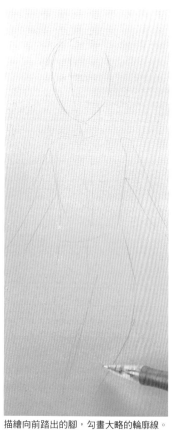

由於是擺動手臂的姿勢，腰部以上要朝向左邊。

踏出左腳時，腰部便會向右扭轉。

● 扭轉
● 頭髮的飄逸感

1. 描繪骨架

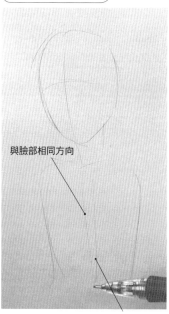

與臉部相同方向

身體（腰部以上）中心線

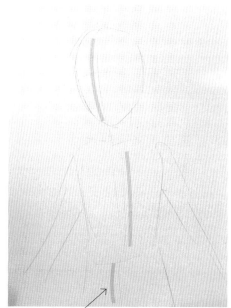

腰部以下的中心線與臉部方向相同，營造軀幹的扭轉。

加上大腿根部線條，描繪軀幹外形。

掌握從根部開始的腿部線條，確定左右腳印象。

描繪向前踏出的腳，勾畫大略的輪廓線。

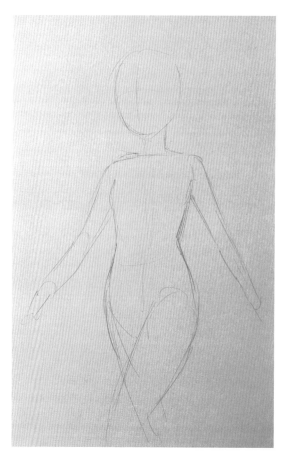

2. 在草圖階段調整形狀

頭部形狀

刻畫眼睛骨架，描繪臉部輪廓。

在描繪頸部時，就要清楚勾畫下巴周圍的輪廓線。

描繪動感的頭髮骨架。

清楚勾畫肩膀周圍至手臂、軀幹、整體姿勢的輪廓線。

調整繪圖基準的軀幹中心線並描繪肚臍線條。軀幹的扭轉就更為明確了。

胸圍尺寸只是預設狀態。先確定軀幹部分。

描繪腋下至乳房的連接處。此為確定軀幹印象的繪圖標識之一。

向前邁出的左腳。描繪靠畫面前端的部分。

確定軀幹及腿部並描繪手部草圖。

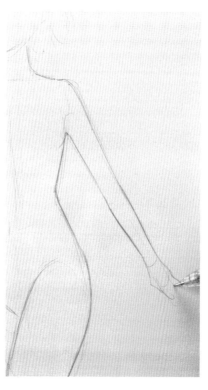

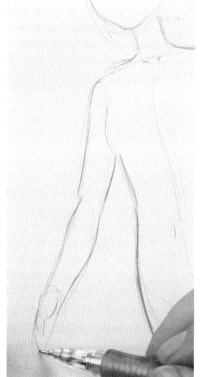

粗略描繪臉部及頭髮。

描繪上胸部、乳房及手部的主線。

頭部之外的部分幾乎已完成。

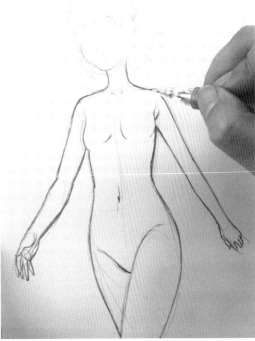

描繪臉部及頭髮

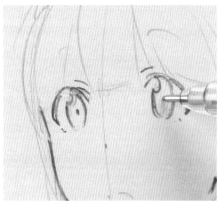

先勾畫臉部輪廓、耳朵、眼睛等臉部線條，再描繪頭髮。

想像向後飄逸的髮流描繪瀏海。

額頭

瀏海邊緣不對齊營造乾爽感，露出額頭更能展現瀏海的動感。

外輪廓線也同樣描繪出略為向後擴散的感覺。

後側頭髮也描繪出向後飄逸的印象。

陰影的筆觸營造出隨風飄散的頭髮「內側感」。

在外側勾畫一絲頭髮。便能營造瀏海周圍的動作感。

稍微轉動紙張

轉動畫紙，仔細描繪外輪廓線。

側面的頭髮主要也以傾斜角度進行描繪，即可展現向後飄逸的印象。

最後再稍微補充修正腿部線條即可完成。

行走姿勢就此完成。

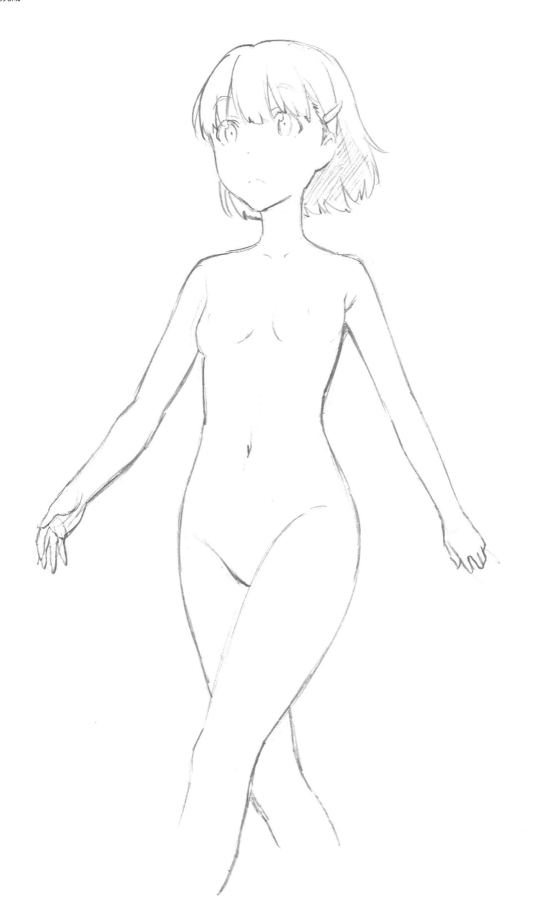

穿著 T 恤的女性畫法

伴隨身體動作所產生的衣服皺褶表現

穿著較為大件的 T 恤。描繪因上半身扭轉所產生的皺褶。

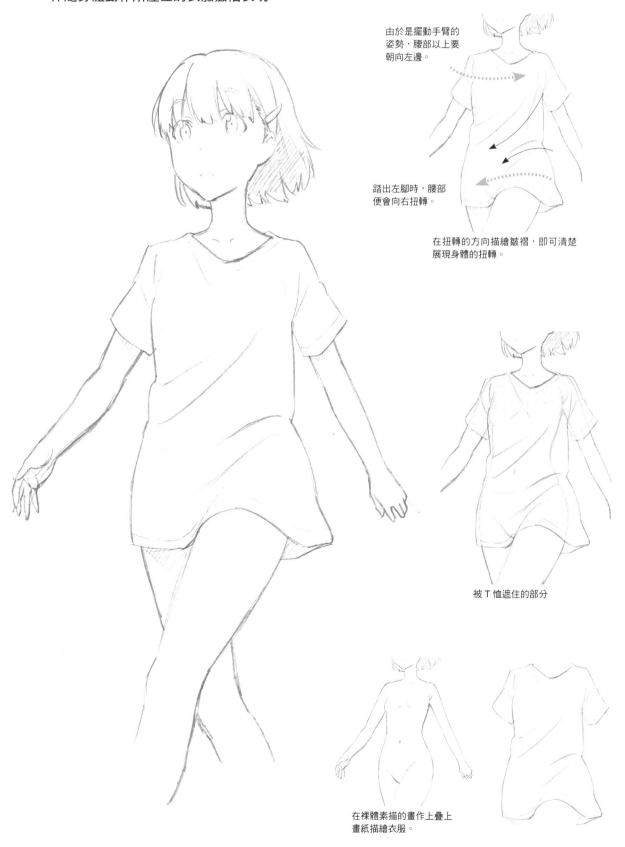

由於是擺動手臂的姿勢，腰部以上要朝向左邊。

踏出左腳時，腰部便會向右扭轉。

在扭轉的方向描繪皺褶，即可清楚展現身體的扭轉。

被 T 恤遮住的部分

在裸體素描的畫作上疊上畫紙描繪衣服。

1. 描繪草圖

描繪T恤的形狀。

想像衣服的彎曲曲線描繪出
輪廓線。

⸺…沿著肉
體的部分

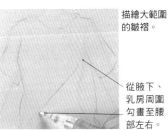

描繪大範圍
的皺褶。

從腋下、
乳房周圍
勾畫至腰
部左右。

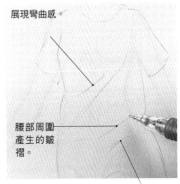

展現彎曲感。

腰部周圍
產生的皺
褶。

向前邁出的大腿根部附
近所產生的皺褶。

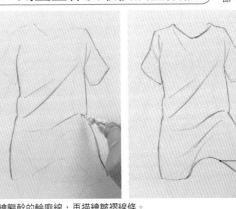

草圖完成。以最少的皺褶表現出身體的動作及扭轉。

2. 刻畫主線及最後調整階段

刻畫主線並描繪陰影等細
節，即可完成繪圖。

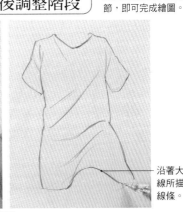

沿著大腿曲
線所描繪的
線條。

描繪軀幹的輪廓線，再描繪皺褶線條。

刻畫細線營造布料感。

豎起單腿的坐姿畫法

這是手靠在豎起腿的膝蓋上的姿勢。相對於朝向正面的軀幹，臉部略為朝向斜側方，更能展現動作感。另外，豎起單腳的動作展現軀幹側面的縱向伸縮度。

● 傾斜
● 扭轉
● 散亂的頭髮

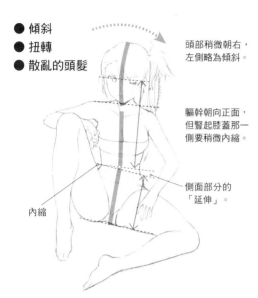

頭部稍微朝右，左側略為傾斜。

軀幹朝向正面，但豎起膝蓋那一側要稍微內縮。

側面部分的「延伸」。

內縮

這是骨盆突出，軀幹最下方部位朝向正面的姿勢，所以腹部會產生皺摺。

1. 骨架的畫法

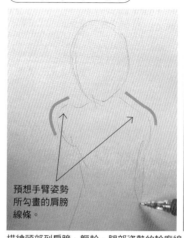

預想手臂姿勢所勾畫的肩膀線條。

描繪頭部到肩膀、軀幹、腿部姿勢的輪廓線。

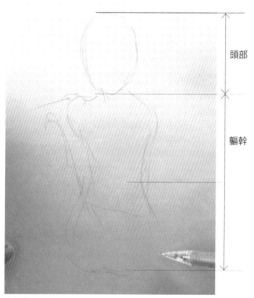

頭部

軀幹

掌握臀部位置。依照人物的頭身比例決定軀幹長度的基準。

描繪腿部及手部線條。

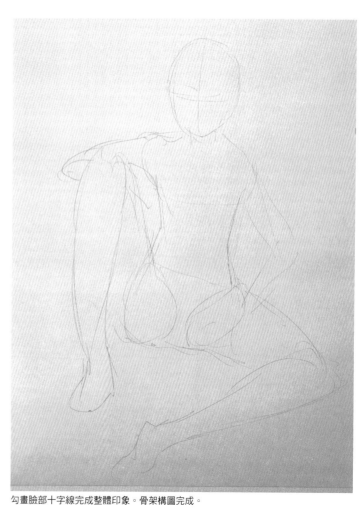

勾畫臉部十字線完成整體印象。骨架構圖完成。

2. 草圖的畫法

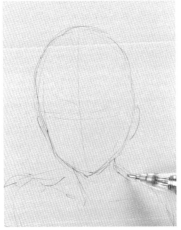

清楚勾畫頭部及下巴輪廓，再從頸部周圍開始描繪。

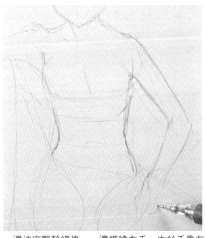

一邊決定軀幹線條，一邊描繪左手。由於手靠在腿上（前側），所以腿部比右手還優先描繪。

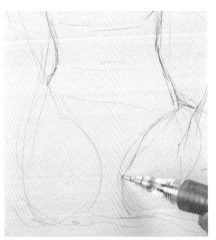

修正左腿根部，並開始描繪腿部線條。

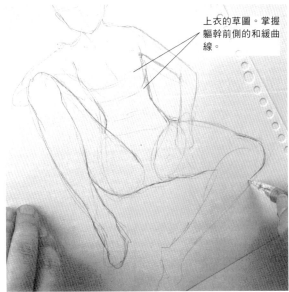

上衣的草圖。掌握軀幹前側的和緩曲線。

著重於膝蓋及小腿肚等部位的線條，進而描繪腿部。

注意手肘及手腕位置描繪右手。完成手部骨架。

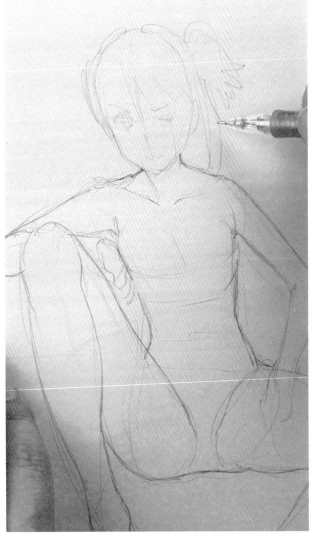

淺色描繪臉部及髮型，完成草圖。

127

3. 刻畫主線　以軀幹部分為中心完成繪圖。

頸部、胸部、左手

先決定外輪廓線的線條。

因為布料而集中的胸部乳溝線條，稍微勾畫 S 型營造乳房形狀的改變。

勾畫下巴、頸部、鎖骨，再描繪左手。

軀幹

描繪出左右側腰部線條的區別。

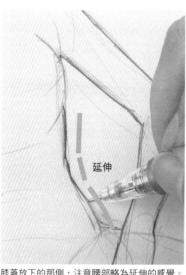

延伸

膝蓋放下的那側，注意腰部略為延伸的感覺。

內縮

豎起單膝的右腿，注意腰部的內縮，描繪簡單的「＜」字線條。

胯部、內褲的線條

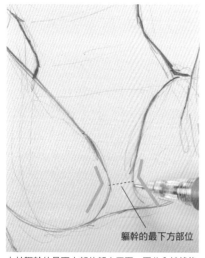

軀幹的最下方部位

由於軀幹的最下方部位朝向正面，因此內褲線條要畫成酒壺狀。

上衣

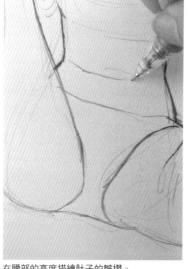

在腰部的高度描繪肚子的皺摺。

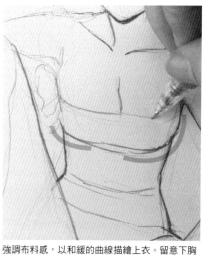

強調布料感，以和緩的曲線描繪上衣。留意下胸線條（曲線）及鼓起狀，以明確的線條進行描繪。

右肩～右腳　　以纖細的線條描繪肩膀到手臂及腿部。經常轉動畫紙方向進行描繪。

粗略掌握形狀，再從小腳趾開始描繪。

上臂不要畫得太粗，注意手臂粗細刻畫主線。

從膝蓋外側勾畫線條，再以纖細的曲線描繪小腿肚。

從大腿到臀部，描繪貼合地面的部分。

左腳～右手

確定到膝蓋部位為止的腿部外輪廓線，並先完成大腿線條。

從小腿肚開始描繪至腳踝、足部。

完成足部及腿部線條。

由於是貼合地面的部分，描畫線條並將線條加粗。

描繪手掌鼓起狀，再勾畫手指。

臉部及頭髮

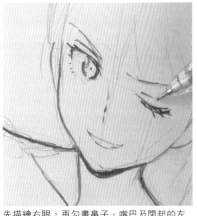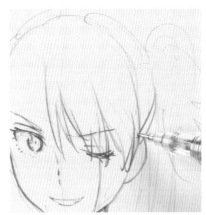

先描繪右眼，再勾畫鼻子、嘴巴及閉起的左眼，接著再描繪頭髮。

完成左手

仔細描繪使手指粗細一致。

描繪頭髮的細節部分

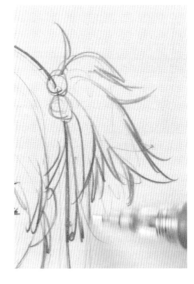

描繪髮飾。緞帶的細節部分。

描繪上衣及細節部分

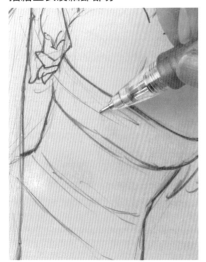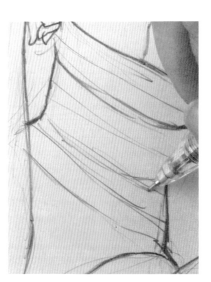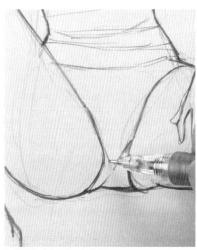

在胯部加上皺褶，完成繪圖。

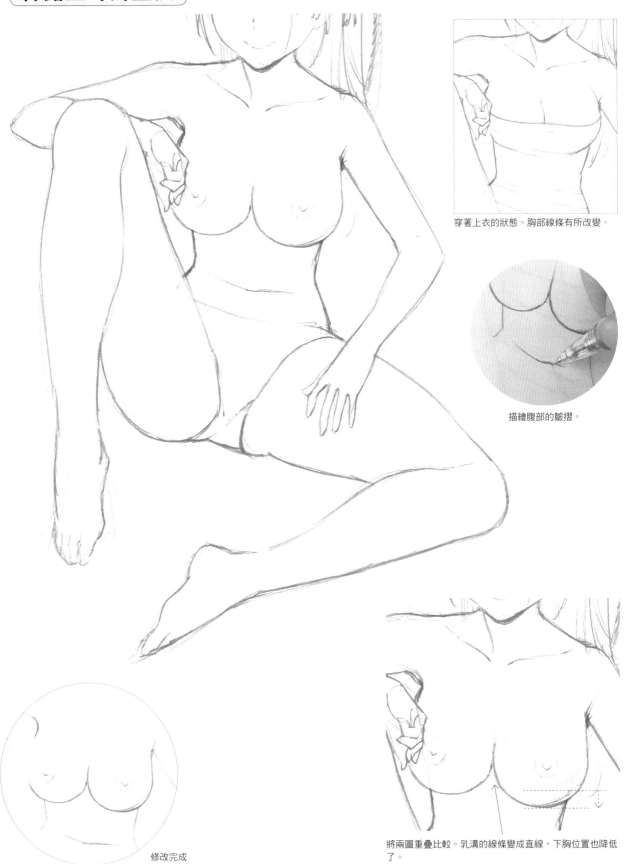

裸露上身的畫法

描繪裸露上身的軀幹及乳房。

穿著上衣的狀態。胸部線條有所改變。

描繪腹部的皺摺。

修改完成

將兩圖重疊比較。乳溝的線條變成直線，下胸位置也降低了。

依照透寫「修改」形式加以描繪

腋下兩側

決定腋下兩側的位置及寬度，並在中央描繪乳溝。由於是略為前傾的姿勢，胸部的下垂角度略為向前。因此兩乳之間並無空隙。

胸部上方的鼓起線條消失了。

描繪由肩膀至乳房的連接線。

由於少了布料的支撐，就以自然的垂墜曲線描繪胸部線條。

調整左側乳房形狀。

配合左側乳房調整右側乳房的胸型，並明確描繪與腋下相連的部分。

描繪腹部的皺摺。

在左側乳房上描繪乳頭。

描繪乳暈的橢圓形。

右側乳房的乳頭及乳暈也同樣配合左側乳房加以描繪。在乳暈的正中央描繪乳頭。

下側稍微加深，營造出乳暈略為隆起的感覺。

招手姿勢的畫法

向前伸出手、略為歪頭的邀約姿勢。身體朝向斜前方，再加上臉部面向正面，營造出傾斜的動作感。頭髮也跟著頭部的傾斜勾畫出律動感。

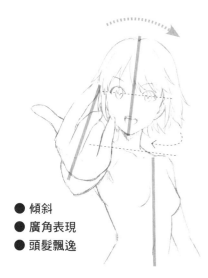

● 傾斜
● 廣角表現
● 頭髮飄逸

身體及臉部的方向不同。而且頭部及手部也是傾斜的。手部姿勢也呈現出手指的動作感。

1. 骨架的畫法

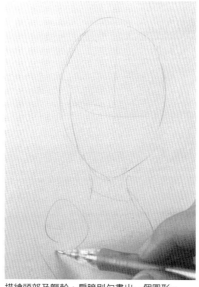

描繪頭部及軀幹，肩膀則勾畫出一個圓形。

大略描繪出向前伸出的手部形狀。

描繪大致的手部姿勢（手指）並勾畫手腕部分，描繪手部大小的骨架構圖。

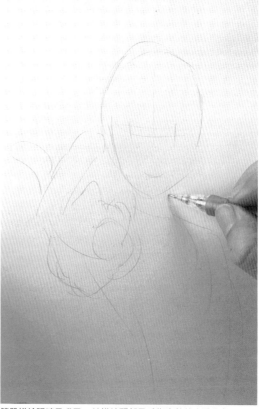

簡單描繪眼睛及嘴巴，並描繪頸部及手指姿勢的大致印象。

描繪軀幹輪廓線。與其說是骨架，反而更像是草圖的前一個步驟。

2. 描繪草圖＋主線

描繪臉部輪廓，接著刻畫頭髮印象。

眼睛及眉毛也用極淺線條進行描繪。

加上軀幹的中心線。

眼睛、鼻子、嘴巴、頭髮的草圖

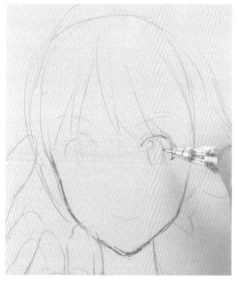

先描繪眼睛、鼻子、嘴巴等臉部五官，再描繪頭髮的草圖。

軀幹

確定軀幹的輪廓線。

保守勾畫右側乳房及下胸。描繪中心線的目標位置。

手指、右肩、右手

轉動畫紙描繪手腕部分的曲線。

勾畫左手肘，再從右肩畫到右手。

頭髮（瀏海及側面的一部分）

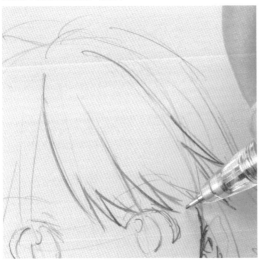

嘴巴

以輕微飄逸的感覺描繪出瀏海的鋸齒狀。

描繪右半邊的頭髮並加上臉部側面的頭髮。強調出朝人物左側的飄逸感，使其略為傾斜。

張開的嘴巴則先決定縱向寬度，再勾畫上方線條。

頭髮（輪廓線、飄逸感）

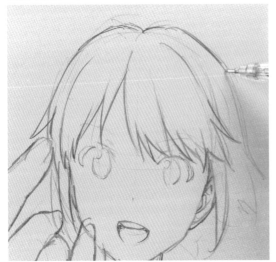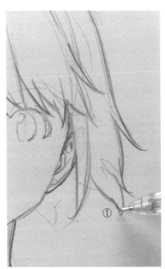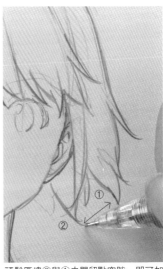

先勾畫瀏海及右側頭髮之後，再描繪整體輪廓。

以飄逸印象描繪大搓的頭髮曲塊①。

頭髮區塊②與①之間留點空隙，即可加強飄逸印象。

眼睛及眉毛

高光

虹彩

從左眼開始描繪。眼皮、高光→眼睛輪廓→虹彩→眉毛。

右眼也以相同步驟進行描繪。

加以描繪

掌握手指根部的起伏線條，並在手背部分添加陰影強調手部。描畫手部輪廓線並清楚加粗線條。

加上陰影使頭部的存在感大為提升。

呈現後側深度。

像左側翹起的頭髮（特徵）也反映在右側頭髮上。

加上肚臍線條。

調整右側乳房形狀。

勾畫乳房及腋下的連接處並增添筆觸，賦予軀幹厚度及存在感。

最後再清楚描繪眉毛完成繪圖。

完成招手姿勢。

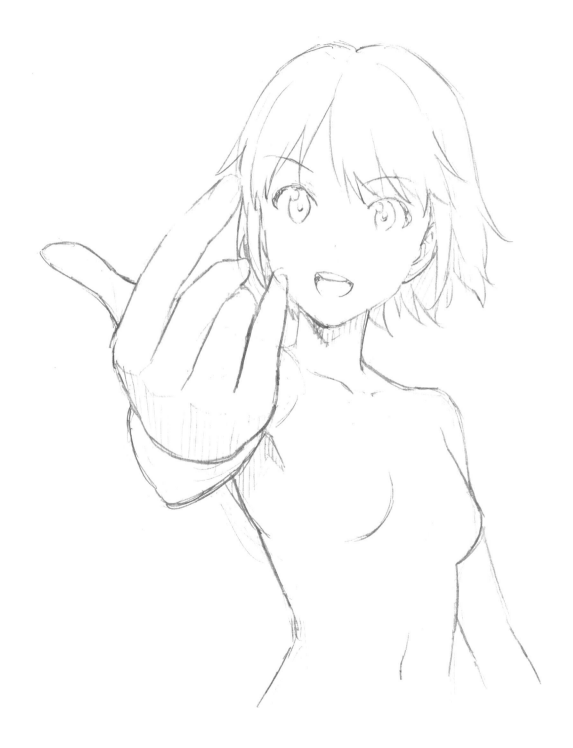

「快跌倒了！」的生動姿勢畫法

- ● 傾斜　● 扭轉
- ● 廣角表現
- ● 翹起的頭髮

全身大為傾斜的姿勢，加上身體的扭轉，呈現露出腳掌的仰角構圖。完稿印象明確的骨架構圖是重要所在。

頭部…面向前方

胸部…朝向左側
（人物的右側）

腰部…朝向右側

頸部及軀幹的扭轉
整體的仰角效果
足部的廣角表現

整體呈現傾斜狀。足部的傾斜度不同，所以也表現出腳踝的扭轉。左右手描繪直線狀的輪廓，反而營造出平衡感大為崩壞的感覺。

1. 骨架的畫法

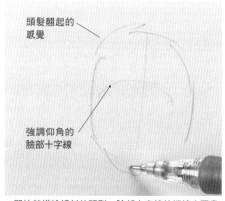

頭髮翹起的感覺

強調仰角的臉部十字線

一開始就描繪傾斜的頭型，臉部十字線的縱線也要畫得斜斜的。

描繪軀幹的骨架。

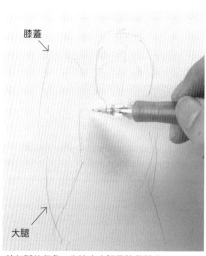

膝蓋

大腿

抬起腳的印象。先決定大腿及膝蓋部分。

描繪大腿內側線條並勾畫大腿根部。

描繪臀部及左腳的輪廓線。

先從膝蓋開始，接著勾畫小腿部分，再描繪足部。

掌握腋下位置，描繪手臂骨架。

高舉的手臂。在這個階段先不特別決定手肘、手腕等部位，就以「高舉的手臂」為印象進行描繪。

描繪右手。在此也先掌握整體印象的大致位置粗略勾畫外形。

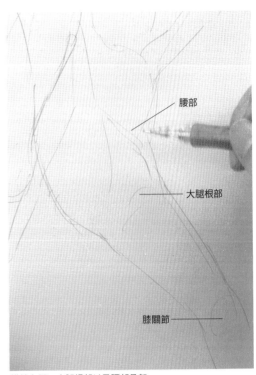

腰部

大腿根部

膝關節

描繪左腳、大腿根部以及腰部骨架。

配合手臂印象描繪軀幹上方及鎖骨骨架，並調整肩膀周圍的線條。

由於一開始就想先確保「哇！」的氛圍，因此描繪嘴巴及頭髮印象。

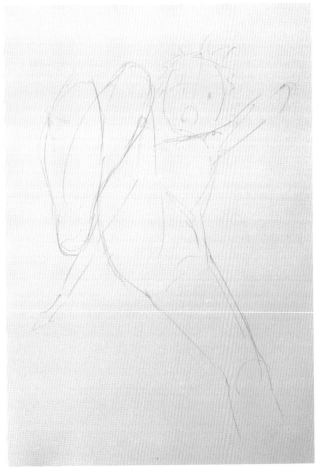

完成骨架構圖。

2. 草圖的畫法

一開始先調整畫面最前方的足部形狀。

粗略描繪腳趾動作及腳掌。

從足部周圍、右腳、左腰到左腳。描繪大範圍形狀。

描繪因扭轉所產生的腹部皺摺與肚臍連成一線的線條。掌握扭轉的軀幹中心點。

軀幹側面就從腋下根部開始描繪，並決定鎖骨至肩膀的線條。

加上軀幹的中心線。

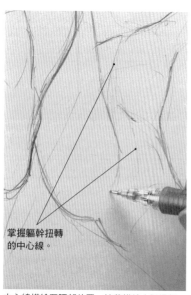

掌握軀幹扭轉的中心線。

中心線描繪至腰部位置，接著描繪右腿根部。

描繪胯部及軀幹下側形狀。

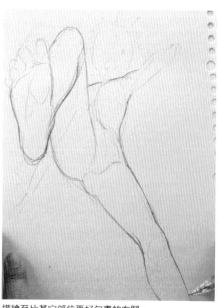

描繪至比其它部位更好勾畫的左腳。

勾畫手臂根部並描繪左手線條。

描繪臉部表情的草圖。

描繪頭髮的頸後髮際，使頭部氛圍略顯清晰。

描繪下胸及內褲腰線，並描繪手指及腳趾。

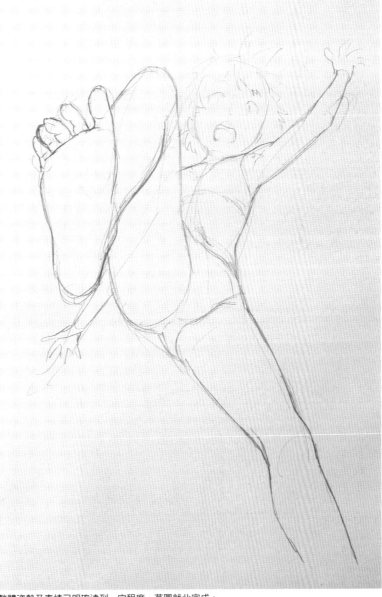

修改手部位置，調整足部線條。

整體姿勢及表情已明確達到一定程度，草圖就此完成。

3. 主線及最後調整階段

臉部、頭髮

描繪臉部、頭髮（瀏海至左側頭髮）。

決定瀏海右側～右側頭髮（臉部周圍）線條，描繪輪廓線。

組合翹起狀及鼓起狀描繪頭髮區塊，營造動作感。

臉部、左手、軀幹

描繪眼睛及嘴巴的主線。

描繪與腹直肌的直線（凹陷處）連成一體的肚臍。

勾畫內褲的輪廓線，並加上皺褶。

內衣、右手、陰影（筆觸）

描繪內衣的輪廓線，接著描繪蝴蝶結。

完成右手線條並增添筆觸。

在頭髮及腋下處增添陰影完成繪圖。

完成「快跌倒了！」的姿勢。

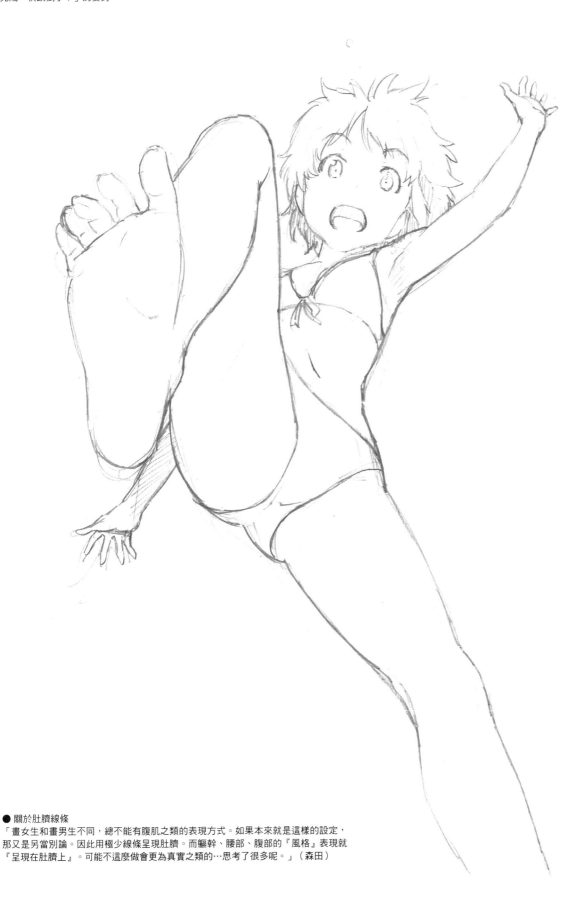

● 關於肚臍線條
「畫女生和畫男生不同，總不能有腹肌之類的表現方式。如果本來就是這樣的設定，
那又是另當別論。因此用極少線條呈現肚臍。而軀幹、腰部、腹部的『風格』表現就
『呈現在肚臍上』。可能不這麼做會更為真實之類的…思考了很多呢。」（森田）

坐姿仰望的女性畫法

俯瞰描繪的「回眸坐姿」。基本上臉部朝向斜側方，身體則從斜後方俯視。即便是俯瞰，臀部也不要畫得過小，這樣亦可強調身型。請加以留意左右手肘、膝蓋位置以及乳房的呈現方式。

● 俯瞰效果
● 傾斜
● 扭轉

臉部朝向斜側方

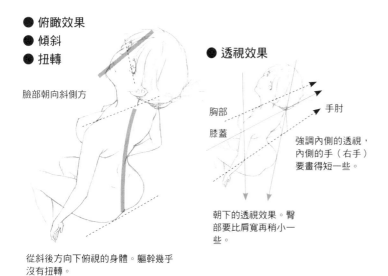

從斜後方向下俯視的身體。軀幹幾乎沒有扭轉。

● 透視效果

胸部
膝蓋

手肘

強調內側的透視，內側的手（右手）要畫得短一些。

朝下的透視效果。臀部要比肩寬再稍小一些。

1. 骨架的畫法

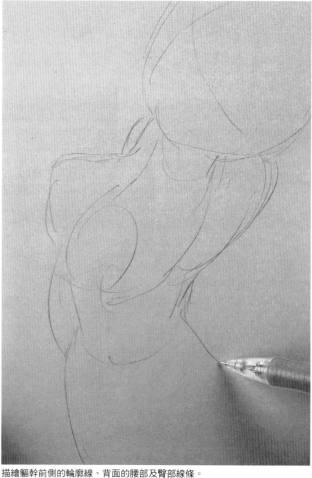

描繪以俯瞰所補捉的頭部線條，並加上朝向斜側方的十字線，使臉部方向更為清楚。

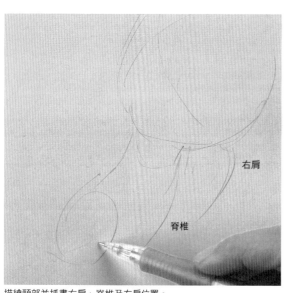

右肩

脊椎

描繪頸部並抓畫右肩、脊椎及左肩位置。

刻畫乳房的骨架線。為了能呈現內側（右側）乳房，必須描繪稍微大一點的胸部尺寸。

以肩胛骨的線條抓取上胸位置。

描繪軀幹前側的輪廓線、背面的腰部及臀部線條。

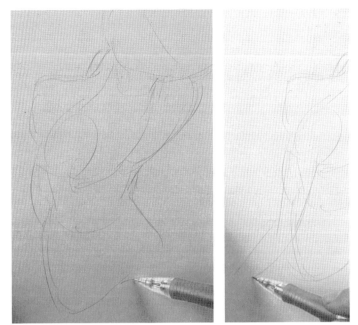

描繪臀部,接著完成軀幹輪廓線之後,再描繪兩手的骨架。

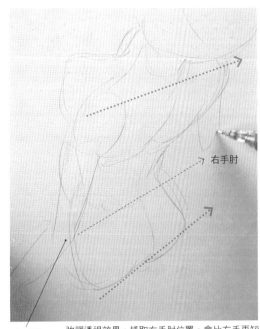

左手肘　　右手肘

強調透視效果,抓取右手肘位置。會比左手再短一些。

左腳描繪至膝蓋為止。

與雙手一樣,強調透視效果抓出右膝位置。

完成骨架構圖。

頸部、手臂

粗略描繪圖面的外側部分，以及肩膀至手臂的線條。

清楚勾畫手臂根部。

前胸

非常簡單地勾畫臉部輪廓，接著加上眼睛、鼻子、耳朵，並決定下巴及頸部線條。

先行刻畫主線完成前胸到肩膀，以及手臂的繪圖（手肘以下仍停留在草圖階段）。

背部

描繪左右側的肩胛骨。由於是以骨頭形狀顯現於表皮的印象描繪，就以三條和緩的曲線加以構成。

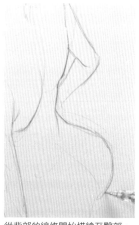

粗略描繪右手線條。因為透視效果，會比左手細一些。

從背部的線條開始描繪至臀部。

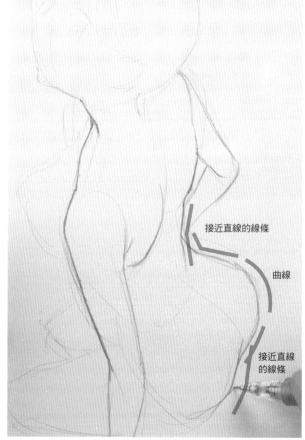

接近直線的線條

曲線

接近直線的線條

以接近直線的和緩曲線構成俐落的軀幹線條。

腿部

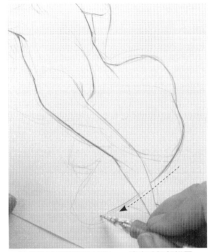

一邊修改腿部線條的骨架，一邊完成腿部構圖。

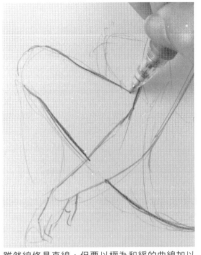

雖然線條是直線，但要以極為和緩的曲線加以描繪。

脊椎、乳房

在腰部下方位置描繪清楚的「凹陷處」。描繪時線條略為加強。

從下胸開始一邊調整形狀，一邊描繪草圖。

主線也同樣從下胸開始描繪。

右側乳房也以同樣的方式進行描繪。

手臂（手）

從手臂根部開始描繪。

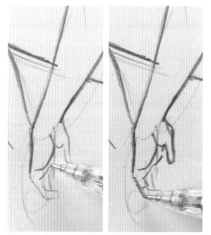

描繪手部皺摺並勾畫手指。

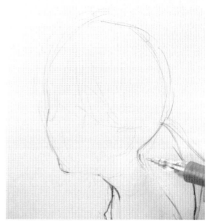

描繪頭型、臉部及頭髮的草圖。

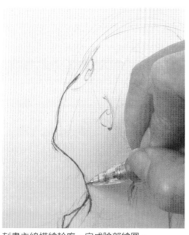

刻畫主線描繪輪廓，完成臉部繪圖。

頭髮

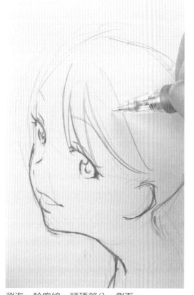

瀏海、輪廓線、頭頂部分、側面。

描繪外輪廓線並稍微描繪頭頂部分。

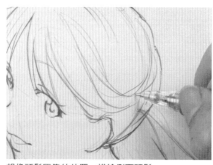

想像頭髮匯集的位置，描繪側面頭髮。

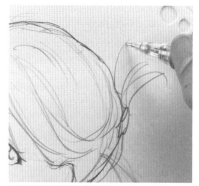

以刷子狀描繪綁起的頭髮。

描繪耳朵、手臂
等簡單的部分，
完成繪圖。

完成坐姿仰望的姿勢。

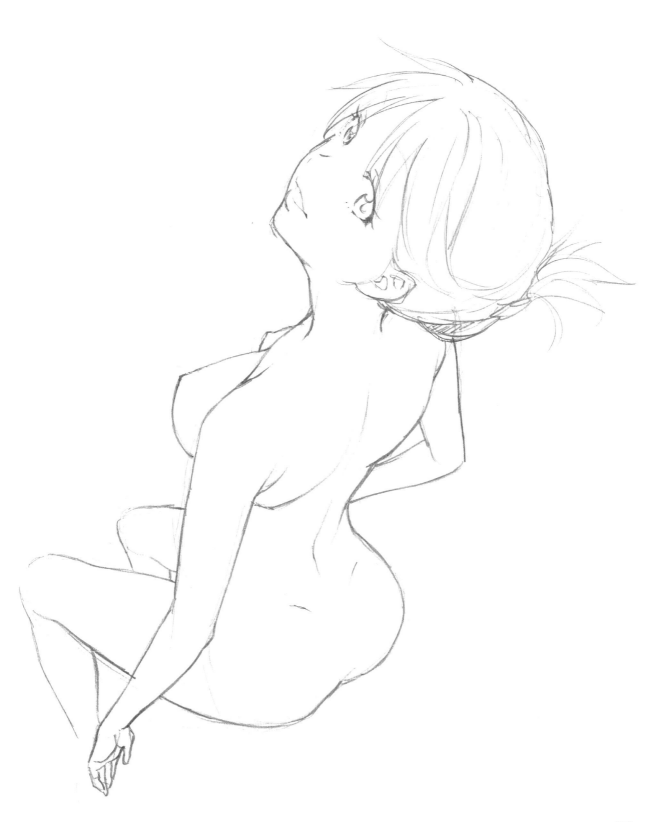

穿著泳裝的畫法

在裸體的狀態下描繪出泳衣及泳褲（泳裝）。綁帶的繪製可反映肉體的曲線，而泳衣的罩杯則可呈現乳房的柔軟感。

a. 畫出勒痕，營造肉體的柔軟感。

b. 不特別畫出勒痕。呈現完全曲線。

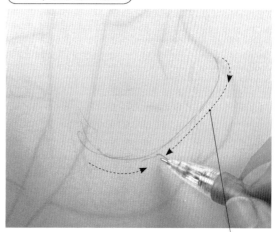

1. 草圖的畫法

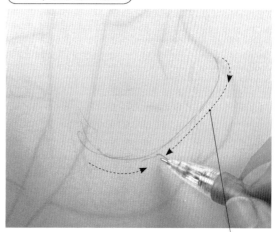

c. 從頸部向軀幹前側環繞，呈現 S 形曲線。

d. 反映出軀幹的曲線。

雖然看起來幾乎是直線，但要用極為和緩的曲線加以描繪。

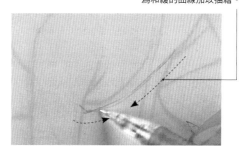

泳衣（背面）

反映頸部曲線。

與泳衣相連的線條。沿著身體進行描繪。

泳衣（前面）

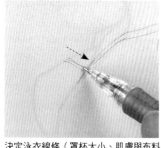

決定泳衣線條（罩杯大小、肌膚與布料的分界線）。

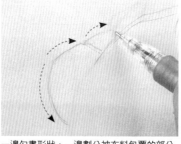

一邊勾畫形狀，一邊劃分被布料包覆的部分及肌膚線條。

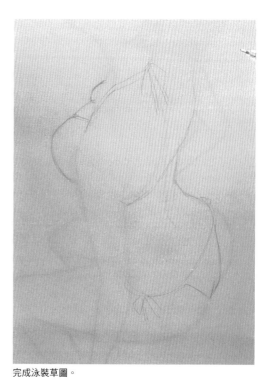

完成泳裝草圖。

2. 刻畫主線

泳褲

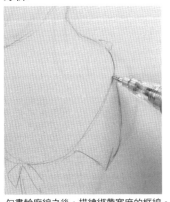

勾畫輪廓線之後，描繪綁帶寬度的框線。

泳褲及泳衣綁帶的打結處

描繪單邊蝴蝶結，接著描繪打結處。

配合單邊蝴蝶結的綁帶比例描繪另一邊的蝴蝶結，並勾畫上側綁帶。

泳衣（背面）

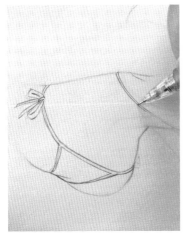 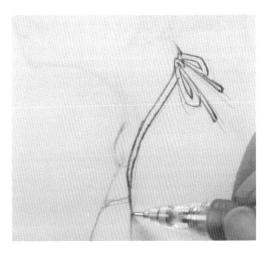

營造出稍微勒進肉裡的感覺。

泳衣（罩杯/前面）

加上外側線條完成繪圖。

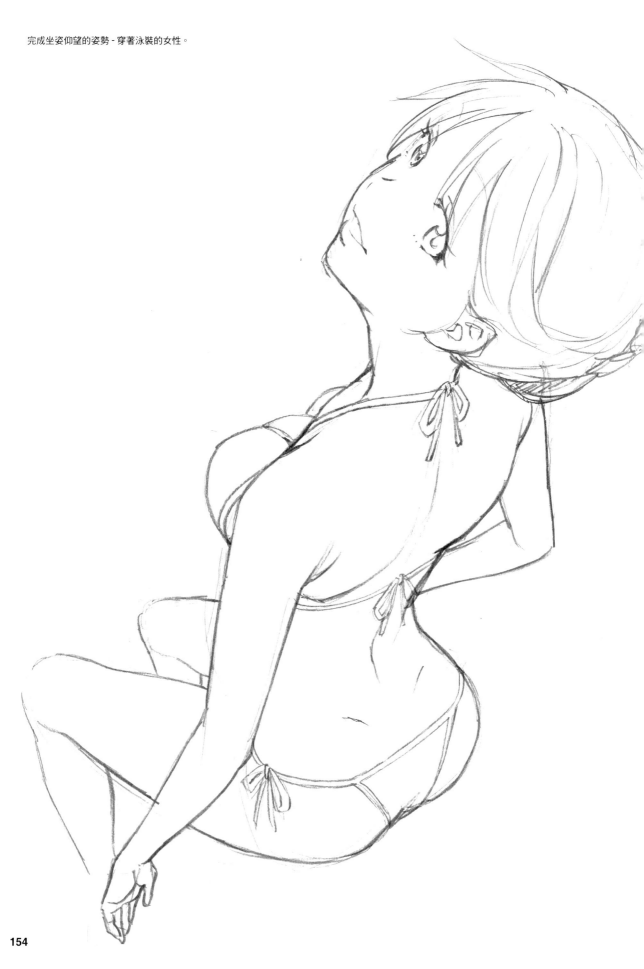

第4章

添加陰影提升質感

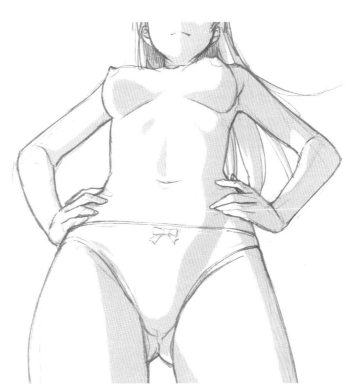

添加陰影讓角色魅力倍增

所謂陰影就是賦予物體的顯明對比。添加陰影即可營造立體感及增添存在感。

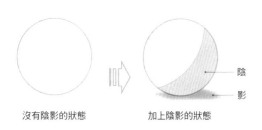

沒有陰影的狀態　　　加上陰影的狀態

陰

影

沒有陰影的狀態

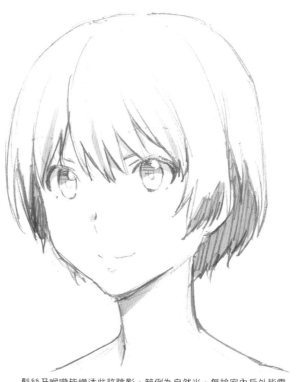

髮絲及喉嚨皆增添些許陰影。範例為自然光。無論室內戶外皆需相同的加上陰影。

● 陰影的畫法

光源

單純的圓形。無法辨別是紙面上的「圓」還是球體。

1. 決定光源。

2. 決定陰影的畫法。

3. 陰影的部分上色。

4. 消除明暗交界線。

5. 暈染明暗交界線，即可讓圓弧感更為突顯。

6. 輪廓線的亮面部分，稍微消除線條（呈現光亮感），並在地面落下影子，即可營造立體感。

7. 加深地面影子即可提升對比度，更加展現球體感、立體感以及存在感。

● 關於光源

光源符號。例如太陽、燈光等等。代表「從這裡打光」的記號。

· 增添陰影之際，光源位置需由自己決定。設定在人物的左側或是上方等的任何位置皆可。
· 可設定一個光源（單一光），也可設定複數光源（複合光）。就以攝影氛圍加以考量。
· 陰影的深淺度會因為光質（強度、弱度等等）而有所改變。

單一光源的情況

在右下角加上光源的情況

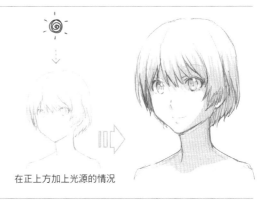

在正上方加上光源的情況

複合光源的情況

若設定複數光源，無論是立體物的陰影或是地面影子（落在地面的影子）皆有相當大的變化。

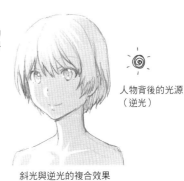

斜上空的光源（斜光）

人物背後的光源（逆光）

斜光與逆光的複合效果

展現光源強弱的差異

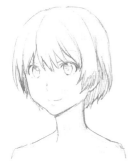
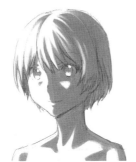

微光的情況。陰影較淡。

展現強光的情況下，陰影則較深。

聚光燈等強烈光源效果。呈現強烈對比。

一般的情況

光源與陰影的分界線　以月亮為例

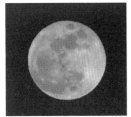
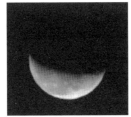
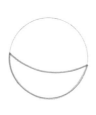
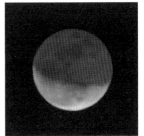

滿月。在球體上看不到任何陰影。

月缺。在平面上無法看到的陰影界線。

與其說「月亮會產生陰影」，不如說是呈現太陽的照射位置。這樣的圓缺更說明了月亮是個「球體」。

胸上取景，加入陰影

代表性的臉部陰影

從左右、上下、斜側方等光源位置的陰影畫法。

單一光源

從人物左側照射的光

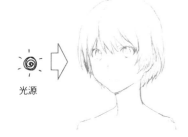

光源

將陰影抽出的效果

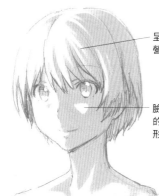

呈現頭髮毛束，
營造鋸齒狀。

臉頰膨潤。此處
的光要打成三角
形。

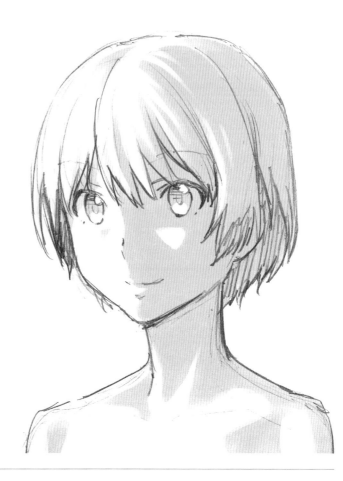

室內光等的自然光。微陰影

自然光。光源無論是燈光或是陽光，大多都是在人物的上方。無特別設定強烈光源，僅想稍微添加角色存在感時的陰影畫法。「微陰影」的呈現方式無論是室內或戶外的情況皆是相同的。

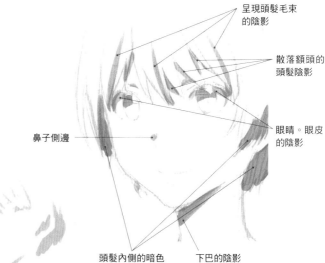

呈現頭髮毛束
的陰影

散落額頭的
頭髮陰影

眼睛。眼皮
的陰影

鼻子側邊

頭髮內側的暗色
陰影

下巴的陰影

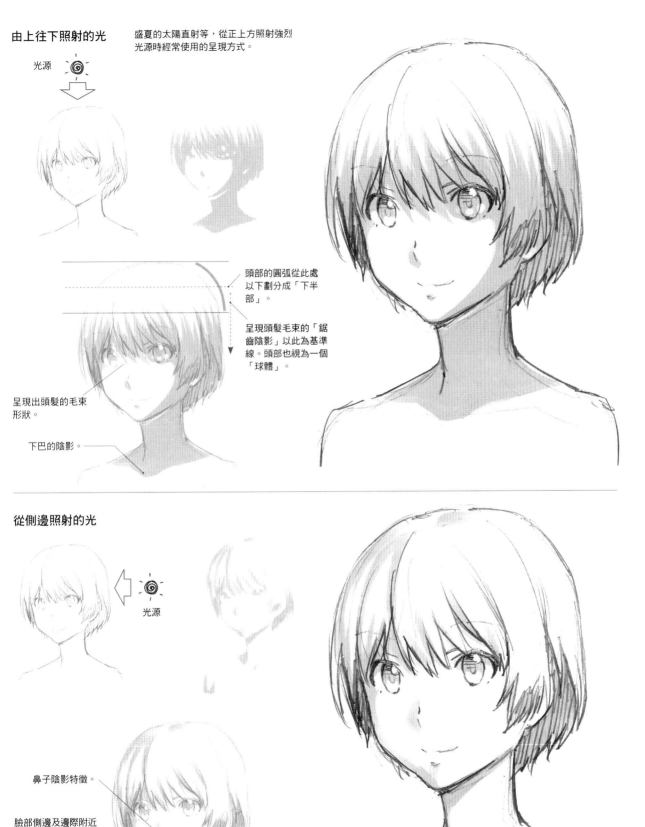

由上往下照射的光

盛夏的太陽直射等，從正上方照射強烈
光源時經常使用的呈現方式。

光源

頭部的圓弧從此處
以下劃分成「下半
部」。

呈現頭髮毛束的「鋸
齒陰影」以此為基準
線。頭部也視為一個
「球體」。

呈現出頭髮的毛束
形狀。

下巴的陰影。

從側邊照射的光

光源

鼻子陰影特徵。

臉部側邊及邊際附近
的陰影。在單一灰色
的漫畫等作品中，有
可能會看起來像鬍子
或髒汙，因此可因喜
好自行省略。

由下往上照射的光

「在黑暗當中用手電筒由下往上照射」等，鬼怪故事中的呈現方式或是在看夜景的大樓頂樓等情況下所使用的效果。

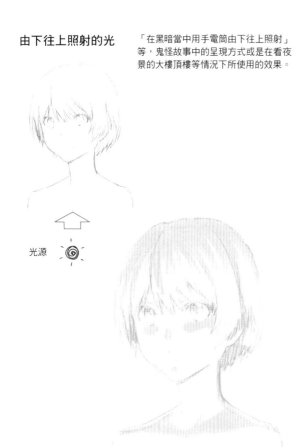

光源

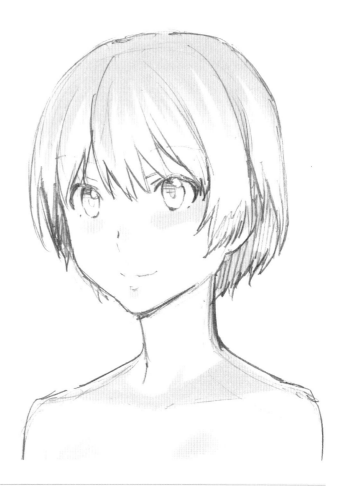

從人物背面照射的光 （逆光）

夕陽或聚光燈照射在背部時所呈現的陰影。

從背面照射的光

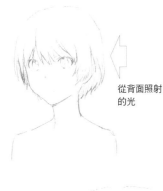

沿著輪廓線保留些許白色線條。

將陰影加深（光線強烈的設定），眼睛不著色的呈現方式。

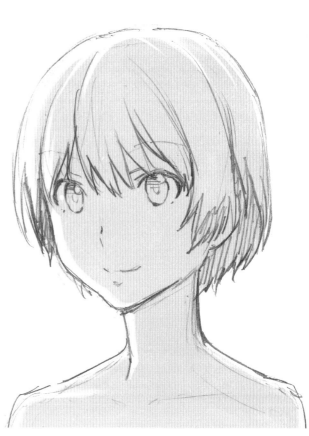

複合光

從左斜上方照射的光 ＋右斜上方照射的光（補助光）使其產生鼻影

使用於呈現角色印象的畫作陰影。室內光等，不特別決定光源，用於想要提升角色存在感的情況。

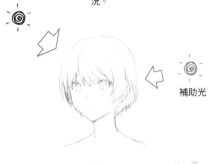

補助光

加上鼻影更可展現角色魅力，因此在右斜上方設定補助光。

左斜上方光源所打造的陰影

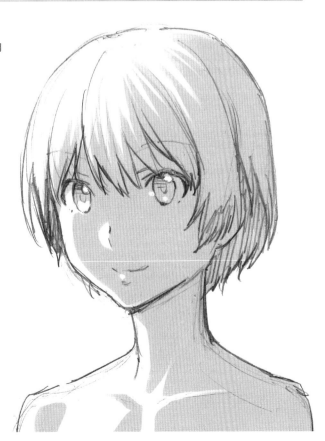

從背部照射的光＋斜上方照射的光

逆光再加上左上方照射下來的光。使用於強調「光的呈現方式」，營造極具印象的場景。

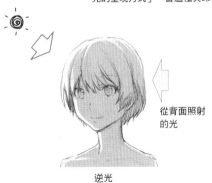

從背面照射的光

逆光

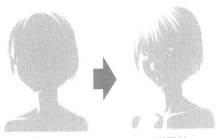

逆光 　　　光線照射

「在描繪大尺寸畫作時，必須考量增加細節。一般會添加筆觸等來加以描繪，例如頭髮毛束等等。著色的情況也同樣以兩段陰影增添深度。」（森田）
※呈現角色印象的畫作等場合所使用的複合光陰影的進階版。

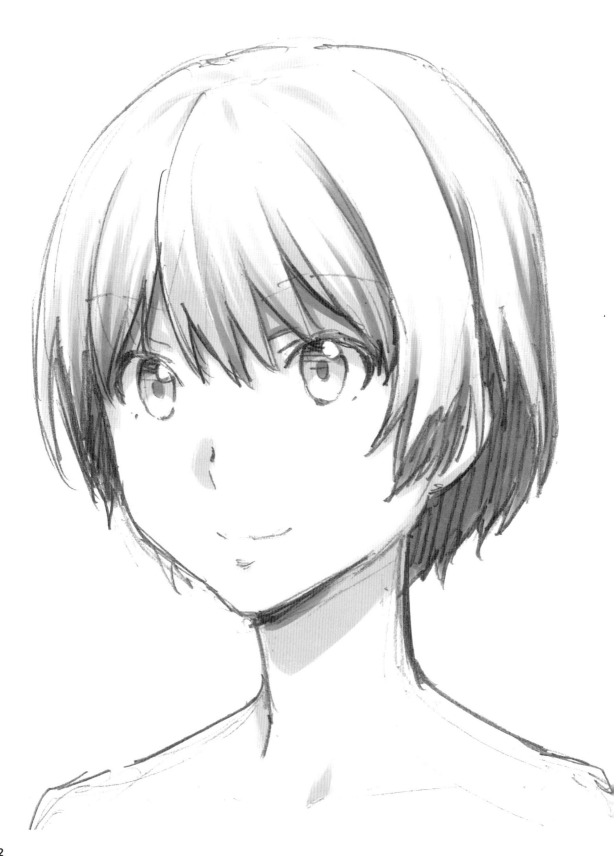

第一階段上色

整體添加陰影。

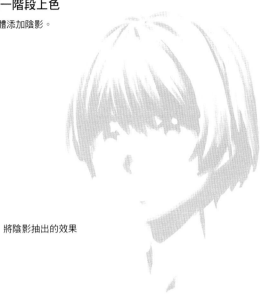

將陰影抽出的效果

陰影加上線條

第二階段上色

賦予重點。落在額頭的頭髮影陰、較大的頭髮毛束周圍、下巴下方、眼皮下方、眼睛
虹彩等等。

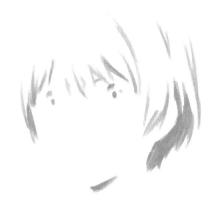

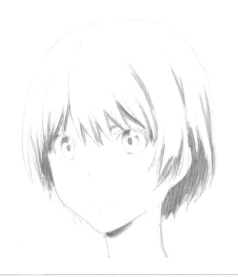

加以重疊

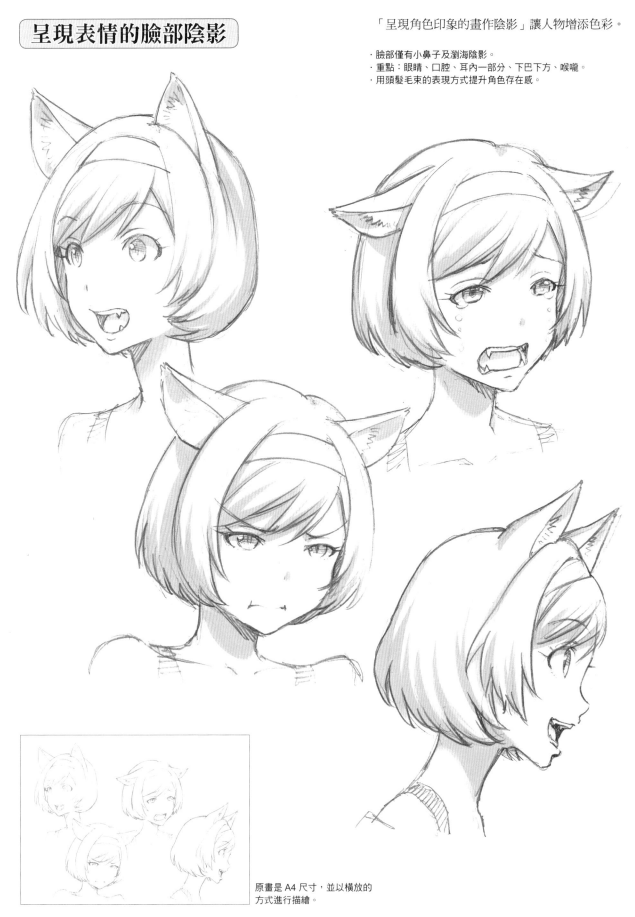

呈現表情的臉部陰影

「呈現角色印象的畫作陰影」讓人物增添色彩。

· 臉部僅有小鼻子及瀏海陰影。
· 重點：眼睛、口腔、耳內一部分、下巴下方、喉嚨。
· 用頭髮毛束的表現方式提升角色存在感。

原畫是 A4 尺寸，並以橫放的
方式進行描繪。

描繪陰影時的輔助線　　　　　　加上輔助線的陰影　　　　　　僅剩陰影

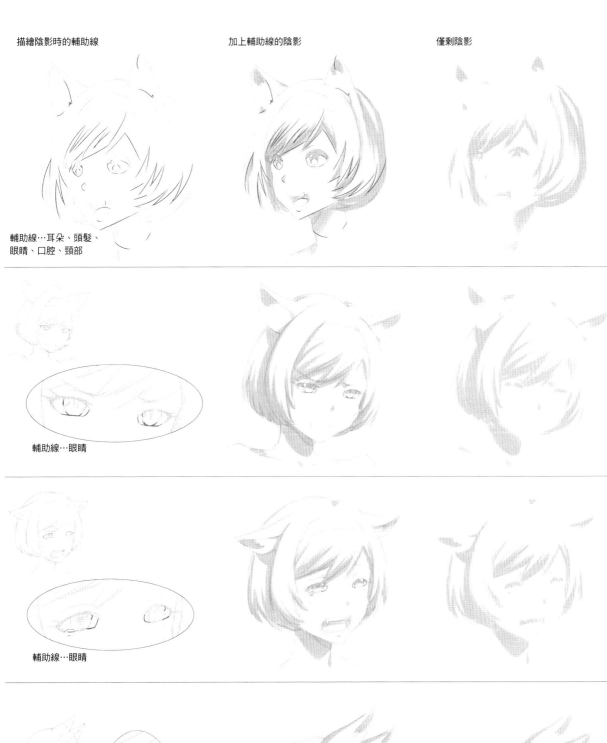

輔助線…耳朵、頭髮、
眼睛、口腔、頸部

輔助線…眼睛

輔助線…眼睛

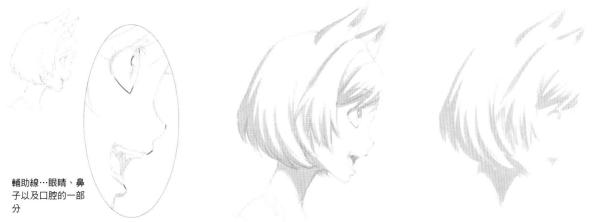

輔助線…眼睛、鼻
子以及口腔的一部
分

增添角色形象的陰影

強勢的角色

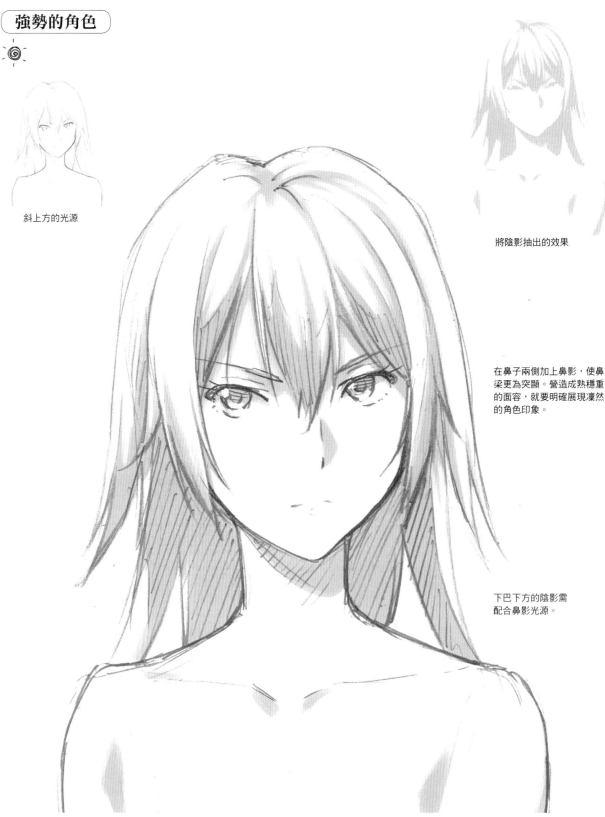

斜上方的光源

將陰影抽出的效果

在鼻子兩側加上鼻影，使鼻梁更為突顯。營造成熟穩重的面容，就要明確展現凜然的角色印象。

下巴下方的陰影需配合鼻影光源。

鎖骨陰影…紮實的骨骼感。
腋下陰影…營造軀幹的安定感（不會給人不可靠的感覺）。
配合容貌氛圍，軀幹也給予人牢靠的印象。

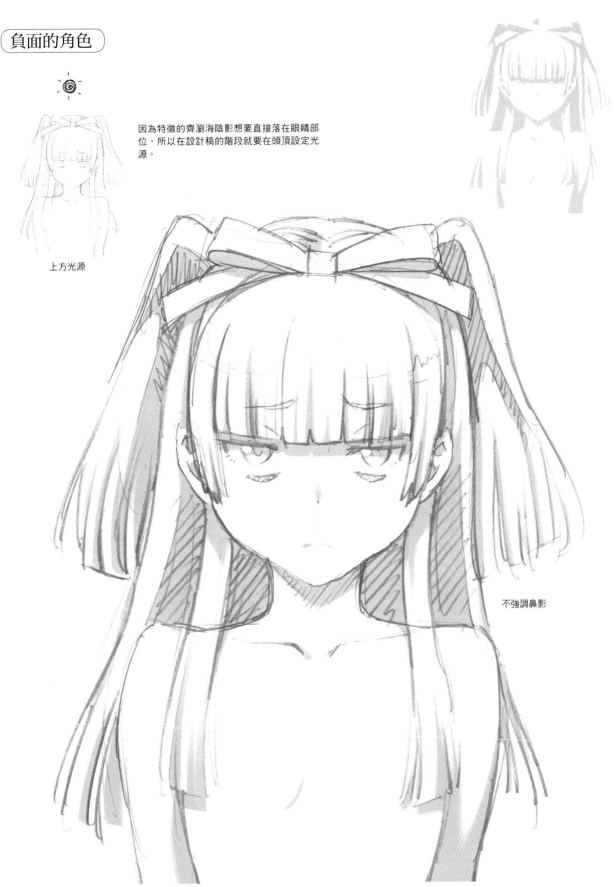

負面的角色

因為特徵的齊瀏海陰影想要直接落在眼睛部位，所以在設計稿的階段就要在頭頂設定光源。

上方光源

不強調鼻影

「負面」…消極氛圍的印象為主題，所以鎖骨、胸前（乳房）的陰影也要畫得很淺，不主張軀幹印象。

溫柔開朗的角色

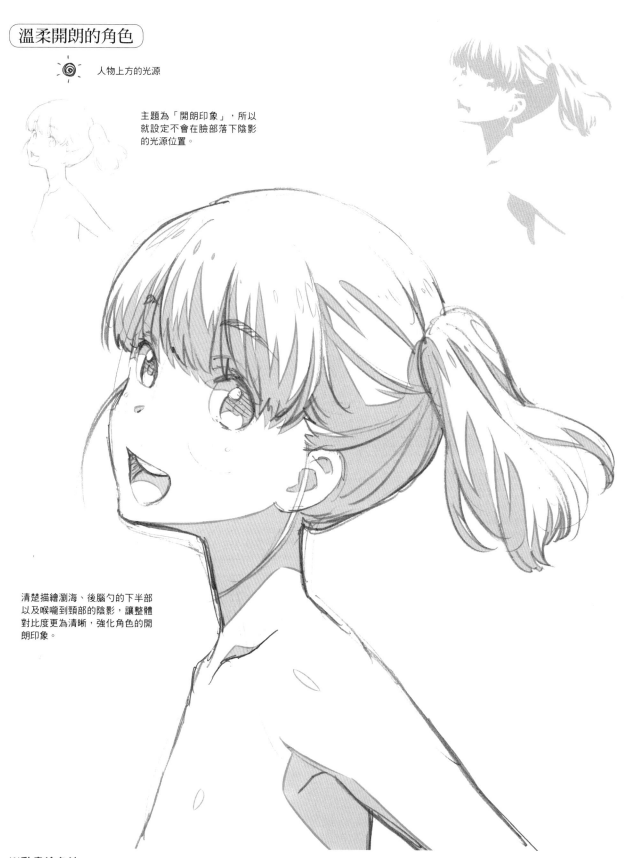

人物上方的光源

主題為「開朗印象」，所以
就設定不會在臉部落下陰影
的光源位置。

清楚描繪瀏海、後腦勺的下半部
以及喉嚨到頸部的陰影，讓整體
對比度更為清晰，強化角色的開
朗印象。

※動畫塗色法
在電腦上使用繪圖板描繪陰影的「光暈效果」、「陰影效果」等方式，此為刻畫陰影邊線再描繪陰影的繪圖手法。而這也是電腦導
入前的主要手法，只要說到動畫，就只會想到這個塗色法。利用色調讓陰影邊線更為清楚，就會有「非常有動畫感」等印象，雖然
很費工，卻是深受許多人喜愛的塗色手法。

原畫（線稿）

指定陰影

抽出因指定陰影而加以描繪的線條

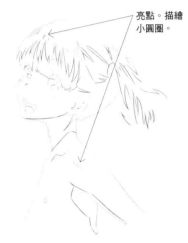

亮點。描繪小圓圈。

指定亮點（光點。明亮的部分）

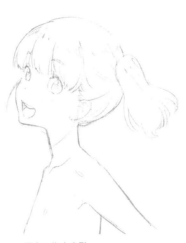

原畫＋指定亮點

陰影著色＋指定亮點

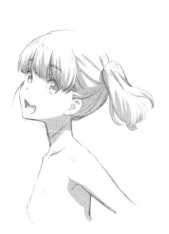

去除指定陰影的線條，僅留下原畫＋陰影及亮點。陰影的輪廓線俐落是其特徵。

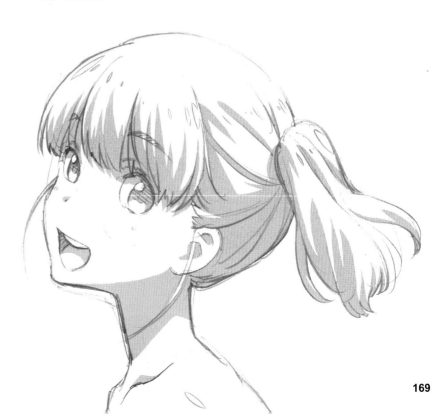

身體部位添加陰影

身體部位的陰影與臉部相同，需決定光源之後再添加陰影。在哪個位置放置光源可以呈現具有立體感的陰影效果或是會變得更帥氣等等，先決定目的之後再設定光源。

正面

膝上取景

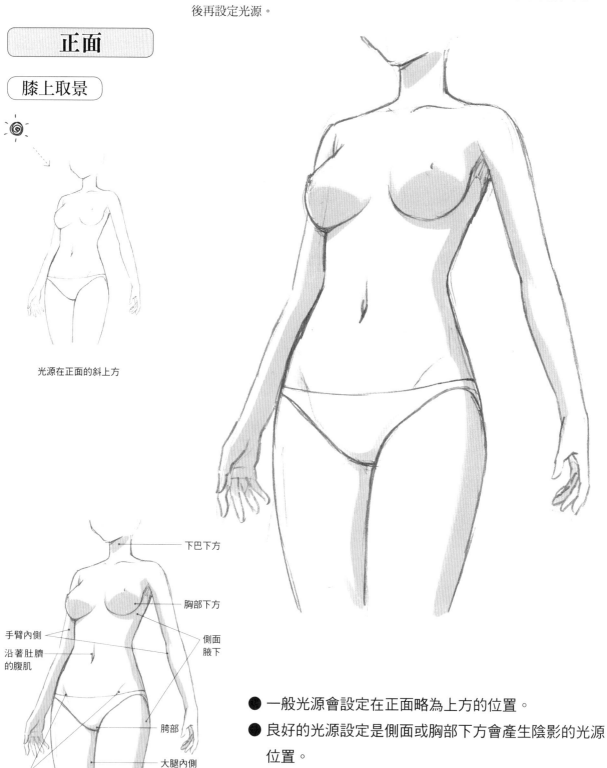

光源在正面的斜上方

下巴下方

胸部下方

手臂內側

側面腋下

沿著肚臍的腹肌

臍部

大腿內側

大腿根部的線條周圍

● 一般光源會設定在正面略為上方的位置。

● 良好的光源設定是側面或胸部下方會產生陰影的光源位置。

乳房的陰影

一般類型。描繪新月狀的陰影。

仰角描繪時，三角形陰影較有效果。

側面所呈現的乳房

以圓錐狀為印象描繪陰影。

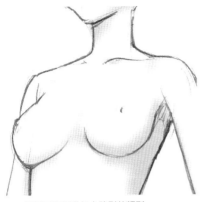

沿著下胸輕微加上陰影的類型。

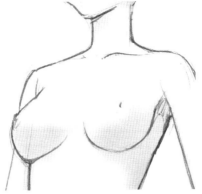

以圓錐狀的立體感為印象，再加上陰影的類型。

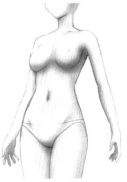

不強調圓錐狀，反而強調下胸陰影，即可營造出帶有微妙反差的胸型。

小麥色肌膚的陰影

「淺灰色」。使用 PC 時以黑色 5%～20% 左右的深淺度。呈現「亮處與暗處」，營造對比感。

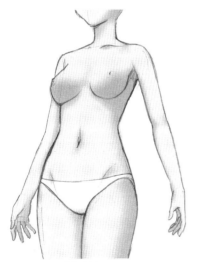

白色內褲

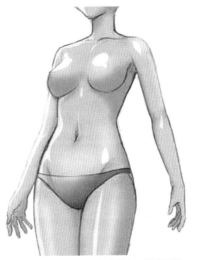

內褲是深色（黑色、紅色等），肌膚增添輕微油亮感的情況。

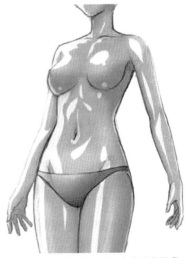

強調油亮感的情況（全身塗油的肌膚等）。

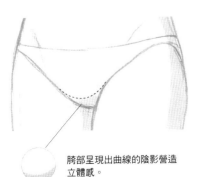

胯部呈現出曲線的陰影營造立體感。

顏色的呈現

淡粉紅色或淡藍色等

黃色、橘色或黃綠色等

紅、綠、深紫或黑色等

雙手高舉的姿勢

● 基本類型

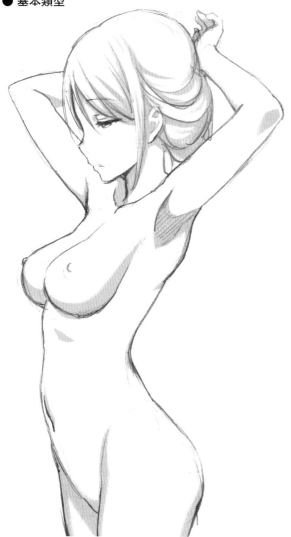

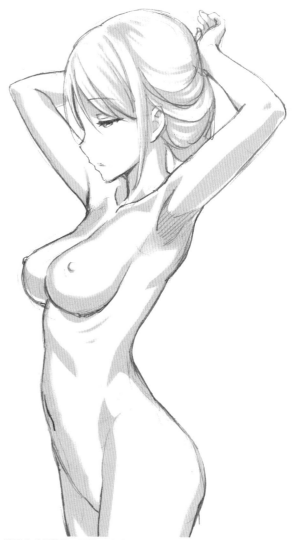

微陰影…以必要且最少的陰影表現肉感的情況。在下巴下方、鎖骨周圍、手肘周圍、腋下、乳房下方、胸廓周圍、肚臍周圍、大腿根部周圍等位置加上陰影。

強調肉感的情況…頭髮、手肘周圍、頸部、腋下周圍、軀幹部分也強調肋骨及胸廓凹陷處。

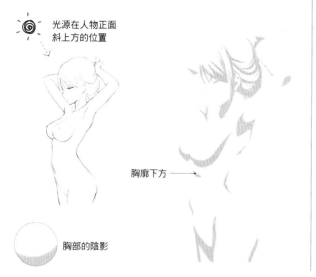

光源在人物正面斜上方的位置

胸廓下方

胸部的陰影

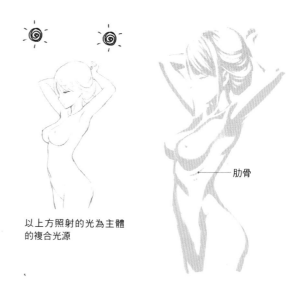

肋骨

以上方照射的光為主體的複合光源

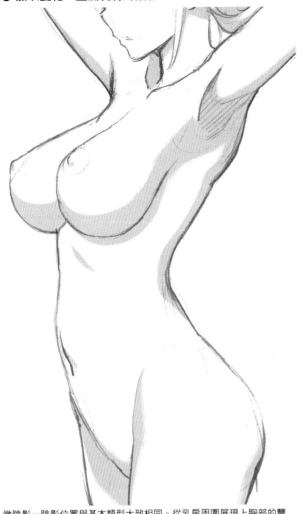

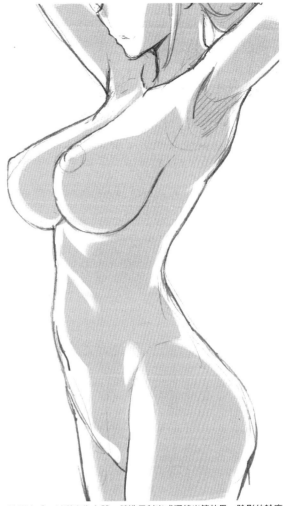

微陰影…陰影位置與基本類型大致相同。從乳房周圍展現上胸部的豐滿肉感。

強調肉感…以逆光為主體，營造反射光或環繞光等效果。陰影的輪廓線與外輪廓線之間有些距離。軀幹就在一般的陰影處加上亮度，描繪出肉體的起伏感。

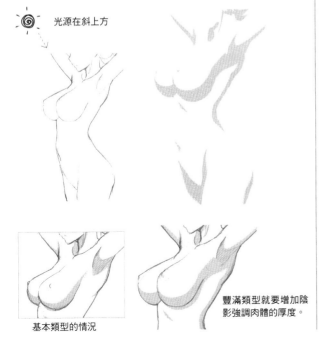

光源在斜上方

基本類型的情況

豐滿類型就要增加陰影強調肉體的厚度。

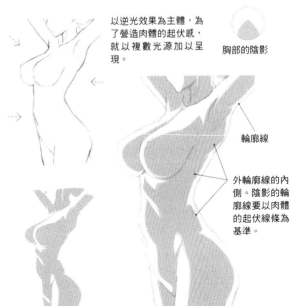

以逆光效果為主體，為了營造肉體的起伏感，就以複數光源加以呈現。

胸部的陰影

輪廓線

外輪廓線的內側。陰影的輪廓線要以肉體的起伏線條為基準。

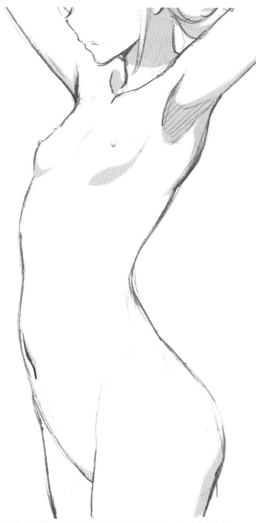

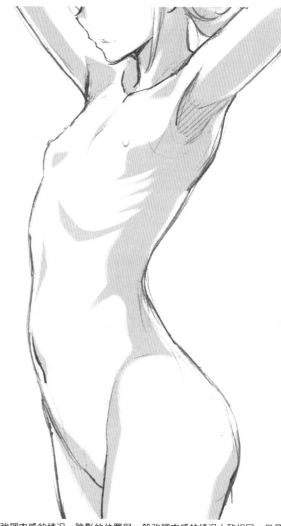

微陰影…與一般類型的陰影位置及質量大致相同,但要省略胸廓的陰影。

強調肉感的情況…陰影的位置與一般強調肉感的情況大致相同,但是在此減少前側陰影,增加側面陰影,呈現單薄的軀幹感。

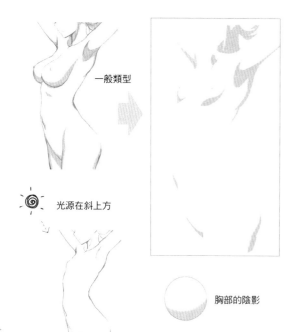

一般類型

光源在斜上方

胸部的陰影

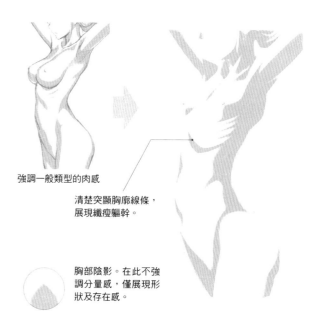

強調一般類型的肉感

清楚突顯胸廓線條,
展現纖瘦軀幹。

胸部陰影。在此不強
調分量感,僅展現形
狀及存在感。

174

腿部線條

一般類型

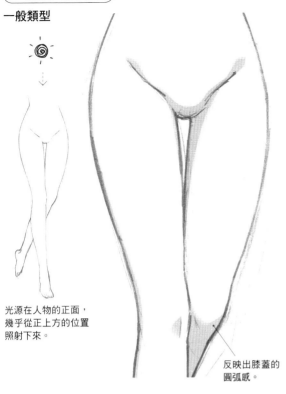

光源在人物的正面，幾乎從正上方的位置照射下來。

反映出膝蓋的圓弧感。

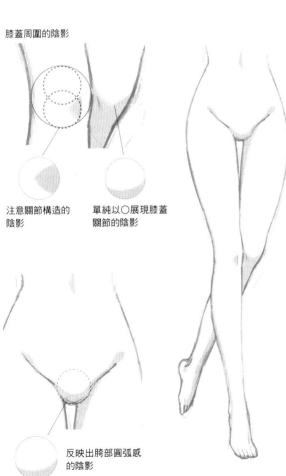

膝蓋周圍的陰影

注意關節構造的陰影

單純以○展現膝蓋關節的陰影

反映出胯部圓弧感的陰影

略為強調肉感的情況

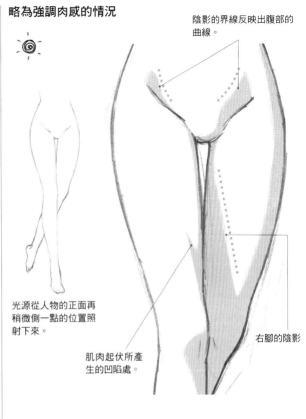

陰影的界線反映出腹部的曲線。

光源從人物的正面再稍微側一點的位置照射下來。

肌肉起伏所產生的凹陷處。

右腳的陰影

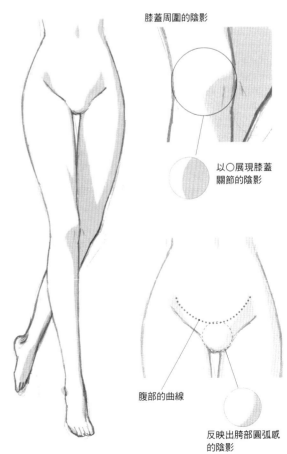

膝蓋周圍的陰影

以○展現膝蓋關節的陰影

腹部的曲線

反映出胯部圓弧感的陰影

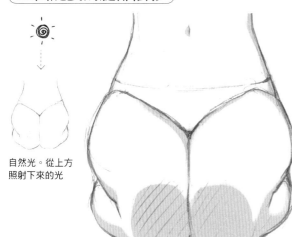

自然光。從上方
照射下來的光

一般的陰影畫法。強調膝蓋周圍的立體感。

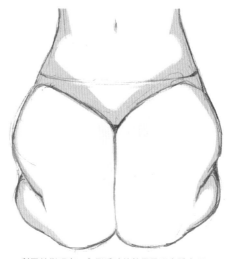

從正面照射
膝蓋的光線

利用前側明亮，內側昏暗的效果呈現肉體表現。

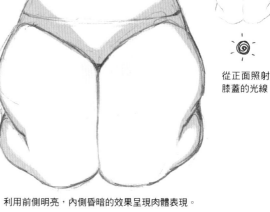

向外鼓起的小腿肚產生
圓弧曲面。陰影的輪廓
線也呈現圓弧曲線。

膚色＋陰影濃度

淺膚色

光源照射呈現白色

a…肌肉的明暗交界線（淺色
　　陰影處以及光線照射的界
　　線。）

b…a 的肌肉隆起部分貼合到
　　腹部的陰影。

前側明亮，內側昏暗。

迷你裙及腿部線條

利用陰影營造裙子及腿部的立體感。透過陰影可展現律動感。

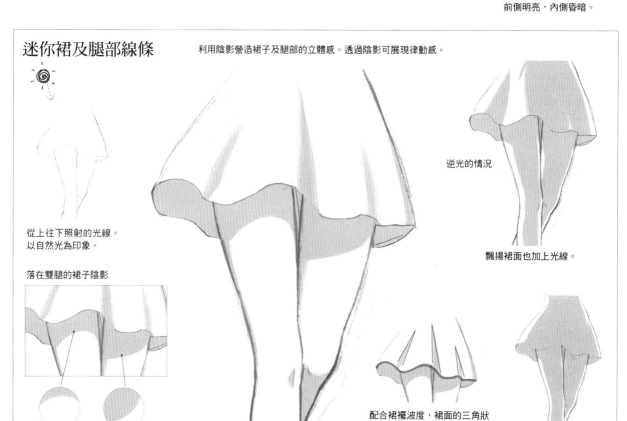

從上往下照射的光線。
以自然光為印象。

落在雙腿的裙子陰影

左右腳的曲面與球體的呈現方式相同。

逆光的情況

飄揚裙面也加上光線。

配合裙襬波度，裙面的三角狀
也落下陰影。

無光線的情況。僅是
平面的感覺。

仰望兩腳打開的胯部周圍

簡單的類型
從軀幹正面照射光線
的情況

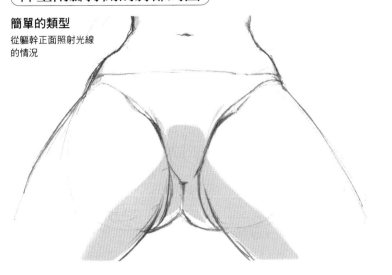

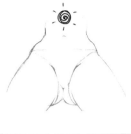

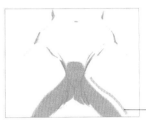

胯部陰影

和緩的波浪狀

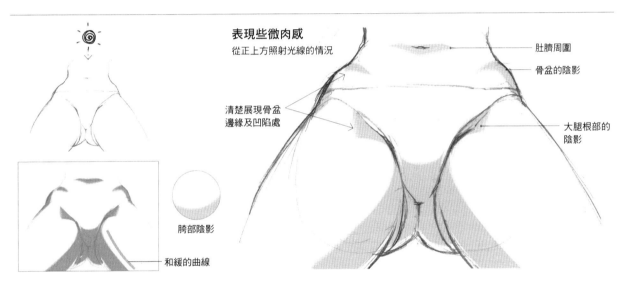

表現些微肉感
從正上方照射光線的情況

肚臍周圍

骨盆的陰影

清楚展現骨盆
邊緣及凹陷處

大腿根部的
陰影

胯部陰影

和緩的曲線

強調肉感
逆光＋從下側照射光源
的情況

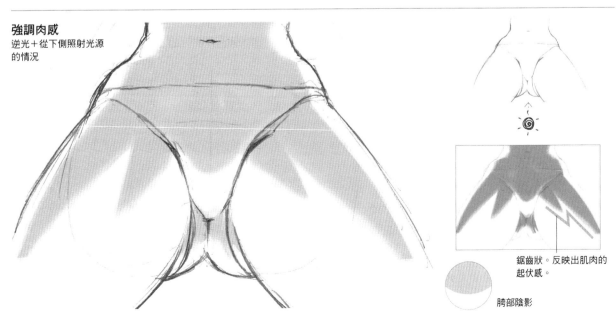

鋸齒狀。反映出肌肉的
起伏感。

胯部陰影

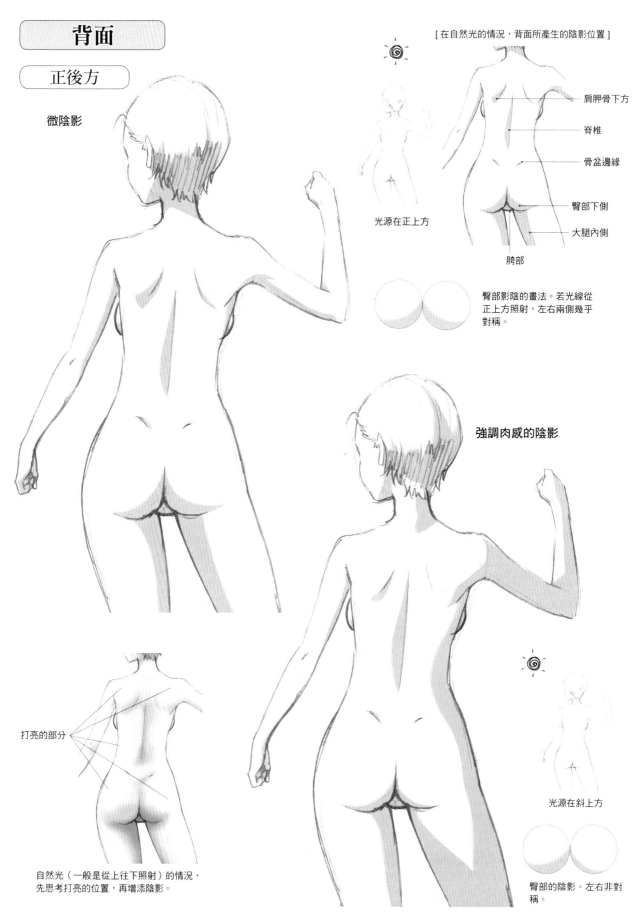

背面

正後方

微陰影

肩胛骨下方

脊椎

骨盆邊緣

臀部下側

大腿內側

胯部

光源在正上方

臀部影陰的畫法。若光線從
正上方照射，左右兩側幾乎
對稱。

強調肉感的陰影

打亮的部分

自然光（一般是從上往下照射）的情況，
先思考打亮的位置，再增添陰影。

光源在斜上方

臀部的陰影。左右非對
稱。

178

● 朝向斜側方

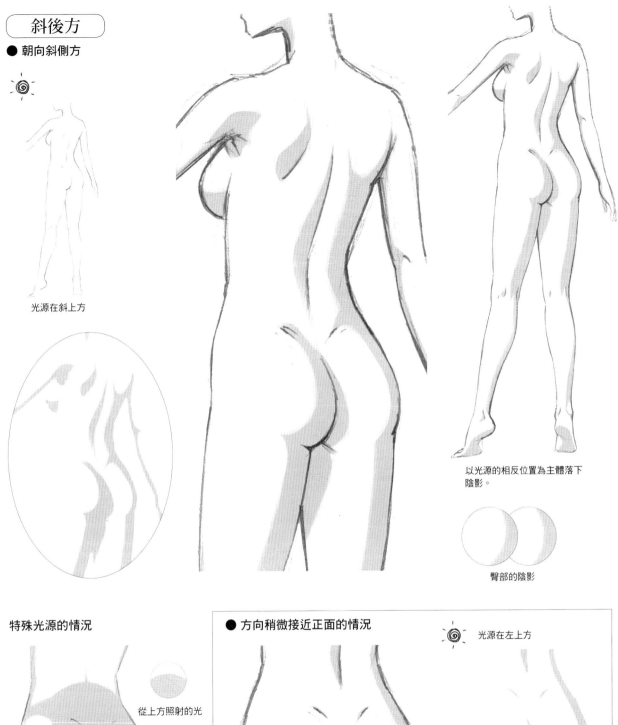

光源在斜上方

以光源的相反位置為主體落下陰影。

臀部的陰影

特殊光源的情況

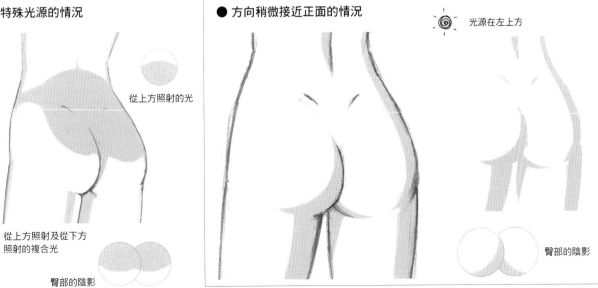

從上方照射的光

從上方照射及從下方照射的複合光

臀部的陰影

● 方向稍微接近正面的情況

光源在左上方

臀部的陰影

坐在地面上

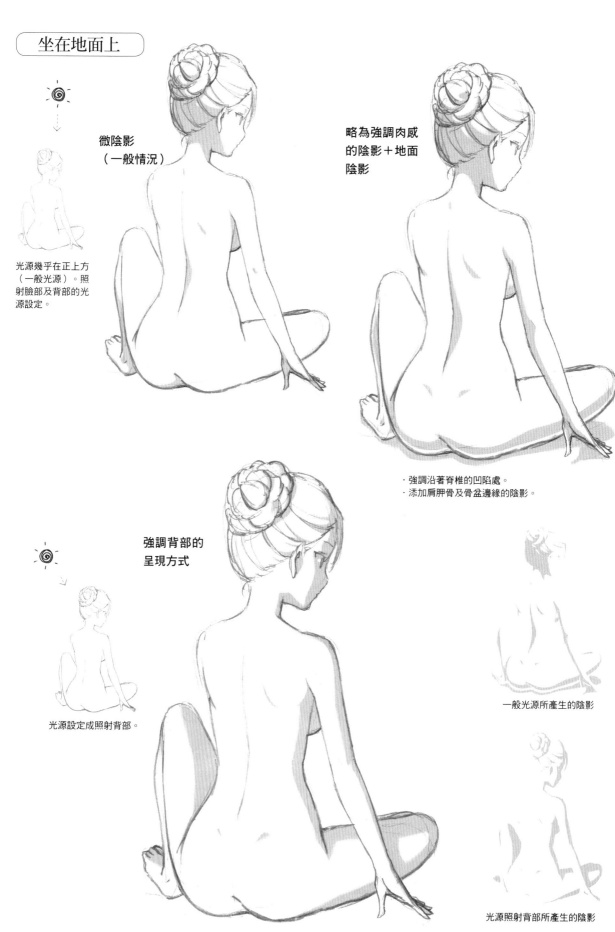

微陰影
（一般情況）

光源幾乎在正上方
（一般光源）。照
射臉部及背部的光
源設定。

略為強調肉感
的陰影＋地面
陰影

· 強調沿著脊椎的凹陷處。
· 添加肩胛骨及骨盆邊緣的陰影。

強調背部的
呈現方式

光源設定成照射背部。

一般光源所產生的陰影

光源照射背部所產生的陰影

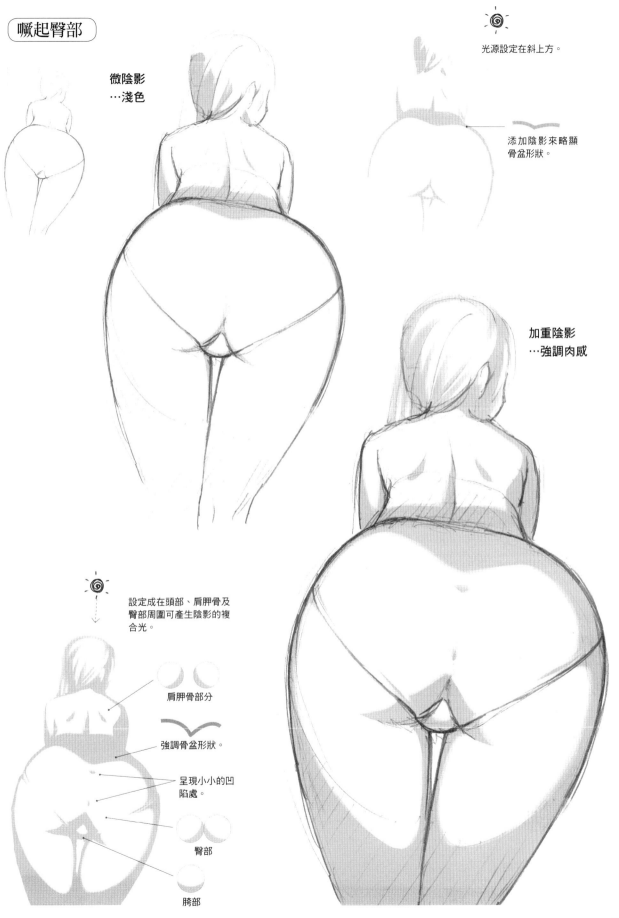

嘛起臀部

微陰影
…淺色

光源設定在斜上方。

添加陰影來略顯
骨盆形狀。

加重陰影
…強調肉威

設定成在頭部、肩胛骨及
臀部周圍可產生陰影的複
合光。

肩胛骨部分

強調骨盆形狀。

呈現小小的凹
陷處。

臀部

胯部

臉部及身體添加陰影

角色設計的樣本畫等情況，一般會設定成自然光。以人物上方的光源描繪陰影。

站姿

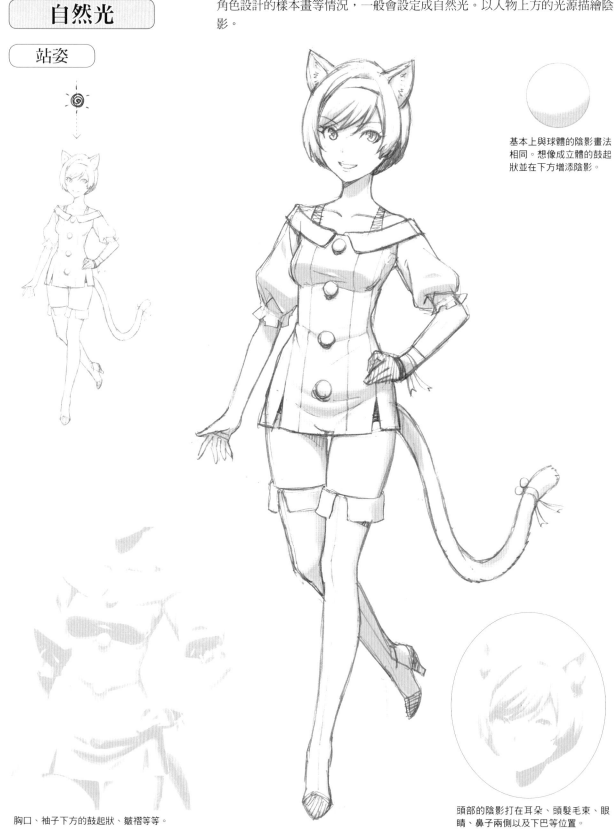

基本上與球體的陰影畫法相同。想像成立體的鼓起狀並在下方增添陰影。

胸口、袖子下方的鼓起狀、皺褶等等。

頭部的陰影打在耳朵、頭髮毛束、眼睛、鼻子兩側以及下巴等位置。

豎起單膝的坐姿

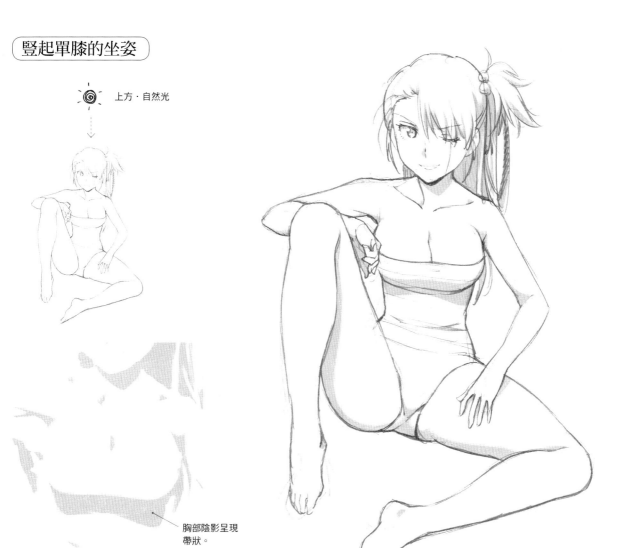

上方・自然光

胸部陰影呈現
帶狀。

脫掉上衣的情況

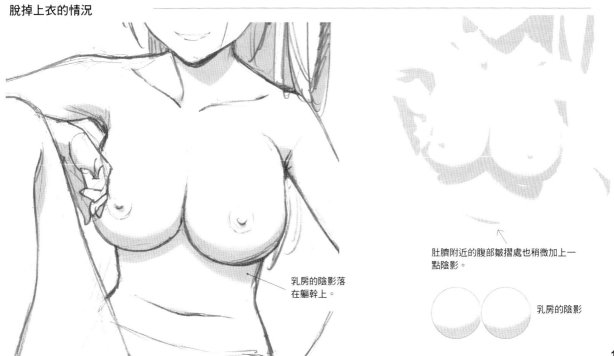

乳房的陰影落
在軀幹上。

肚臍附近的腹部皺摺處也稍微加上一
點陰影。

乳房的陰影

參考模型所描繪的角色

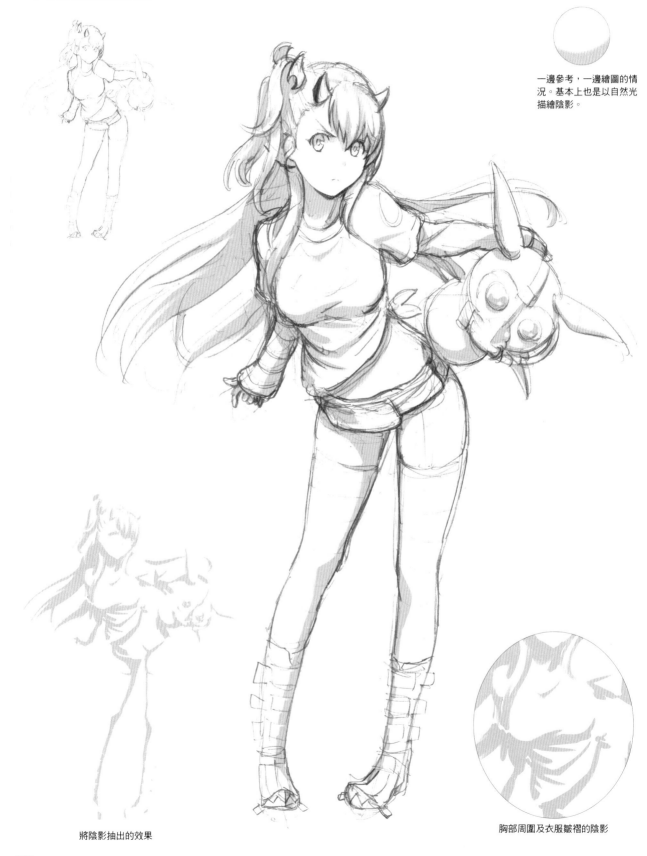

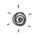

一邊參考，一邊繪圖的情況。基本上也是以自然光描繪陰影。

將陰影抽出的效果

胸部周圍及衣服皺褶的陰影

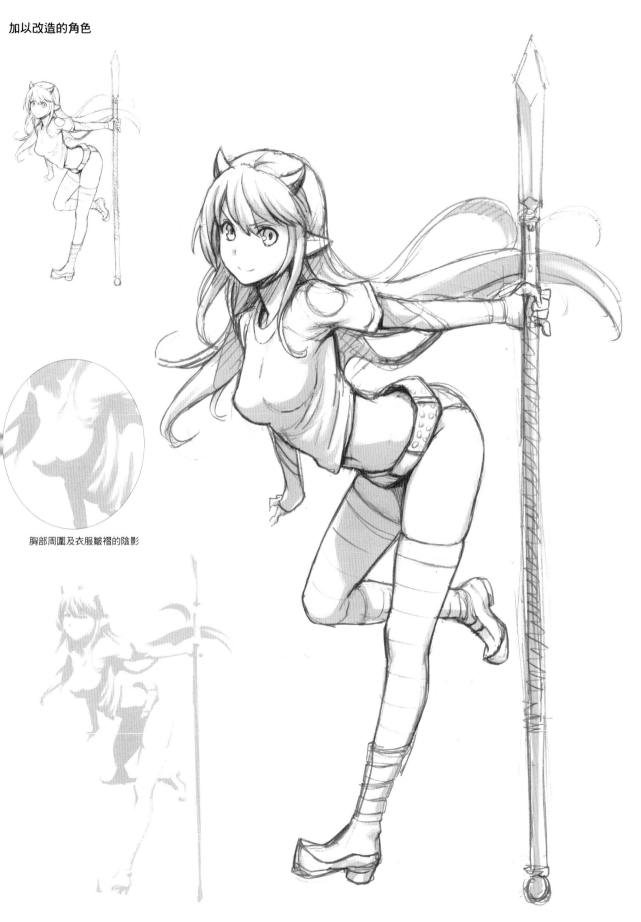

胸部周圍及衣服皺褶的陰影

分別使用自然光與效果光，人物的臉部表情及身體動作即可透過陰影呈現各種不同的氛圍。

插腰站姿

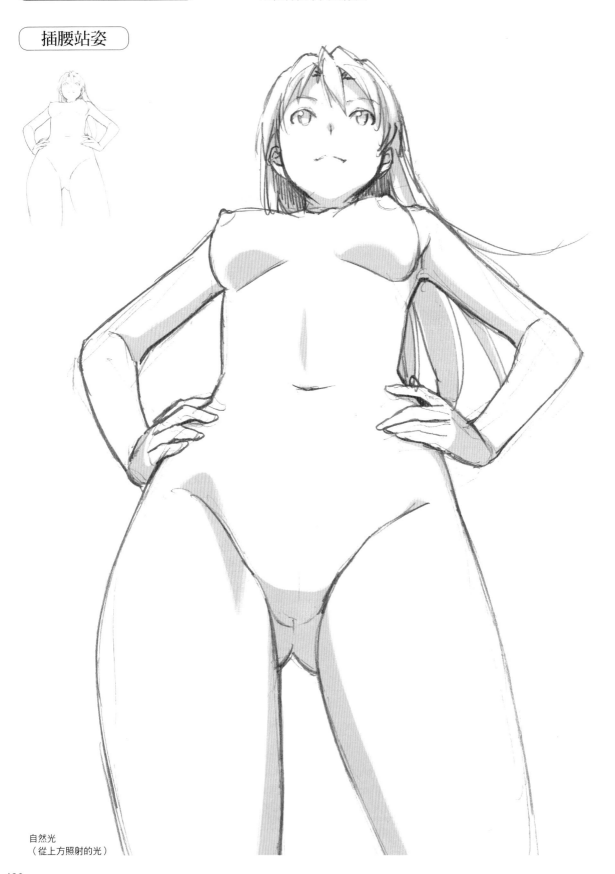

自然光
（從上方照射的光）

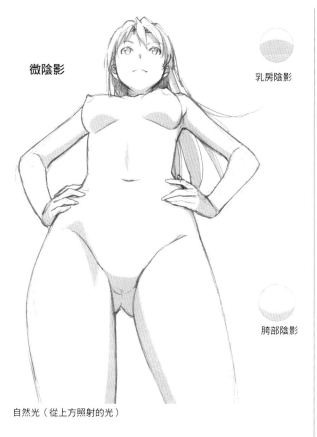

微陰影

乳房陰影

腔部陰影

自然光（從上方照射的光）

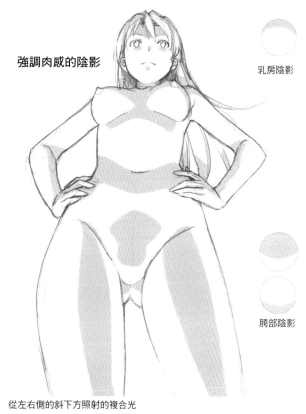

強調肉感的陰影

乳房陰影

腔部陰影

從左右側的斜下方照射的複合光

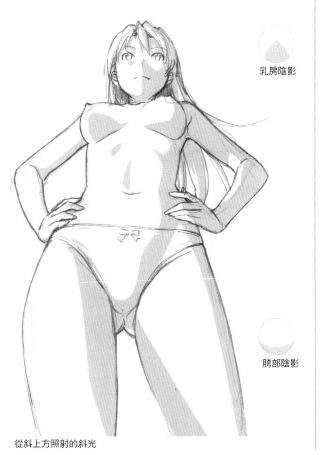

乳房陰影

腔部陰影

從斜上方照射的斜光

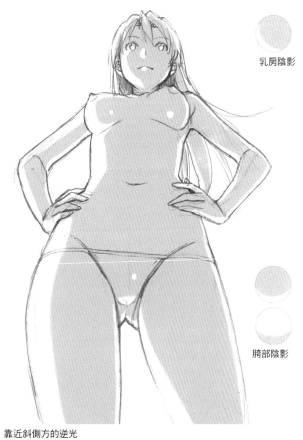

乳房陰影

腔部陰影

靠近斜側方的逆光

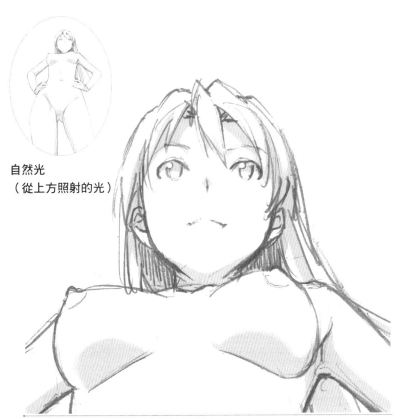

自然光
（從上方照射的光）

呈現開朗印象。

將陰影抽出的效果

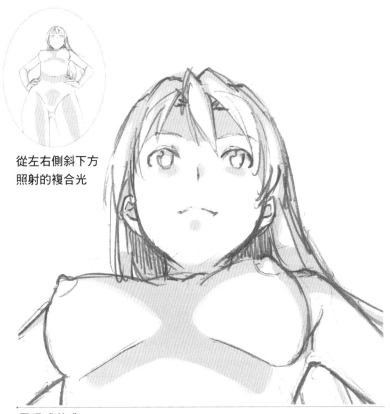

從左右側斜下方
照射的複合光

展現威嚇感。

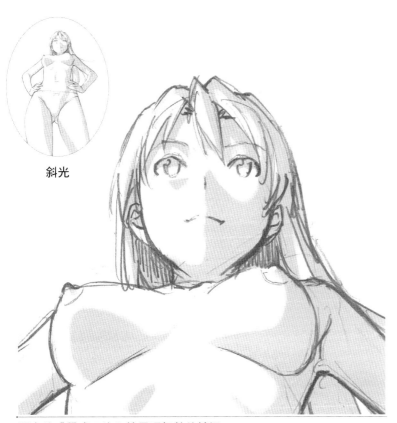

斜光

認真的感覺或下決心等展現氣勢的情況。

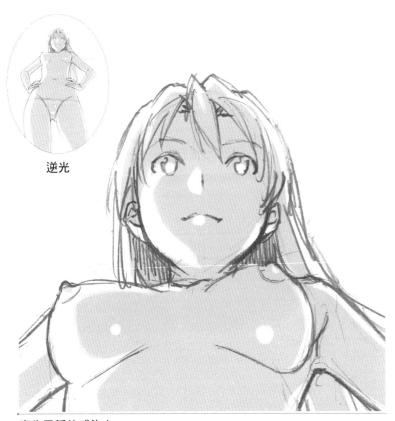

逆光

產生平靜的感染力。

行走

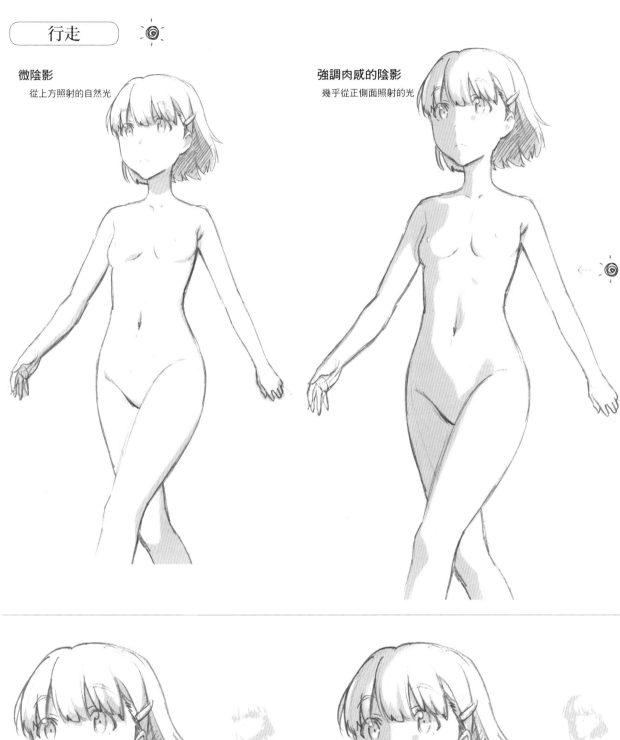

微陰影
從上方照射的自然光

強調肉感的陰影
幾乎從正側面照射的光

散落在眼睛的頭髮陰影、鼻影以及下巴下方的陰影等等。

頭部及臉部的一半落下陰影。左眼附近稍微打上臉頰的陰影。

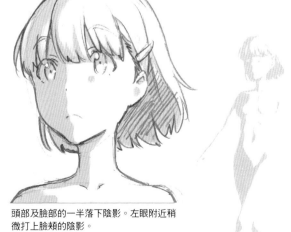

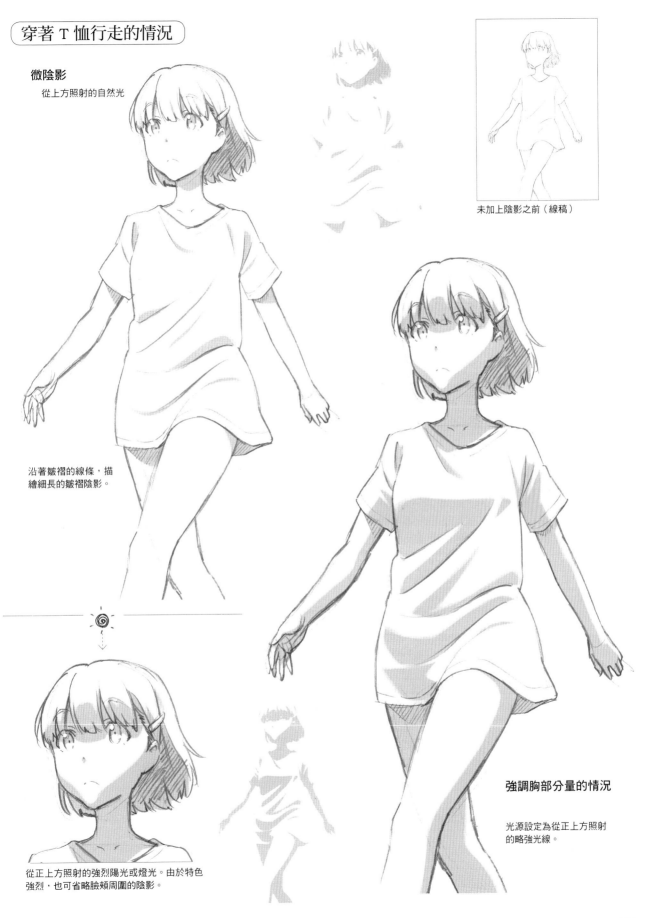

穿著 T 恤行走的情況

微陰影

從上方照射的自然光

沿著皺褶的線條，描
繪細長的皺褶陰影。

未加上陰影之前（線稿）

從正上方照射的強烈陽光或燈光。由於特色
強烈，也可省略臉頰周圍的陰影。

強調胸部分量的情況

光源設定為從正上方照射
的略強光線。

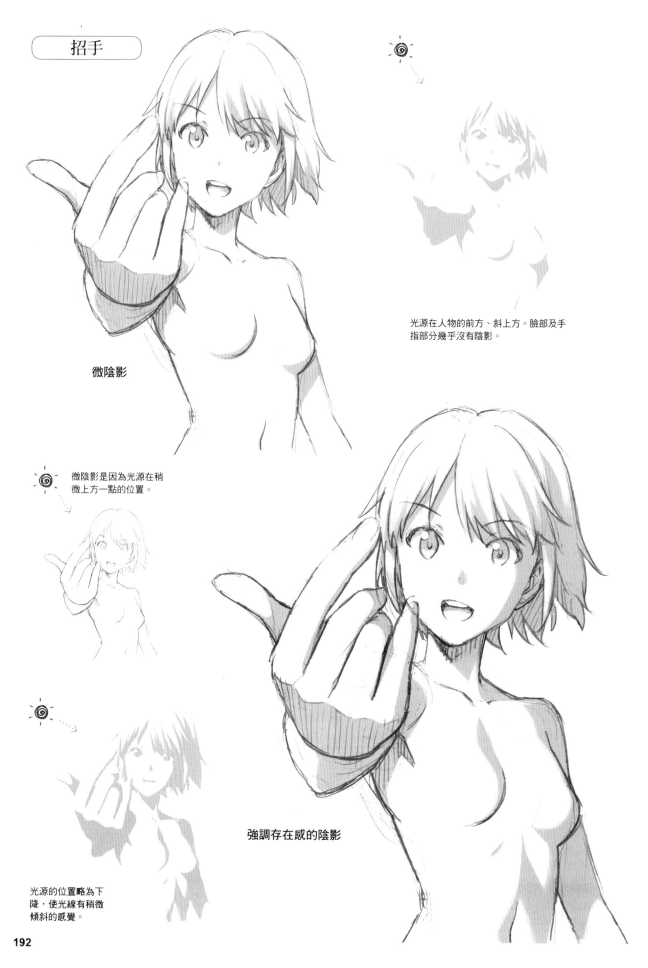

招手

微陰影

光源在人物的前方、斜上方。臉部及手指部分幾乎沒有陰影。

微陰影是因為光源在稍微上方一點的位置。

強調存在感的陰影

光源的位置略為下降,使光線有稍微傾斜的感覺。

快跌倒了

強調氣圍的陰影
（強調肉感＋賦予感染力及動作感的效果）

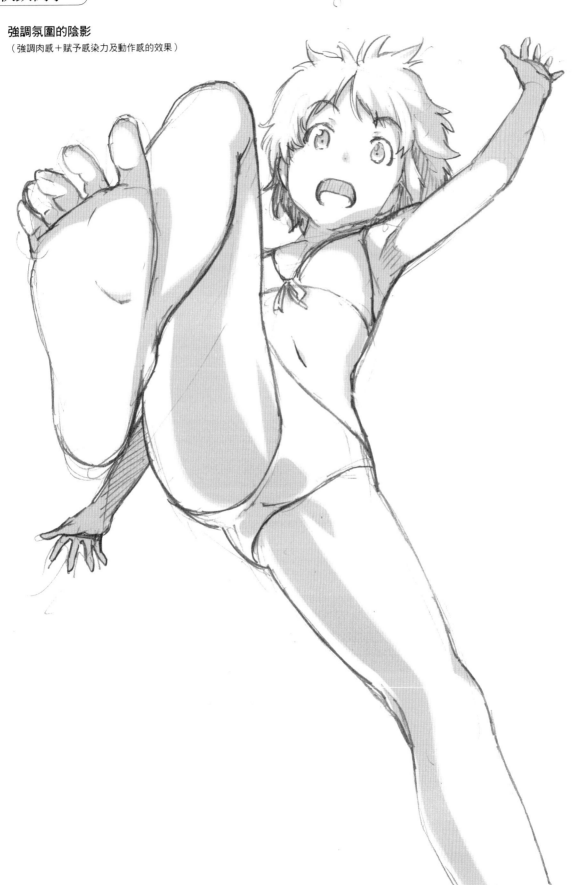

強調氛圍的陰影（強調肉感＋賦予感染力及動作感的效果）

從斜上方照射的光

以腳底為目標
及從斜下方照
射的光源

從下方照射
的光

複合光

1、想呈現臉部及表情
・頭部也想增添立體感。
→設定照射頭部的光源。

2、賦予軀幹立體感
・想在側面添加陰影。
・不想在軀幹添加奇怪的陰影。
→從下方照射的光＋從側面照射的光。

3、營造重力及感染力
・在腿部增添大塊陰影。
僅單純設定從上方照射的光源，就會缺乏
向後仰的感染力。
・從頭部周圍照射的光源若設定得不好，
臉部亦會落下陰影。
→設定聚光燈，為了使腿部落下大塊的陰
影，需調整 1、2 的上下複合光。

想要利用陰影塑造極具印象的效果，必須
以外觀印象為優先描繪陰影。

胸部的陰影　胯部的陰影

將陰影抽出的效果

微陰影

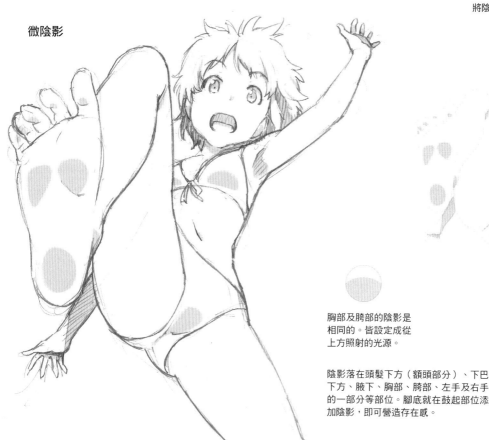

胸部及胯部的陰影是
相同的。皆設定成從
上方照射的光源。

陰影落在頭髮下方（額頭部分）、下巴
下方、腋下、胸部、胯部、左手及右手
的一部分等部位。腳底就在鼓起部位添
加陰影，即可營造存在感。

微陰影

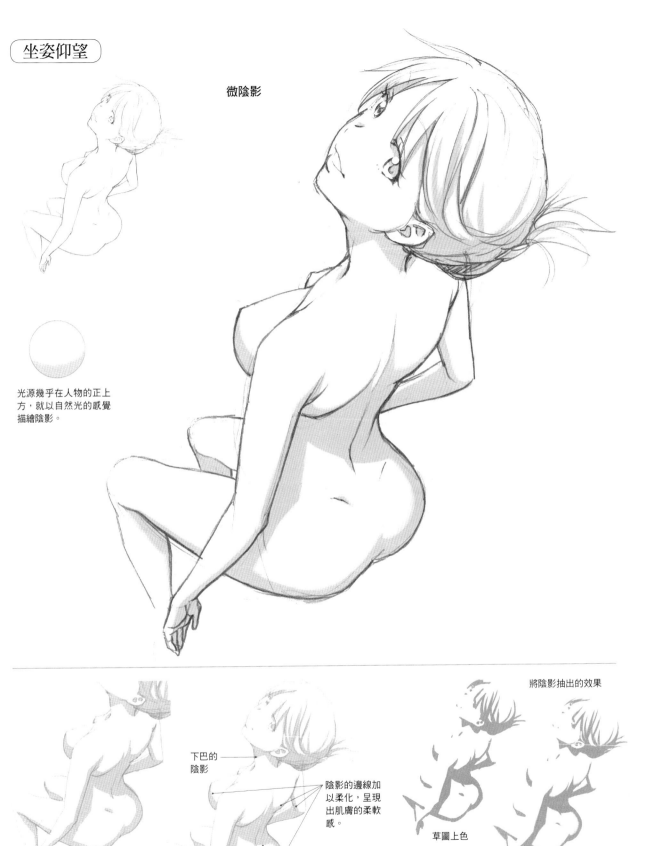

光源幾乎在人物的正上
方，就以自然光的感覺
描繪陰影。

陰影的草圖上色。陰影的邊線不
加以柔化，清楚刻畫陰影的輪廓
線。

下巴的
陰影

陰影的邊線加
以柔化，呈現
出肌膚的柔軟
感。

肩胛骨的陰影

手臂的陰影

將陰影抽出的效果

草圖上色

完成繪圖

下巴、肩胛骨以及手臂陰影是被立體物遮住而落下的陰
影。清楚呈現陰影的邊線不加以柔化，即可賦予俐落的
整體印象。

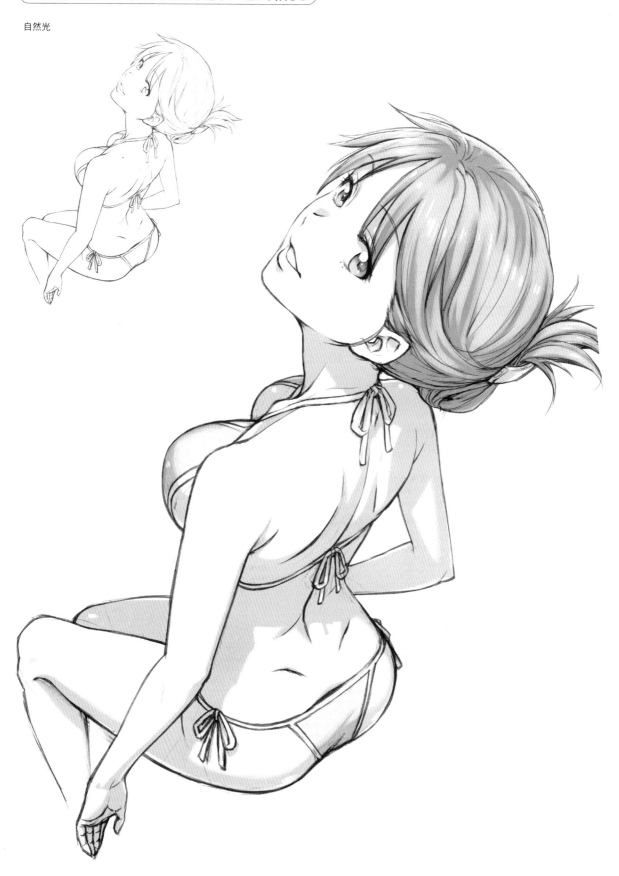

坐姿仰望 - 穿著泳裝及頭髮上色的情況

自然光

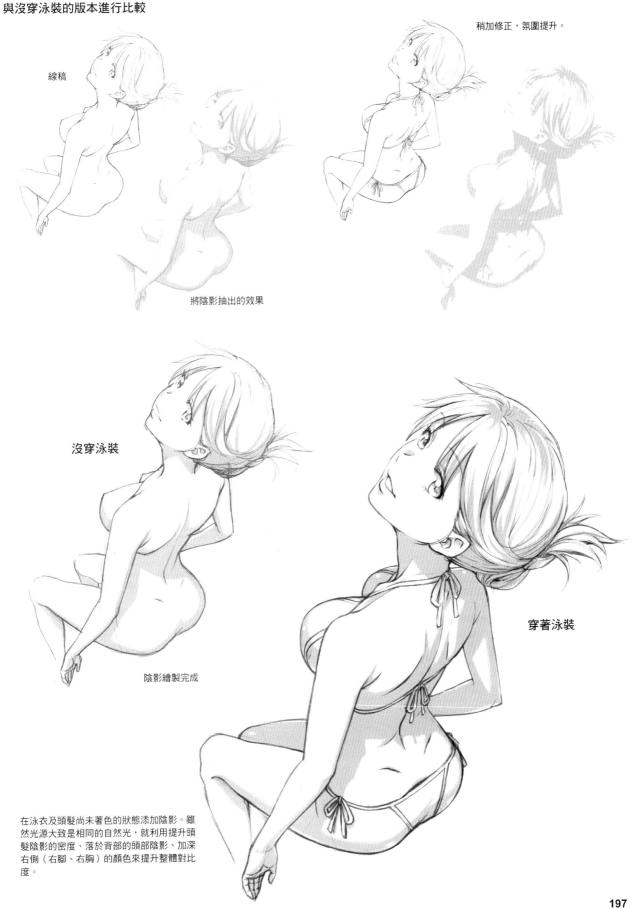

稍加修正，氛圍提升。

線稿

將陰影抽出的效果

沒穿泳裝

陰影繪製完成

穿著泳裝

在泳衣及頭髮尚未著色的狀態添加陰影。雖然光源大致是相同的自然光，就利用提升頭髮陰影的密度、落於背部的頭部陰影、加深右側（右腳、右胸）的顏色來提升整體對比度。

上色步驟

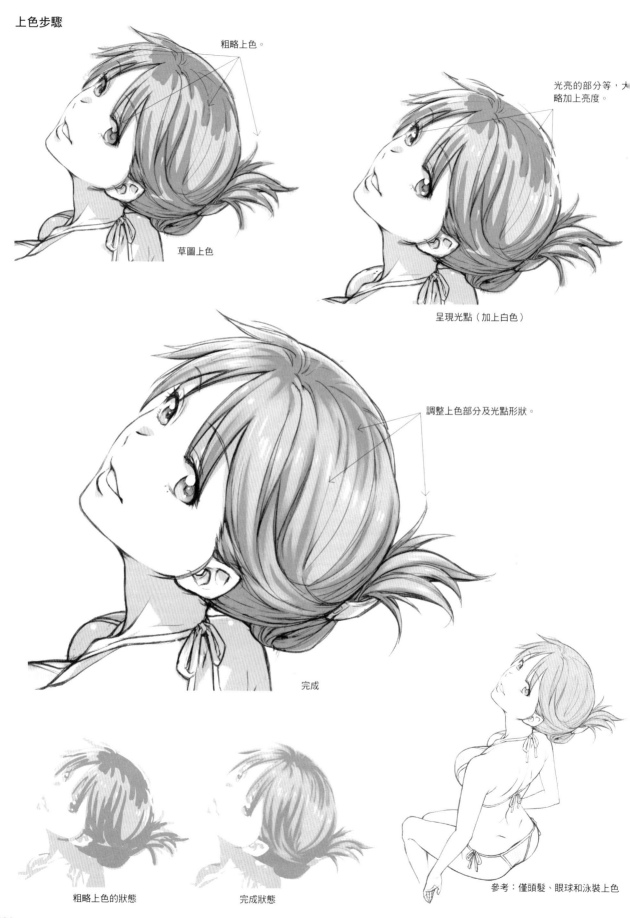

粗略上色。

草圖上色

光亮的部分等，大略加上亮度。

呈現光點（加上白色）

調整上色部分及光點形狀。

完成

粗略上色的狀態

完成狀態

參考：僅頭髮、眼球和泳裝上色

198

後記

現在是「全彩」印刷或 Web 習以為常的時代。
繪圖用具亦是如此，繪圖板或 PC 等工具的彩色上色更是隨處可見。但是，還是有許多像一般漫畫雜誌等不以彩色印刷為主流的媒體存在。

灰色的顏色表現

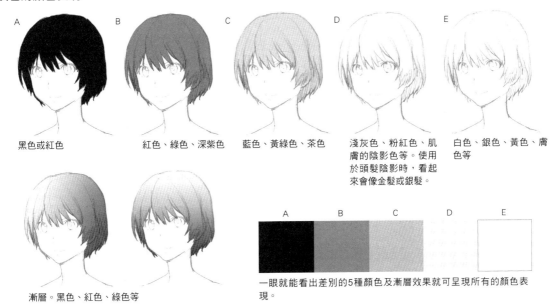

黑色或紅色

紅色、綠色、深紫色

藍色、黃綠色、茶色

淺灰色、粉紅色、肌膚的陰影色等。使用於頭髮陰影時，看起來會像金髮或銀髮。

白色、銀色、黃色、膚色等

漸層。黑色、紅色、綠色等

A	B	C	D	E

一眼就能看出差別的5種顏色及漸層效果就可呈現所有的顏色表現。

無論是繪圖或是著色，與其煩惱不如加以嘗試及適應才是進步的速成捷徑。
比起猶豫害怕而不加以實踐，倒不如豁出去、總之試著挑戰看看，這樣的經驗才會成為進步的力量。
嘗試繪圖之後，可能會有差強人意，或者失敗的經驗。
不斷地失敗都比自尋煩惱還要有意義的多了。
與其「停滯不前」，不如「加以創造」。

這不是一件很棒的事情嗎？ 這就是所謂的樂在其中！
完成了意想不到的畫作！這正是「想要繪圖」的我們所擁有的特權也說不定呢。

繪圖的第一步，就從觀察及模仿開始。
時間就從嘗試挑戰開始，
你的世界會變得更加開闊。

泳裝的顏色＋整體陰影
（頭髮未上色）

■作者介紹

森田和明
（Morita Kazuaki）

日本靜岡縣人。1996 年職業為漫畫家助手，跟隨しろ一大野（Shiro 大野）老師學習。隨後在 1998 年參與了 Go Office 技法書的插圖製作，擔任封面插畫的繪圖工作。2000 年擔任 PC 遊戲的角色設計及原畫繪圖並於 2002 年進入日本 Logistics 股份有限公司，以 Team Till Dawn 開始展開活動。在此之後便從事PS2遊戲「貝維克傳說 Berwick Saga」、動畫「神樣 DOLLS」、「AURA」、「女神異聞錄 4」的角色設計，以及「幻想嘉年華」、「蒼藍鋼鐵戰艦ARS NOVA」、「暗殺教室」、「月色真美」的角色設計&作畫監製等工作。活躍於原畫、作畫監製、插畫繪製等領域。

林　晃
（Hayashi Hikaru）

1961 年出生於日本東京，在東京都立大學人文科學科/哲學專攻畢業後，正式以漫畫家的身份開始活動，曾獲得 Bussiness Jump 獎勵賞佳作，並跟隨漫畫家古川肇、井上紀良為師。在以實錄漫畫「亞細亞聯合物語」正式出道之後，於 1997 年成立了漫畫設計製作事務所 Go Office。著作有「漫畫的基礎素描」、「角色的心情畫法」（HOBBY JAPAN發行）、「少女服飾造型圖典」、「最強漫畫技巧」、「最強透視技巧」、「人物姿勢資料集」（以上為Graphic社發行）；「漫畫基本技巧練習 1-3」、「衣服皺褶強化方針1」（廣濟堂出版發行）等，國內外一共完成了 250 本以上的漫畫技法書。

九分くりん
（Kubu Kurin）

起初擔任學習圖鑑的專業編輯製作，隨後於美術、設計相關的雜誌社及書籍出版社，專心致力於編輯一事長達 40 年。經手作品有「用鉛筆描繪」、「色彩技法」、「現代素描技法」、「美工設計師須知的鉛筆素描」、「美工設計師須知的顏色・圖像・構成」、「美工設計師須知的質感表現」、「畫面構成技法」、「噴槍技法」（以上為 Atelier 出版社發行）；「漫畫畫法系列」、「身體畫法」、「透視畫法」、「女子畫法」、「美少女角色畫法」、「戰鬥畫法」、「少女服飾造型圖典系列」、「最強漫畫技巧系列」、「超級鉛筆素描系列」（以上為 Graphic 社發行）；「角色心情的畫法」（Hobby Japan 發行）。

動畫監製大師
女性角色繪畫技巧
角色設計・動作呈現・增添陰影

作　　者	森田和明・林晃（Go office）・九分くりん
翻　　譯	許婥涵
發 行 人	陳偉祥
出　　版	北星圖書事業股份有限公司
地　　址	234 新北市永和區中正路 458 號 B1
電　　話	886-2-29229000
傳　　真	886-2-29229041
網　　址	www.nsbooks.com.tw
E-MAIL	nsbook@nsbooks.com.tw
劃撥帳戶	北星文化事業有限公司
劃撥帳號	50042987
製版印刷	森達製版有限公司
出 版 日	2018 年 10 月
I S B N	978-986-6399-93-0
定　　價	400 元

如有缺頁或裝訂錯誤，請寄回更換。

アニメ作画監督の女のコキャラ作画術　キャラデザ・動き・カゲつけ
© 森田和明/林晃/九分くりん/ HOBBY JAPAN

■スタッフ /Staff

●繪圖
森田和明（Kazuaki MORITA）
林 晃 [Go office]（Hikaru HAYASHI -Go office-）

●封套原畫
森田和明（Kazuaki MORITA）

●攝影
笠原航平（Kohei KASAHARA）

●封套・封面設計
板倉宏昌 [Little Foot]（Hiromasa ITAKURA -Little Foot inc.-）

●版面設計
林 晃 [Go office]（Hikaru HAYASHI -Go office-）

●編集
林 晃 [Go office]（Hikaru HAYASHI -Go office-）
濱田實穗 [Go office]（Miho HAMADA - Go office -）

●企劃
谷村康弘 [HOBBY JAPAN]（Yasuhiro YAMURA - HOBBY JAPAN - ）

國家圖書館出版品預行編目 (CIP) 資料

動畫監製大師-女性角色繪畫技巧：角色設計・動作呈現・增添陰影 / 森田和明, 林晃, 九分くりん作；許婥涵翻譯. -- 新北市：北星圖書, 2018.10
　面；　公分
ISBN 978-986-6399-93-0（平裝）

1.電腦動畫　2.繪畫技法

956.6　　　　　　　　　　　107011731